U0107137

守国护宝

苏裱

范广畴　姚瑶　杨宏明　著

山东城市出版传媒集团·济南出版社

图书在版编目（CIP）数据

国宝守护: 苏裱 / 范广畴, 姚瑶, 杨宏明著. --
济南: 济南出版社, 2023.5
　ISBN 978-7-5488-5455-5

　Ⅰ.①国… Ⅱ.①范… ②姚… ③杨… Ⅲ.①书画装
裱–介绍–苏州 Ⅳ.①J212.7

　中国版本图书馆CIP数据核字（2022）第222807号

出　版　人　田俊林
责任编辑　朱　琦　代莹莹
特约编辑　蔡时真
责任校对　于　畅
封面题字　郦　方
装帧设计　周　丹　胡大伟
出版发行　济南出版社
地　　　址　济南市市中区二环南路1号（250002）
发行电话　（0531）86131729　86131746
　　　　　　　82924885　86131701
印　　　刷　山东联志智能印刷有限公司
版　　　次　2023年5月第1版
印　　　次　2023年5月第1次印刷
成品尺寸　170mm×240mm　16开
印　　　张　19
字　　　数　280千
定　　　价　97.00元

序一

　　中国书画艺术在中国文化中占有重要地位，是传统人文精神的集中表现。可是，脆弱的材质和时间的磨砺，让众多的中国古代书画遭受损伤。对这些书画进行修复和保护，不仅保证了艺术作品的完整性，而且对传承和弘扬中华优秀传统文化有着十分重要的意义。苏裱技艺采用揭洗补修、全色接笔等工艺，能保护书画，使其恢复青春、延年益寿。

　　传承非物质文化遗产苏裱技艺，不仅弘扬了中国传统手工技艺，还能更好地保护中国书画。

　　苏裱技艺历史悠久，在历代裱画师们的不懈探索中，其技术经验独具专业性、有效性。我随师学艺至今六十余载，毕生精研苏裱艺术，传承苏裱技艺，感受到其复杂性、困难性、艰巨性，同时痴迷于其博大精深的魅力，从中获得了艺术熏陶和人生乐趣。我非常希望现代有志研学苏裱技艺的年轻人多学、多练、多思，传好苏裱技艺接力棒，坚守传承，创新发展，代代相传，生生不息。

　　随着现代经济技术的发展和对传统非遗保护的加强，苏裱传承进入了一个新的历史阶段。此书应运而生，这是我多年的期望和心愿，师徒同心，协力撰就。现今看到年轻学生的努力，我感到无比欣慰。他们在学艺途中，刻苦钻研，积累了丰富的苏裱技术资料，并加以整理研究；理论与实践相结合，执着实践，不仅知其然，

还能知其所以然；考究出古法经验的精华和科学道理，将其发扬光大，用实际行动践行苏裱的传承与保护。

本书图文并茂，阐述苏裱的苏州渊源、裱画师的思想理论、美学艺术的探究、修复裱技的操作纲领等，展示了古书画保护的苏州经验。希望大家阅读后能进一步了解中国古书画的修复保护技艺，提升技术水平，继往开来，传承发展苏裱技艺。

范广畴

序二

苏裱是中国装帧艺术的杰出代表，是弥足珍贵的非物质文化遗产。

中华文明的流传既靠文字又靠图像。中国的先民自古珍惜"字纸"和"图片"，因为他们知道自己保护和传承的是家国根脉之所系，是中华文明基因的载体。

表现中国文字的书法艺术、表现图像的绘画艺术都与装帧艺术密切相关。从某种意义上说，装帧艺术承担了中华文明某些展示和延续的功能。装裱是装帧艺术的重要组成部分，是和中国造纸术一样历经千年、为中华文明所特有的非物质文化遗产，是前辈创造的必须继承发扬的全社会的公共财富。

本书是范广畴大师呕心沥血精心撰写并亲自演示的第二部展现非物质文化遗产传承的专著。其与范大师第一部著作《治画记忆》是姐妹篇，在讲授苏裱技艺方面各有侧重、相得益彰。全书图文并茂，皇皇七章，层层递进，环环相扣；循循善诱，引人入胜；体系严谨，蔚为大观。书中以治画实例阐述来讲解苏裱技艺的方法和步骤，以妙趣横生的故事来剖析裱复过程中的重点和关键。论述深入浅出，图例鲜明生动，从理论联系实际方面而言，是开创性的。此书实可为装裱师们的案头必备指南和工艺美术院校教学的优秀教材及重要参考书。

非遗传承主要是人的传承。姚瑶女士和杨宏明先生

都是术有专攻的饱学之士，是范广畴大师的学生。他们在学习继承范大师精湛技艺的同时，历时数年，废寝忘食地与范大师一起拍摄、录音、整理书稿，师徒一起以高度的文化自觉慨然担当起属于自己的那一份保护传承非物质文化遗产的历史道义，讷于言而敏于行，展示了文化守望者的社会良心。

中华文明的伟大复兴必以文化自信为基础。继古开今是文化自信的前提，应从我们每个有文化的人做起。

是为序。

郦　方

序一
范广畴

序二
郦方

目录

第一章　苏裱的苏州渊源

第二章　苏裱的立业匠心

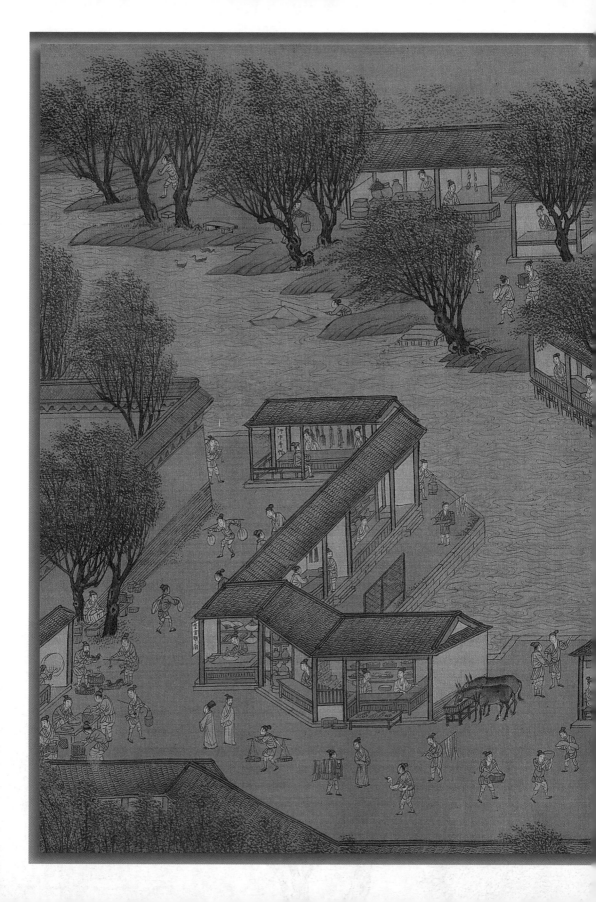

第一章 苏裱的苏州渊源

范广畴
苏州书画装裱修复技艺国家级非遗传承人
江苏省工艺美术大师

苏裱的苏州渊源

　　书画装裱是一门古老的工艺，是我国宝贵的非物质文化遗产，它与中国书画相伴相生，对保存和弘扬中国书画艺术，具有举足轻重的意义。

　　明代宣德至嘉靖、万历年间，苏州装裱蓬勃发展并达到全盛时期。当时经济文化繁荣，达官豪贾竞收名迹，聘请高手考究装潢，文人画家推动美装书画的发展，一般专业装裱艺人无不竭尽功夫、争奇斗胜，加之苏州丝织业发达，所产绫绢量多质好，从而使苏裱艺术出类拔萃。苏裱高手名噪一时，传授的徒弟几遍大江南北，如秦长年入皇家，强百川至太仓，叶御夫到扬州，金汉卿去无锡，洪授清去丹阳，沈荷卿、刘定之往上海等地从业，遂使苏裱花开四方，形成了不同风格的地域裱派，如厚重堂皇的"京装"，华丽稳重的"扬装"，宁静秀美的"沪装"，以及"湖南装""广州装"和"徽装"等。这些流派以交错融合的形式呈现出书画装裱繁荣兴盛的景象。

　　苏裱（亦称"吴装"）因裱件整旧得法、用材考究、裱工精佳而享有"吴装最善，他处无及"的美誉，这与一代代苏裱艺人的不懈努力和探索是密不可分的。正是由于苏裱名家致力于书画保护技艺的探究提高和无私传承，许多历代传世和出土的珍贵书画才得以恢复完好，并流传下来。

明·谢时臣《虎阜春晴图》（局部）

虎丘塔塑画

第一节 苏裱起源的苏州见证

宋时范成大《吴郡志》记载："天上天堂，地下苏杭。"赞美之词的流传，无疑与苏州历来的精巧美丽、繁华富庶密切相关。能让人直观了解久远的苏州城繁华与富庶的生活场景，找寻具有画面感历史记忆的，当属明代仇英的《清明上河图》和清代徐扬的《姑苏繁华图》。两幅长卷历经数百年留存至今，较好展现了画作的艺术魅力和历史价值，其采用的苏裱装帧对画作的保护和传承功不可没。

苏州书画装裱与位于苏州城西北郊的虎丘塔还有一段渊源。虎丘塔又名云岩寺塔，始建于五代后周显德六年（959），落成于北宋建隆二年（961）。在虎丘塔的回廊内侧塔柱外壁上，有许多形式各异、色彩鲜艳的精美塑饰，其中就有花卉立轴画浮塑，这是苏裱装帧画在建筑装饰中的应用，也是至今保存完好的年代最早的痕迹，证明了当时书画装裱在苏州已成为一种人文时尚。

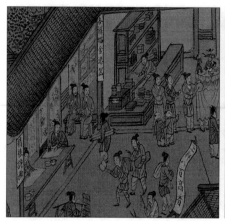 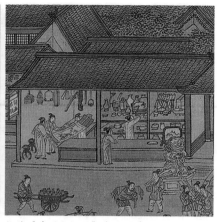

仇英《清明上河图》中的"精裱诗画"店　　仇英《清明上河图》中的"诗画古玩"店

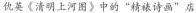

　　北宋书画家、书画理论家、收藏家米芾在《宝晋英光集》卷八云："赵子立收《笔阵图》，前有右军真迹并笔样手势图，后为章子厚取之，使吴匠制，甚入用。今，吴有其遗制。近知此书在章持房下。""令吴地匠工装治，藏家甚为满意。"米芾珍爱书画，除了和文人、官僚有着频繁的互动，和民间装裱匠亦有密切来往。他极力推崇苏州装裱匠人，并与他们一同探讨款式与实际的操作流程，为装裱匠技艺的提高做出了贡献。其《论鉴赏装裱古画》一文从正反两方面阐明装裱经验，主张用纸托褙画，反对用绢褙画；主张裱好的书画要以时卷舒，适时收藏，否则容易损坏；反对轴身过重，指出用檀木做轴杆，中间宜剔空，以免轴重损绢；强调牛角不宜做轴头，此物易生湿臭气；主张用丝线编织成狭而扁平的带子用以轻轻地缚画，以免损画。他的装裱理论切合实际而又精细入微，在保护书画方面已颇有建树。可见当时苏州的精工装裱和修复保护书画的技艺已然确立，并能让书画圈中人士满意。

　　明代吴门画派存在着对前代经

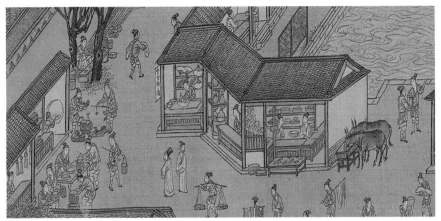

仇英《清明上河图》中的"重金雅扇"铺

典名作创造性临摹的现象，从其画作中也能呈现出当时苏州书画装裱的状况。

　　仇英摹绘的《清明上河图》就是创造性临摹的范例。仇英采用青绿重彩工笔，描绘了明代苏州繁华的都市景象和江南风俗。天平山、大运河、古城墙等苏州标志性景观皆清晰可辨，集市店铺、茶肆酒楼、花市染坊、走货船运、乡村农耕等苏州水乡生活均刻画入微。其中一家"精裱诗画"的裱画店，后墙挂满各式轴画，裱画台上放着画作和糊碗，面对街道的裱画师手拿排笔正在忙碌，右侧的裱画师拿着棕刷暂停手头的活，转头看向街上一位夹携两幅画轴正徐徐走来的客户。还有"诗画古玩"店，两开间门面，店堂左边一名店员和两位顾客正在观赏一幅立轴画，其装裱式样即为宋式裱，店堂右侧橱柜里存放着卷着的八幅卷轴。画面还描写了"重金雅扇"铺店员在制作折扇的场景。

　　唐寅摹绘的《韩熙载夜宴图》，其临摹在很大程度上融入了明代气息。场景设置的改变让我们从中清晰地欣赏到明代苏裱的影子。"听琴"场景：

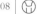

唐寅临《韩熙载夜宴图》中的"听琴"

唐寅的画在屏风画四周留边的装饰上更为多样，为明代画作四周均以锦缎装饰的流行做法。"清吹"一段：作者借屏风与题字把画面分成左右两个部分，狭长立屏上加了边框及内部的龟背纹，这种画面一层、后在裱褙锦绫再加圈框的做法，应是明代屏风的装裱形式与花纹样式，也是书画装裱款式在屏风上的运用。"观舞"一段：画面独特地添加了一面卷屏，上下镶裱两重浓淡不一的长边，由台座连接，类似展开的巨大手卷，这种款式前代不见。"送别"一段：添加的长桌上有两轴包裹的手卷及一幅摊开尚未作画写字的手卷，说明手卷在当时很常见。

乾隆二十四年（1759），苏州画家徐扬的《姑苏繁华图》中，舟车辐辏，热闹繁华，为清中叶苏州的商业经济风俗图。在所描绘的繁复的社会场景中，有230多家店铺，其中我们看到了写着"装潢处"招牌的裱画店，门面敞开，有一装裱师正在忙碌，墙上挂着一幅画，与现在的铺面相同。还描绘有书画交易市场，专门的店面上写着"名家字画"，室内书画琳琅满目，供人挑选。也可在室外展卖，房屋山墙上拉上线，书画挂在上面，

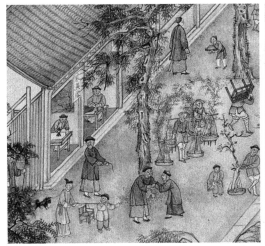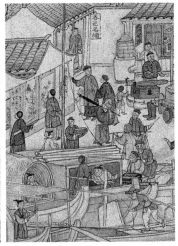

徐扬《姑苏繁华图》中的"装潢处"和书画交易市场

款式多样，大小长短各异，有书法立轴，有山水、花鸟等样式的绘画。

《姑苏繁华图》中描绘了不少苏裱的样式，同时也是苏州艺术市场繁荣的象征。

画面中引人注目的还有丝绸业的店铺与行会，多达14家，其中最大的一家有7间门面，还有一家有两层楼5间门面，招牌上写着"锦缎""纱罗""绸缎"，可以看出当时苏州丝绸业的繁荣。明代胡应麟《少室山房笔丛》甲部《经籍会通》云："凡装，有绫者，有锦者，有绢者，有护以函者，有标以号者。"

苏州装裱技艺不仅做工精细，装裱选料精美优良，亦讲究装帧款式的形制设计与纸、绫、锦的色彩搭配，图案花纹追求对比和谐，注重轴头、轴杆的选择，整体装帧妥帖，格调淡雅素净。苏州地区蚕桑、丝织业的发达使苏裱工匠选择并取得合适的装裱材料非常容易。

明代周嘉胄《装潢志》云："宣德绫佳者，胜于宣和。糊窗绫其次也。嘉兴近出一种绫，阔二尺，花样丝料皆精绝，乃从锦机改织者，固书画之华衮也。苏州机窄，以之作天地，有接缝可厌。须令

苏州园林中常以书画裱件装饰厅堂

改机，加重定织者堪用。白门近亦织绫可用，但花不高拱，须经上加一丝织为妙。屡语之，终不能也。绢用苏州钟家巷王姓织者，或松江绢，皆可为挖嵌包首等用。天地皂绫虽古雅，皂不耐久，易烂，余多用月白或深蓝。"这段记载描述了当时书画装裱多用苏州织造及其牢固度的考究。如今可以见到的苏裱画轴和手卷，其装裱锦绫花式也能出彩出新。

明清时期，苏州私家宅院以其独特的艺术风格体现了文人学士的审美心态。院落讲究叠山理水、玲珑精致，室内普遍陈设有各种字画、工艺品和精致的家具。明代文震亨著《长物志》谈及："悬画宜高，斋中仅可置一轴于上，若悬两壁及左右对列，最俗。长画可挂高壁，不可用挨画竹曲挂。堂中宜挂大幅横披，斋中宜小景花鸟；若单条、扇面、斗方、挂屏之类，俱不雅观。画不对景，其言亦谬。"

如今我们走进苏州园林和私

家古宅，都能观赏到书画裱件的装饰场景。

由于古建筑深堂奥壁，多数都显得光线过暗，需要悬挂装裱立轴字画，以增加室内光线及艺术效果，使居者有明朗清静之感。其厅堂典雅庄重，居中悬挂中堂，两侧挂对联，侧墙装饰四屏条，书房以书法字幅装饰，楼台、水榭均按个人喜好装饰书画作品，规格尺寸根据建筑空间尺寸而定。明清时期建筑堂阔楼高，故轴画装裱宽大，长至八尺的立轴装裱形式深受欢迎，也留存最多。这些书画作品的点缀与建筑功能相协调，形成了中国建筑特有的室内陈设艺术，表现出装裱艺术的独特魅力，至今仍是人们宅院居所的重要艺术装饰。

苏州文人学士在文献和札记中，也为我们留下了苏裱的一些样式记述。晚明文徵明之曾孙文震亨在《长物志》"装裱定式"中的论述最具代表性："上下天地须用皂绫、龙凤云鹤等样，不可用团花及葱白、月白二色。二垂带用白绫，阔一寸许。乌丝粗界画二条。玉池白绫亦用前花样。书画小者须挖嵌，用淡月白画绢，上嵌金黄绫条，阔半寸许，盖宣和裱法，用以题识，

文震亨像

文震亨在《长物志》中有关裱画工艺的记载

旁用沉香皮条边；大者四面用白绫，或单用皮条边亦可。参书有旧人题跋，不宜剪削，无题跋则断不可用。画卷有高头者不须嵌，不则亦以细画绢挖嵌。引首须用宋经笺、白宋笺及宋、元金花笺，或高丽茧纸、日本画纸俱可。大幅上引首五寸，下引首四寸；小全幅上引首四寸，下引首三寸。上褾除撇竹外，净二尺；下褾除轴净一尺五寸。横卷长二尺者，引首阔五寸，前褾阔一尺。余俱以是为率。"立轴天地头用黑色绫，上配龙凤云鹤图案，二条惊燕则用白色。画芯之外助出两条黑而粗的界线。诗塘选用白绫，花纹与天地头相同。立轴裱式，黑白相间，对比鲜明，上面又有图案破除单调。小幅用挖嵌法，以淡月白绢镶裱，旁接黄黑色边，绢上贴用以题识的金黄色绫条。大者格式稍有变动。画芯如果有前人题识，宜于保留。引首用纸，不用绫绢，但质地、纹路、产地不同。对于各部位的尺寸，文氏也有详细的交代。这些论述为我们介绍了苏裱的基本色彩、花纹与规格。相较《南宋绍兴御府书画式》，明代苏裱款式有了新的特色变化。

清代周二学的《一角编》，逐一记录其收藏前代书画精品中的题字题诗、内容和艺术风格，并详细记录了装裱格式，包括材质、色彩、规格以至钤印内容及其位置等，所描述装饰更趋奢华，但与文震亨《长物志》所记大致相合，为我们介绍了明代至清前中期江南地区的装潢样式。

苏裱技艺作为传统工艺在苏州的虎丘塔塑画中最早出现，之后在吴门画派画作、古典园林室内装饰中也历历呈现。古籍书札的记述介绍也充分体现了苏裱装帧的典雅和技艺高超，是苏裱技艺在苏州大地萌芽、成长、发展、辉煌的历史见证。

第二节　苏裱发展的苏州机遇

上古记事，先有图画而后有书契，其承载之物有岩壁、金石、甲骨、竹木、缣帛五者，其中与书画装裱关系最大者，是缣帛。

1972年在长沙马王堆一号汉墓出土的T形帛画上发现，"帛画的顶

长沙马王堆一号汉墓出土的 T 形帛画

《人物御龙图》

苏州瑞光塔发现的唐五代卷轴装碧
纸金书《妙法莲华经》

部裹有一根竹竿，并系以棕色的丝带，中部和下部的两个下角，均缀有青色细麻线织成的筒状绦带"。

　　1973 年湖南战国楚墓考古出土的帛画《人物御龙图》，为研究书画装裱的起源提供了极其宝贵的

实物资料，其"最上横边裹着一根很细的竹条，上系有棕色丝绳"，已具帛画立轴雏形。

　　上述考古发现可以将我国书画装裱的历史推至距今 2000 多年前，那时在帛画上装杆系绳只是单纯的

苏州瑞光塔发现的宋代卷轴经卷

装饰性悬挂。

　　随着我国书画艺术兴起，人们开始重视日常装饰性书画的长期保存，名家书画的装护、收藏、鉴赏之风盛行。古代书画主要凭借纸绢而流传，而纸绢本身性质柔软纤薄，极易衰败，必须为其提供物质、技术手段加以保护，故在书画周边加饰边框装帧、背面托纸数层的保护技术开始萌发，中国独特的书画装裱艺术正式登上历史舞台。

　　唐代社会发展，绘画兴盛。皇家大力提倡书法，喜好书画，丰富收藏。《大唐六典》载"崇文馆"有装潢匠五人，"秘书省"有装潢匠十人，专门整理内府书画。从唐代遗存的写经卷和画卷作品来看，较成熟的装裱形式是卷轴，也出现了折叠状佛经折本，而悬挂式书画未有大的发展。张彦远《历代名画记》中的《论装背裱轴》开书画装裱修复著述之先河，并行技艺传授之业，影响深远。装裱艺术日渐成熟，逐步在全国乃至日本流传。

　　京杭大运河的通航逐步使苏州成为繁华之地，文化兴盛，丝织业的不

断发展不仅丰富了绘画材料，还促使装裱艺术日臻华美，滋养了苏裱艺术成长的沃土。北宋时，书画装裱多用绫绢做裱料，装裱样式丰富多彩。书画家米芾家中就有专事装裱的苏州匠人。他曾在年少时结识苏州装裱匠人的儿子吕彦直，后来此人进"三馆"（由昭文馆、史馆、集贤院组成的北宋最大的图书馆）为胥。当时书画装裱在苏州已经立业生根，苏裱工艺已成形，技艺尤佳。

宋室南迁，江南地区达官显贵、文人墨客及能工巧匠云集，苏州也成了南宋皇室和官僚地主取得特种享乐工艺品的主要城市。精美的宣和装的出现和流行就基于苏州等江南地区丝绸锦缎盛产的背景。在宋人周密撰写的《齐东野语》中，就专门有《绍兴御府书画式》一节，详细介绍了当时内府书画的装裱样式及各部位的尺寸与用料，尤其是宣和装立轴，以工艺精美著称，现存作品中的宣和装比较珍稀，从故宫博物院所藏梁师闵的《芦汀密雪图卷》可以看出其装裱特点，其天头用绫，前后隔水用黄绢，尾纸用白宋笺，加画本身共五段。宣和装的基本装裱结构还按一定格式盖有内府收藏印章。

此后，装裱艺术经历了一个短暂的承袭阶段。造纸技术的提高和纸张的运用成为元代文人画发展成熟的主要媒介支撑，也给书画装裱带来了新材料。装裱进入创新发展时期。

元至正十六年（1356），张士诚起义建都苏州，广招方文士，优礼士人，对劳动人民解放人身自由，良工巧匠各施其能，促进了苏州地区的繁荣，文化教育与艺术活动随之普及昌盛，大批文人书画家涌现，其中赵孟頫、王渊和"元四家"黄公望、吴镇、倪瓒、王蒙最负盛名，江南士大夫都竞相收藏他们的作品。

赵孟頫喜画江南山村水乡。《洞庭东山图》画的是太湖洞庭东山的秀美之景。此作经明代皇室晋王朱棡（朱元璋三子），明末王世贞、王世懋兄弟，清初韩逢禧之手，后又经陈定、毕泷珍收藏，最后由江南大收藏家邵松年秘藏，曾于民国十九年（1930）公开发表，轰动一时。

倪瓒作品多画太湖一带山水，构图平远，景物极简，多作疏林坡岸，浅水遥岑。"吴王"张士诚

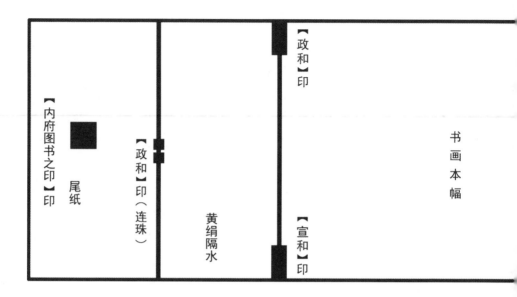

之弟张士信，曾差人拿了画绢请他作画，并送了很多金钱，但未能获得。明代江南人以有无收藏他的画而分雅俗，其作也是明清大师们追摹的对象，如董其昌、石涛等巨匠均认其为鼻祖。

精神文化的追求和工匠人才的成长，为苏裱的崛起奠定了人文基础。明代中后期，江南的经济有了很大发展，成为中国极富庶的地方之一，藏书研学、诗赋笔绘、雅集赏画成为文人艺术化、精致化、高雅化的生活方式。苏裱迎来了书画装裱史上的黄金时期。

沈周、文徵明、王世贞、董其昌、韩世能、项元汴、华夏、张丑等吴门书画家、收藏家对书画修复装裱和保护都十分重视和考究，他们在与装裱工匠的互动中指导、探讨装帧形式、用料、色彩和技法。文徵明装裱《停云馆帖》就聘请了装裱匠人徐三泉、王后溪。当时的装裱，在原有手卷、册页等基础上，形式更加完备，立轴画已经基本定型并开始得到普及。万历年间，苏州私人收藏书画极为盛行，苏裱在立轴的基础上又创制出"对联"、多景"屏条"等新的装裱样式。宣德以后，在富裕

宣和装示意图

双龙方印

双龙圆印

【宣和】印（连珠）

题签

【御书】（葫芦形）

黄绢隔水

绫天头

的江南一带，如"钤山堂""天籁阁"等都不惜重金，聘请名手，考究装潢。《装潢志》"知重装潢"记载："王真州公，世具法眼，家多珍秘，深究装潢，延强氏为座上宾，赠贻甚厚，一时好事，靡然向风，知装潢之道是重矣。汤氏、强氏，其所如市，强氏踪迹，半在弇州园。……又李周生得《惠山招隐图》，为倪迂杰出之笔，延庄希叔重装，先具十缣为聘，新设床帐，百凡丰给，以上宾待之。凡此甚多，聊举一二奉好事者，知宝书画，其重装潢如此。"《装潢志》"纪旧"记载："吴人庄希叔侨寓白门，以装潢擅名，颉颃汤强，一时称绝……"说的就是王世贞和顾元方，他们在珍贵书画的装裱和保护上，常以厚礼聘请良工，装裱名家汤杰、强百川是其座上客，庄希叔技艺也相当高超。再如文震亨《长物志》"装褫定式"中记述了他装裱、修复书画所遵循的标准。

文人收藏家的参与有助于进一步提高装裱技能，提升装裱品位，使之更符合文人的鉴赏观。同时，装裱名家的绝妙技艺也得益于书画家、收藏家的推崇而享誉江南。苏裱在内外因素的作用下，装裱品式逐渐定型并具

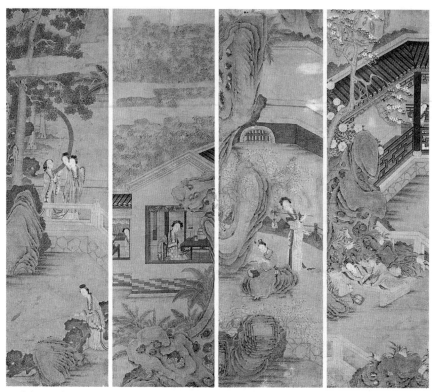

四屏条——成组的竖长形画幅轴式装裱，合之为屏，分之为轴

有浓郁地方色彩，从此苏裱以清新淡雅、别具一格的面貌确立了在书画装裱界的主导地位，并广为流传。

　　清代的苏裱在明代的基础上进一步发展。清宫廷内设立了专司宫廷绘画的"如意馆"，在造办处专列"裱作"一行，裱褙书画。乾隆初，内府需要装裱《历代帝后像》，江苏巡抚保送秦长年等四人到北京，技术都称精湛，其用于帝后像裱件的镶料，色彩辉煌，质地厚实，后来为京裱之师。清初沈初著《西清笔记》记载："乾隆时装潢竞重苏工，当时秦长年、徐

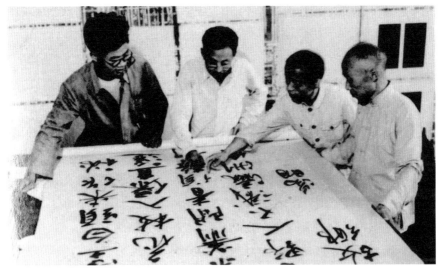

"古松轩"裱画社的师傅们

名扬、张子元、戴汇昌诸人皆名噪一时，藉藉士大夫口。"胡应麟著《少室山房笔丛》中又记："吴装最善，他处无及。"

正是因为苏裱工艺精湛、用料考究，所以在社会上被广泛推崇和传播，民间爱好书画装裱也蔚然成风。《苏州市志》记载了很多清代苏裱大师，张玉瑞擅长裱治破纸本，沈迎文擅长裱治破绢本……清道光年间，苏州人阮子英在养育巷开设"古香室装池"，他和两名弟子洪授清、陆润泉，都是承前启后、名闻南北的苏裱高手。清代李斗《扬州画舫录》云："吴县叶御夫装潢店在董子祠旁。御夫得唐熟纸法，旧画绢地虽极损至千百片，一入叶手，遂为完物。"后来叶御夫为扬州帮装裱之师。

清末洋务运动使地处苏州东南的上海商贸繁荣，东南各省收藏家和装潢能手汇集于此，苏裱艺人渐渐辗转至上海从业，苏州装潢业渐入萧条，但依然有"鸣琴室"的杨馥堂、"保古山房"的窦道原等名手坚守传承。在抗日战争和国民政府统治时期，经济衰退，各行各业颓废，苏州装裱行业遭受重挫，裱画户严重减少，苏裱作坊主要分布在养育巷、吴

趋坊、汤家巷、宫巷一带，有"红鹅仙馆""迎文斋""翰墨林""宝古山房""晋宜斋""古松轩""漱雅斋"等，装裱书画兼做书画买卖，为张大千、柳亚子等当代书画文人裱画，也为过云楼顾氏、彭氏等名门大族装裱和修复书画，但许多艺人都为生活所迫，纷纷改行去做勤杂工或小商贩糊口度日了。

中华人民共和国成立后，党和政府对地方手工艺极其重视并大力扶持，使得绘画艺术和文物保护工作焕发生机，奄奄一息的裱画业得以复苏。20世纪50年代，故宫博物院筹建文物修复厂，时任国家文物局局长的王冶秋专程到上海，邀请全国闻名的书画修复高手进驻故宫。有"装裱界梅兰芳"之称的杨文彬、古书画修复大师张耀选等10位技艺精湛的苏工大师，于1954年进入故宫博物院，共同组建了文物修复厂内的裱画室，奠定了故宫书画修复的基础。此外，洪秋声先生被聘到安徽省博物院，刘定之先生被聘到上海博物馆工作，他们都是当时苏裱界的名家好手。

1956年苏州全行业公私合营，书画装裱业于人民路察院场口成立了"第一裱画生产小组"，将当时苏州仅存的裱画户十多名从业人员组织到一起，有"谢根宝装池"的谢根宝、"古欢室"的夏品山、"古松轩"的曹颂清、"永源斋"的李永桢、"漱雅斋"的唐文彬、"迎文斋"的马荷荪等苏裱大师，同时也陆续将流散在外地的苏裱艺人连海泉、马秉辉等人吸收归队，并招收徒弟传授技艺，两年后发展到四十多人，更名为"苏州市裱画工艺生产合作社"，1962年又沿用旧名为"古松轩"裱画社。当时曹颂清、夏品山、谢根宝、连海泉、纪国筠、于通海、于明大、华仲超等国手大师集聚一堂，受全国各地文博单位委托，修复了一大批珍贵字画。他们在修复书画时集思广益，在技艺上切磋融合，在培养人才上竭尽全力，苏裱艺术获得史无前例的机遇，开启了口传手授传承发展的新纪元。

如今苏州地区的范广畴、纪森发、谢光寒、钱财伍、周根林、连杏生，北京故宫的徐建华、张旭光等苏裱传承人，以及活跃在教育岗位上的徐胜利、南京博物院的于书大、远赴美国博物馆的顾祥妹……他们秉承着对书画艺术的热爱，坚守苏裱传统，通过自己的力量，竭诚保护传承、发扬光大这项古老技艺的精

髓，保护我国的书画艺术瑰宝。

2011 年"苏州装裱修复技艺"被纳入国家级非物质文化遗产名录，为苏裱之幸事。

第三节　口传手授的师徒心缘

中国是世界上唯一延续五千年伟大文明而没有中断的国家。前人的探索创造、融会贯通、薪火相传，给我们留下了举世闻名的丰厚遗产。

苏裱是由专业水平高超、审美眼光卓越的匠人和艺术家创造并传承下来的传统手工技艺文化遗产，具有重要的历史价值、艺术价值、文化价值、科学价值和社会价值。苏裱师傅们通过自己的辛勤工作将这门技艺口传手授给后人，一代一代继承发展，让这项非物质文化遗产千秋万代，亘古留存。

如前所述，北宋著名书画家、书画理论家、收藏家米芾非常推崇苏裱，著书《画史》《书史》，从正反两方面来阐明装裱经验、技法。他的装裱理论切合书画保护的实际，绝非纸上谈兵，而是与装裱"苏工"潜心切磋和探讨的经验之谈，通过学习和实践成为行家里手，称得上吴装苏裱的"祖师爷"了。

至明代，吴门裱工技压群雄，引领高艺，独树一帜。《装潢志》之"妙技"云："装潢能事，普天之下，独逊吴中。吴中千百之家，求其尽善者，亦不数人。往如汤、强二氏，无忝国手之称。"可见当时虽从事书画装裱的人员较多，但掌握尖端技术的高手并不多，高超的技艺也不会随便外传。

自古以来，手工技艺大多是靠"家传"和"师传"相承袭。苏裱代代相传，加之书画家、鉴藏家的广泛参与，承前启后，不乏名家国手，早年间的秦长年、徐名扬、张子元、戴汇昌都是苏裱名家。近代刘定之、洪秋声、杨文彬等大师，就连绘画大帅齐白石、傅抱石，文玩鉴赏专家韩少慈、李孟东，也都是裱画铺里学徒出身。甚至上海大亨黄金荣也曾在老城隍庙的一个裱褙铺规规矩矩地做了数年学徒，裱得一手好活。

历代参与和从事书画装裱的人名（不完全统计）

朝代	姓名	出处
晋	范晔	《历代名画记》
南北朝	徐爱、虞和、巢尚之、徐希秀、朱异、孙奉伯、徐僧权、唐怀充、姚怀珍、沈炽文	《历代名画记》
隋	江总、姚察、何妥	《历代名画记》
唐	许芝	《太玄经》题记
	王行真、褚遂良、王知敬、樊行整、蔡伪、张龙树、王思忠、李仙舟、张彦远	《历代名画记》
	卢元卿、武平一	《赏延素心录》
	胡山甫、辅文开、张善庆	《书画装潢沿革考》
	解善集	《赵文审莲华经》题记
宋	米芾、王焕之、赵叔益、王洗、吕彦直	《书史》
	曹彦明、姚明、陈子常、庄宗古、郑滋	《齐东野语》
	王润	《文苑英华》款识
	丁戈、余缓、游和尚	《书画装潢沿革考》
	何彬	《好古堂家藏书画记》
元	周公谨、陶南村	《赏延素心录》
	曹观、孙子元、郭威	《书画装潢沿革考》
	王芝呈	《元代画塑记》
	焦庆安	《秘书监志》
明	汤翰、强二水、郑千里、庄希叔	《装潢志》
	汤臣	《万历野获编补遗》
	汤淮	《文彭致项子京尺牍》

朝代	姓名	出处
明	汤毓灵	《吴县志》
	汤时新	《论画绝句》
	孙生	《寓意编》
	凌惬、生叟	《赏延素心录》
	孙鸣歧	《孙氏书画钞》
	盛叔彰、强善庆、王辰、梁思伯	《书画装潢沿革考》
	朱启明	赵佶《雪江归棹图》题记
	汤杰	赵孟頫《重江叠嶂图》题记
清	张玉瑞、沈迎文	《吴越所见书画录》
	郑墨香	《赏延素心录》
	李谨	《平津馆鉴藏书画记》
	秦长年、徐名扬、张子元、戴汇昌	《西清笔记》
	宋之、赵孟林	《冬心先生随笔》
	陈柏	《前尘梦影录》
	王蟠	《退谷丛书》
	方塘	《墨林今话》
	叶御夫	《扬州画舫录》
	钱半巌	《土礼居读书记续近事会元》
	卢绮兰、吴文玉	《谈苏裱》
	顾生勤、王子慎、岳子宜	《书画装潢沿革考》
	王德昌	《滨州地区文物志》
	张黄美	《书画记》
	甘半樵、刘松斋	《"长沙货"——谈长沙近百年间伪造古书画》
	阮子英、洪寿卿（洪授清）、陆润泉、杨馥堂、窦道原	《苏州市志》
民国	谭祥英、刘定之、尹品海	《吴县复刊》

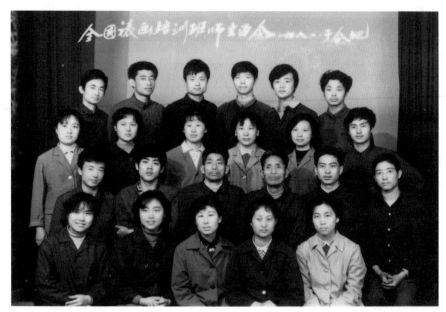

洪秋声（第二排右三）、洪德兴（第二排左三）与全国裱画培训班学生合影

　　表中人名仅仅是从有限的书籍资料中摘录的历史上从事书画装裱、改革书画装裱、详细记录书画装裱事宜的人，但在1700多年的书画装裱史上，装裱名家远远不止这些人，从历代书画作品之数量就可以看出来。这些留下姓名的国手和更多默默无名的工匠，都曾为中国历代书画装裱事业的发展乃至中国书画文物的保护传承做出了巨大贡献。

　　清代有《竹枝词》赞叹："古今书画名人笔，皆为国粹须珍惜。裱画司务手段精，裱出屏联手卷与册页。人说三分书画七分裱，京裱苏裱分外光；裱出多少大名家，蒙得世人滥烧香。"其实学习装裱是一个漫长的过程，一般学徒三年零一季才算出师，十年后才可以自立门户。调糨、托背、上挺板、加条、镶覆、上轴、加签……要经数十道工序，每个步骤看上去很简单，但在实际操作中却是"差之毫厘，失之千里"。在传统

装裱技艺中，这些诀窍不光要靠师父"领进门"，更需要在日后从业过程中不断地"悟道""修行"，认真细致地体会每一幅画作在装裱细节处的异同，领悟运筹具有不同风格品质的装潢材料，做到心手相应"敏于思"，锲而不舍"笃于行"，方能成就妙技。

同治、光绪年间在苏州学习装裱手艺的丹阳人洪授清，专裱宋元精英书画，学成后在家乡授徒传艺，逐渐成为当时著名的苏裱师父。

洪授清的儿子洪秋声，受父亲的影响，16岁就继承父业，远离家乡，只身到苏州学习苏裱技艺。他在上海"翰墨林装池"打过工，在苏州开过"宝古山房"裱画店，成为全国著名的裱画师之一。画家黄宾虹赞誉道："秋声乃画界良工神医，确有起死回生之术，妙手回春之功。"

中华人民共和国成立后，洪秋声因安徽省博物院古字画修复人员匮缺，带着家人来到安徽省博物院，和儿子洪德兴一起传授苏裱技艺，为国家培养了后继人才，并为安徽省博物院抢救修复古代珍贵字画藏品数百件之多。洪秋声先生为我国的文物保护事业奋斗了整整七十个

春秋，默默无闻地献出了自己毕生的心血。如今他的子孙仍在传授苏裱技艺，孙子洪夫龙也是非遗传承人，带着学生们在安徽省博物院修复书画藏品。

刘定之（1888—1964），字春泉，江苏句容人。幼枕书画，15岁到苏州拜师习裱画，25岁在苏州城内宫巷开设裱画店"晋宜斋装池"。1932年，刘定之由苏迁沪发展，开设"刘定之装池"。他擅长结交有技术特长的一流裱画高手，交流切磋，扬长避短；不但继承了苏裱的优秀技艺，还擅长配料镶嵌，重视收集有年代的古锦和轴头等装裱原料，保留传承画作古风，故其装裱修复过的作品精彩焕发，在当时的画界、藏界享有很高的声誉，有"装潢圣手"之誉。傅抱石1957年曾在《人民日报》著文《裱画难》，其中谈到当代裱画大师"南北二刘"，"北"指的是北京荣宝斋的装裱大师刘金涛，"南"说的就是苏裱大师刘定之。

1960年，刘定之进入上海博物馆任文物修复顾问，后又北上北京故宫博物院。上海博物馆藏唐代孙位《高逸图卷》、宋代梁楷《八高僧图卷》、宋代李嵩《西湖图

刘定之像（上海博物馆藏）

卷》，故宫博物院藏宋代张择端《清明上河图卷》等都是在刘定之的指导下装裱修复的。上海博物馆所藏《刘定之像》为 1955 年刘定之 67 岁时，吴湖帆、郑慕康等集体合作，并由十余位上海文化名人如叶恭绰、谢稚柳、沈尹默等题诗作跋，吴湖帆甚至以不同书体两次题写跋文，称赞刘定之为"书画神医"。周炼霞题跋赞曰："补得天衣无迹缝，装成云锦有神工。只今艺苑留真谱，先策君家第一功。"刘定之还培养了不少后继者，如马王堆帛画的修复者窦治荣就是刘定之的高徒，北京故宫原保存修复部的张耀选（刘定之女婿）亦出于刘定之门下，如今张耀选先生儿子张旭光（刘定之外孙）继承了家传绝活，在故宫工作三十多年，成为装裱修复技艺非遗传承人。20 世纪 80 年代，随着中国的逐渐开放，不少修复师走出国门，把苏裱带到日本、美国、英国，使中国书画装裱走向世界，并得到

谢根宝与儿子谢光寒

世界的认同，其中就有刘定之的再传弟子。刘定之在保护我国历代书画珍品方面做出了巨大的贡献。

谢根宝大师，苏裱界著名人士。他1913年出生，父母早逝，14岁投奔上海南市的表姐，经人介绍到上海有名的"鉴古斋"裱画店当学徒，拜裱画名家周德生为师，从此踏入裱画艺术的殿堂。出师后他辗转上海和苏州的多个装裱店工作，1950年落户苏州，当时已经

在苏裱界享有盛誉。谢大师在装裱职业生涯中逐渐形成自己的风格，他认为："修复旧画，比之如疾求医，需观其色，切其脉，对症下药。揭必净，洗必清，配必同，全必陈。"1956年，他加入苏州第一裱画生产小组工作，20世纪60年代应邀赴南京博物院工作并培养书画修复人才。他一生抢救了大批濒临湮没的名贵字画，也带出了一批批专业徒弟。他业务能力强，对各

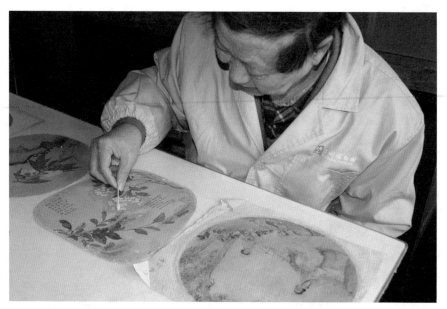

苏裱技艺国家级非遗代表性传承人范广畴

个朝代的古纸、古绢亦颇有研究，其技艺在装裱业界及鉴定界、书画界、收藏界都得到了高度赞誉，曾被选为苏州市人大代表、苏州市及江苏省政协委员。上海国画大师程十发先生为他题词"根宝裱褙大家"。谢根宝的儿女在父亲的培养下，均传承了苏裱技艺，成为苏裱大师。季子谢光寒为江苏省高级工艺美术师，苏州书画装裱修复技艺（简称"苏裱技艺"）市级非遗代表性传承人。

　　谢根宝的得意弟子范广畴，为苏裱技艺国家级非遗代表性传承人。范广畴1936年出生于苏州，初中毕业后为了生计在裱画师马荷苏裱画店工作。1957年，经马荷苏师傅推荐加入裱画合作社，正式跟随谢根宝学艺。除了认真仔细地听老师傅们讲，看老师傅们怎么做，范广畴还学会了博众家之长，来积累和丰富自己的经验，细心琢磨，反复推敲，其书画装裱技艺在社里

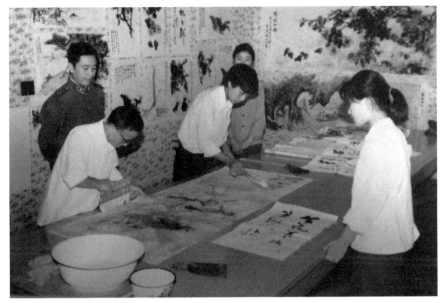

连海泉与儿子连杏生在当时解放军总政治部工作

同龄人中是进步最快的。20 世纪八九十年代，苏州对外交流频繁，他曾经被派赴日、美等国和我国台湾地区进行工艺技术交流。范广畴修复古旧书画技艺高超，具有书画鉴定眼光，还在装裱刺绣新作和修复旧绢本刺绣画上颇有章法，实践了刺绣软裱工艺，并培养了学生。2008 年，早已退休的他被邀请到苏州博物馆带徒传授苏裱技艺，为博物馆修复馆藏古书画百余件，也培养了书画装裱修复人才。

　　连海泉，1918 年出生，家境贫困，幼年即拜同乡老艺人夏品山学习书画装裱技艺，修复古旧书画。作为长徒，他受夏老先生严格教诲，学得一手好本事，曾在苏州网师园专为国画大师张大千裱画。连海泉在吴门画苑从事古旧书画修复工作时，身边就有纪森发等学徒，后来小儿子连杏生成年，他又将技艺传授给儿子。20 世纪 80 年代，连海泉带领徒弟

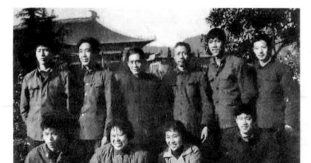

1978年，国家文物局委托南京博物院培养古字画修复人员，于通海（后排右三）与培训班师生合影

们完成了明代黄镇墓中出土的大量字画的修复，其中不少是国家一、二级文物。这批古旧字画因长期深埋地下、浸泡水中，大多破损、糜烂甚至黏合在一起，此次面广量大的修复工作为苏州培养了技艺高超的人才。纪森发、连杏生后来分别成为苏裱技艺省级、市级非遗代表性传承人。他们为保护文物和传承技艺不懈地工作着。

于通海，1918年生，1930年师承朱亚阁（阿大）学习书画装裱。1958年，他来到苏州民间工艺厂从事装裱工作。1970年，他由江苏省文化局出面调至南京博物院工作，与故宫博物院调入的华凤笙先生一起奠定了南京博物院雄厚的修复班底，担负起书画修复和培养修复人才的任务。于通海大师从事书画装裱几十年，修复、装裱书画作品千余件，为南京博物院以及省内外各单位和地方装裱修复人员的培养做出了重要贡献。其儿子于阿善、于书大继承了他高超的苏裱技艺。于书大1979年进入南京博物院从事书画装裱修复，也是苏裱技艺江

苏省级非遗代表性传承人。

苏州解放时裱画门店有十多家，"红帮""行帮""仿古装池"都有，大多集中在人民路、景德路口一带。当时比较有名的有曹颂青"古松轩"（人民路怡园对面）、李永贞"永源斋"（人民路，原护龙街西中市口）、马荷荪"迎文斋"（人民路嘉裕坊口）、王良生"读雪斋"（乔司空巷口）、夏品山"古欢室"（人民路怡园旁）、谢根宝"谢根宝装池"（嘉裕坊内）、唐文彬"漱雅斋"（景德路，现儿童医院）、纪国钧"荣宝斋"（人民路乐桥南）等。"古松轩"主人曹颂青的本领最大，他合扇面的技艺可以说独一无二；"谢根宝装池"擅长装裱旧画；马荷荪多修复装裱，也兼买卖字画。这些师傅1956年都进入了裱画生产小组，并招有学徒跟随他们学艺。根据苏裱传人回忆，本书排列出了近现代苏裱授学传艺师徒谱系（见下页）。苏裱技艺在长期的师承中通过口传手授的方式传承下来，从至今保存完好的千年作品来看，这种技艺传承方式能有效保证技艺的相对完整。

但苏裱技艺的传承也面临一定的困难。工业文明的快速发展，导致一些传统工艺后继乏人，快速消亡。据全国文物协会统计，目前，长期从事古旧书画修复的专家，在全国范围内不过寥寥数百人，能修复残败破损珍品的装裱师更是凤毛麟角，且大多年岁已高，修复人才的培养、修复技艺的传承已成为一个现实的难题。

近现代苏裱授学传艺师徒谱（不完全统计）

洪授清——子：洪秋声——子：洪德兴——┌ 子：洪富根
 └ 子：洪夫龙

刘定之——女婿：张耀选——┌ 子：张旭光——弟子：候 雁
 └ 弟子：李 寅

周德生——弟子：谢根宝——┌ 子：谢光耀、谢光浩、谢光祖
 ├ 子：谢光寒——弟子：梁启轩、杨梦竹
 ├ 女：谢筱娟
 ├ 弟子：吴志敏、赵子才、金淑英
 ├ 弟子：范广畴——┌ 子：范 衡
 │ ├ 弟子：瞿 耘、徐志强、姚 瑶、王嫣妮、
 │ │ 张 华、杨宏明、刘洪波……
 └ 弟子：钱才伍——弟子：王 晨

杨文彬——弟子：徐建华——弟子：杨泽华

孙承枝——┌ 弟子：单嘉玖——弟子：李筱楼
 └ 弟子：常 洁

夏品山——┬ 子：夏祖熊——弟子：朱宝元、莫建强
 ├ 弟子：连海泉——┌ 子：连民生
 │ ├ 子：连杏生——┌ 女：连丽丹
 │ │ └ 弟子：魏卓融、钱宇舸、徐文娟
 │ ├ 弟子：周根林——子：周 斌
 │ └ 弟子：纪森发
 ├ 弟子：马秉辉——┌ 女：马宝珍
 │ └ 弟子：宋宝桢、杨扣兄
 └ 弟子：肖义和

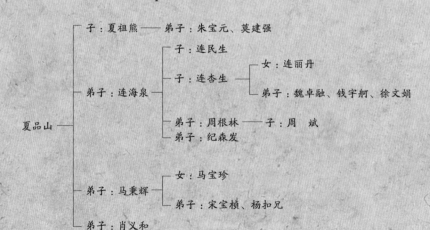

曹颂清 —— 女：曹桂芬
马荷荪 —— 女：马美珍
唐文彬 —— 弟子：叶文存

纪国钧 ┌ 子：纪森发 —— 弟子：孟咸昌、马 卓
 ├ 弟子：杨百和
 └ 弟子：谢光耀 —— 弟子：蒋 欣

王良生 —— 弟子：李振华
李永贞 —— 弟子：吴小萍
沈须大
陆希白
于明大 —— 子：于剑清 —— 子：李杏林

朱亚阁（阿大）—— 弟子：于通海 ┌ 子：于阿善 ┌ 子：于建明
 │ ├ 媳妇：方丽华
 │ └ 弟子：袁卫芳
 ├ 子：于书大 —— 弟子：王 璐、王 辉、陈思燚
 └ 弟子：李祥仁

吕申生
陈耕生 —— 弟子：徐胜利 —— 弟子：顾建忠
杨金福

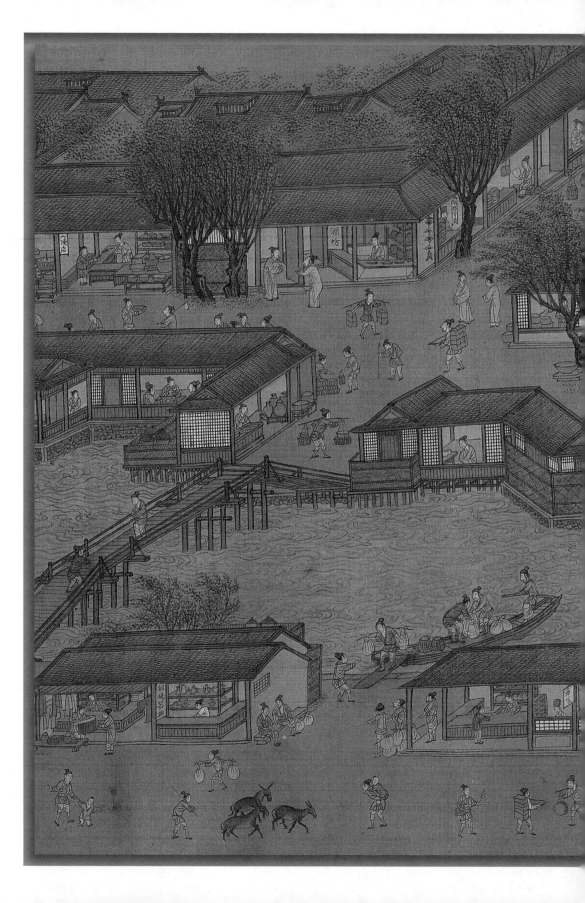

第二章　苏裱的立业匠心

苏裱的立业匠心

　　苏裱技艺有着悠久而辉煌的历史，"其良工苦心，亦技艺之能事"（张岱《陶庵梦忆》）。苏裱的匠心独具体现在发挥聪明才智在浓厚文化的熏陶中进行艺术创作，用勤劳的双手在敬业精神的指引下实现技艺的经验积累和传承。

　　苏裱技艺是一项依靠手工操作的精细活，除装饰精美典雅外，还彰显出平挺柔软、装制贴切的特色。传统的苏裱对客观的工作条件特别考究，需要适宜的环境、专用的设备、应手的工具，并使用独到的制糊用糊技艺。

　　苏州地区环境温润潮湿。为呈现书画裱件的完美品质，苏裱师傅们在长期实践中积累了体察物候、因地制宜的经验。

　　俗话说：工欲善其事，必先利其器。苏裱师傅使用的工具种类繁多，各有特色。大多是自己动手制作的，也有精心挑选购买的；即使是买来的工具，有的还需要改造处理，总之使用中得心应手很重要。

　　明代周嘉胄在《装潢志》中阐述："裱之于糊，犹墨之于胶。墨以胶成，裱以糊就。……糊用佳，则卷舒温适。调用之宜，妍媸攸赖。"糨糊的治用历来是苏裱技艺的重中之重。它不仅是书画装裱工序中的重要黏合材料，也是实现书画装裱件挺、平、柔效果的基础，更是书画艺术品长年保存之关键。

太阳光直射在裱台和板墙上都不可以。紫外线的强烈照射，会影响工作时的观察和操作，画作纸张亦不可多照射阳光，须安装窗帘遮挡太阳光。裱台光线为一侧强光，刷纸上糨时侧视，便于发现掉落于纸面上的排笔毛，从而及时清理。

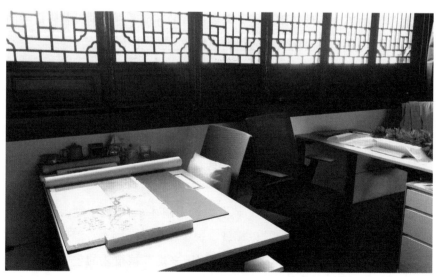

全色接笔时，应选择左手方向照射过来的北面自然光，这种光极稳定，便于色彩判定；而在日光灯下全色不太准确。以前的裱画店大多是沿街的门面房，透过沿街的整面玻璃，造就了自然光和一侧光的良好光线环境。

第一节　工作场所的精心营造

装裱是精细娴雅之事。"艺之巧拙因乎心，心之巧拙因乎境。"书画装裱的工作场所十分重要，对位置的选择、环境的营造、装备的配置具有较高的要求，通常必须考虑的有裱房、裱台、裱墙、挺板、拷贝台等。

1. 裱房

《装潢志》中说："裱房恶地湿而惮风燥，喜温润而爱虚明。装板须高，利画坚挺，必安地屏，杜湿上蒸。"裱房要求明亮、整洁、宽敞、干湿适度。

1.1 光照

裱房内要求自然光线充足，杜绝日光直射，直射会造成反光，既影响视力，又影响配纸和修复效果。为此，须采取安装遮光的窗帘、门帘等防紫外线措施。

在自然光不足时，需加装照明灯。照明灯的安装位置要适当，通常安装在裱台左上方，避免站立操作时光线被身体遮挡。光线的投射要均匀、分散、柔和，以免刺眼，如果使用无影灯，效果尤佳。

1.2 温湿度

裱房要求通风良好，温度和湿度适中。室内温度控制在22℃左右，相对湿度控制在65%左右。若湿度高，裱件不易干，易生霉；若温度太低，糨糊容易冻结，黏性降低；若温度高、湿度低，则纸张纤维脱水，容易发脆、断裂。

苏州四季分明，装裱最佳季节是秋天。正如《装潢志》"佳候"记载："已凉天气未寒时，是最善候也。未霉之先，候亦佳。冬燥而夏溽，秋胜春，春胜冬夏。夏防霉，冬防冻。"苏州的黄梅天雨季时间较长，多闷热潮湿天气，对书画修复装裱有一定影响。

裱房不能太干燥也不能太潮湿。由于糨糊的收缩力较大，天气干燥，

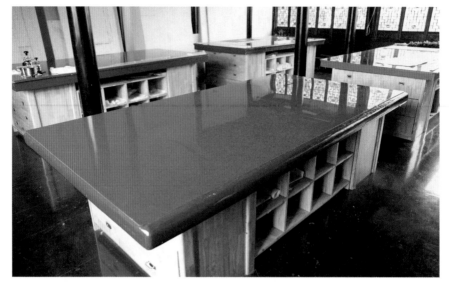

裱台

书画上挺板后很容易崩裂，下墙后的书画裱件则由于天气太燥而继续收缩，易造成裱件变形不平整。梅雨季节温湿度高，气候潮湿会使得裱件上挺板后不易干而出现发霉情况。潮湿的天气适合镶料。温度过高或过低都会加剧纸张的膨胀收缩，使画芯受到破坏，从而也影响到裱件的平整。调制的糨糊在夏天温度高时容易发霉，冬天温度太低时容易结冰冻坏，都会使糨糊失去黏性无法使用。

古代没有空调，只能根据气候做相应的步骤，根据气候调整工作安排。而现代，科学技术起了很大的作用，使用空调、加湿器调节温湿度，采用温湿度计监测，使温度保持在 22℃—25℃，湿度保持在 55%—60%，从而保证裱房适宜的温湿度。

裱房内还需要有防尘设施，保持环境的卫生清洁，以免灰尘、蚊蝇

等飞落在裱件上造成污损。裱房地面最好采用木地板，这样可以少起灰尘，也易于打扫，从而保持室内环境清洁、卫生；天干物燥时可以通过拖擦地板的方式增加室内湿度。裱房须配备给排水设施，设水池，有条件建议配置热水器。最后，裱房还要增加防火、防盗、防虫蛀、防鼠咬等安全设施。

运用先进设备来调节温湿度的同时，还要权衡利弊，及时加强管理。书画装裱对环境、气候条件的要求体现在具体的工作步骤中，要根据具体条件，在每一个步骤控制好纸张、绫绢的干湿情况，掌握好手上的速度，适时应候操作。

2. 裱台

裱台是书画装裱的工作台，几乎每一道工序都离不开它。苏裱使用的裱台非常讲究，传统的裱台是生漆木板台，呈朱红色，以陈旧的杉木料制作为佳。

裱台的常用尺寸大致为 2.8 米 ×1.5 米，根据实际情况可灵活变通。支架的高度一般在 80 厘米左右，这也是参考数字，总的原则是因人而异，方便使用。

以前的朱漆裱台用生漆涂刷，施工过程比较复杂，其步骤是先在木台面上涂抹用猪血搅拌的灰料，然后逆木料接缝披麻或裹布，持专用工具将其研实；如此反复几遍，务必使台面保持平整，待阴干之后，罩刷朱红生漆两至三遍，再进行推光。选用朱红色作为台面的颜色，最主要的原因是它可以与画芯的颜色形成对比，尤其接补残破字画时，清晰可辨、得心应手。

传统裱台漆面很容易损坏，要经常修补保养。使用时一定要爱护，须保持清洁，不乱放物件。冲洗画芯另设专用台最为理想。要避免高温触烫；严禁在台面上钉、砸，谨防坚硬物的划碰；裁切、扎眼必须垫板；使用裁尺、裁板以及糨盆等用具时，应轻取轻放，不可随意拖拉。台面安放位置，最好避开阳光直射，选择南北朝向摆放。

随着新材料的应用，裱台台面的选择有了新的发展。实践证明，红色和白色亚克力板方便实用，比较适合做裱台的台面。

3. 裱墙、挺板

裱墙、挺板如今仍被广泛使用，是书画装裱中供书画托画芯、覆背、托纸、托镶料等贴平晾干之

挺板框架网格板

糊制完成的挺板

用的设备。传统的裱墙就是固定在墙体上的平整的杉木墙板，亦称"板壁"。

挺板可搬移活动，一般用3厘米长的方形杉木条，以竹销钉拼接成宽约80厘米、长3米的网格板，四周用3厘米厚、5—6厘米宽的大料安装边框，两侧主料上下出头用作脚，然后先糊一层耿绢，待耿绢绷紧干透，再一层一层依次糊上两至三层白报纸。挺板两侧皆可使用，可以悬挂，也可以靠墙排放，便于挪移，这样既节省位置，又不易将裱件碰坏。这样的格子板，特点是板轻透气，贴上的画芯干得快且平整。

4.拷贝台及其他

拷贝台主要用于隐补残破画芯、贴折条和手卷的撞边。过去没有拷贝台，就在玻璃窗上隐补。后来使用竖面倾斜的玻璃台面，两边有支架可以悬挂卷画芯的轴杆，便于修补大尺寸画芯。现在所用的拷贝台是厂家专为文物修复行业设计的新型产品，它的受用面积相比简易的台子要大，使用的光源可以调节亮度和热量，有利于大件书画作

拷贝台

存放宣纸的柜架

品的修复，操作安全自如。

　　还有一些装备也必不可少，比如存放宣纸的木柜，最好选用香樟木、杉木等质地坚硬的木橱（有隔板式的和抽屉式的），如今以隔板式档案柜存放为主，在博物馆有专门的库房用来存放纸张，预防纸张发生虫蛀、潮湿、发霉等质变。

　　清洗书画用的洗画池也可根据需要来设计制作。还有烧水的电水壶，应选用质量好、耐用的，清洗画芯用的开水（代替蒸馏水）由它烧制而成；如果是短期内刚用墨汁完成的书法作品，则要用蒸锅通过高温把它的墨固定下来，防止晕化，便于托裱。

第二节　得心应手的工具备制

　　但凡手艺，拥有得心应手的工具很重要，苏裱技艺中涉及的工具种类

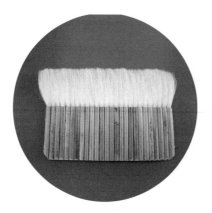

排笔

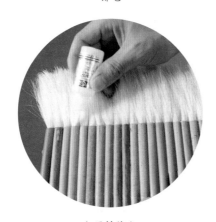

加固排笔毛

很多，许多是专用工具。一般常用的排笔刷、棕刷、直尺、镊子、剪刀、裁板都买得到，但也要精心挑选，有的买回来还要加工处理。马蹄刀以前也能买到，买回来以后再自己打磨；现在买不到了，只能定制。修补、剔边、削手卷还是用马蹄刀最方便。起子、针锥一般都自己制作。亲手制作和经过自己改良的工具，用起来更加施展自如、得心应手。这里重点介绍几件有关键作用的常用工具。

1. 排笔

排笔是化水润纸、刷糨托画、托染绫绢和纸张的专用工具。

排笔是长锋羊毛刷，类似一支支毛笔排列在一起。最好使用冬天山羊背后的鬃毛制作排笔，因为鬃毛不易断。排笔有 16 支、24 支、28 支、32 支等大小，可根据需要选用。挑选排笔，最起码的要求是不掉毛，可用手扯一下羊毛，检查是否与笔管黏结牢固；轻轻抚动羊毛，掉毛不能多；笔管结扎紧实，不能有裂缝。

排笔毛可以加固，在羊毛与笔管连接处注入百得胶或 502 胶，待胶干后排笔毛牢固度就增强了。

2. 棕刷

棕刷系用棕榈丝扎成的刷子，苏裱中用来托画芯、托镶料、覆背排刷、裱件转边、裱件上挺板、洒水、啄实（啄，指用啄帚对准镶缝敲打）等，以清棕不乱、富有弹性、软硬适度、扎得紧实者为佳。

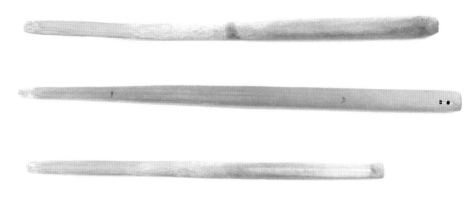

起子

棕刷，苏裱师傅叫它糊帚，尺寸有大小之别，可细分为刷帚、啄帚、糨糊帚，是书画装裱的特色工具。一般棕刷都是中间部位选用优质线棕，质地比较硬，而且粗细均匀；外面一层包的是皮棕。所以棕刷买回来一般要开锋改进，而且使用一段时间就需修整。用作啄帚的棕刷无须开锋。

新棕刷比较松散硬涩，还会掉色，必须整理改良，用起来才不会出问题。

清代周二学《赏延素心录》记载："糊帚新则硬涩，旧则脆脱，利用不新不旧之间。"棕刷在使用过程中还要注重保养，每天用毕，要洗净晾干，不定期进行修整。只有爱惜和正确使用工具，工具才会协助你做出更好的活儿来。

3. 起子

起子是将裱件从裱墙或挺板上启开取下的工具，有时也用于裁纸，通常用毛竹条自制而成。

制作起子，要根据选材的大小、长度、厚薄来削制。一般自己削制，

竹片一面留青，一端有节，起子整体呈前尖后宽，像一把宝剑的形状。制作时由竹片中段开始，渐向竹片节端斜势削去竹黄，起子口削成对称的抛物线形圆头。

完成后起子头部正好是坚硬的竹节，呈小圆头状，薄而平，后半部的手柄较厚一些，有韧性，启画时用得上力，不易折断。起子可以用竹片做，也可以用牛角、钢片做，但牛角、钢片的韧性没有竹片好。

修复折扇需削制细小的"通扦"，是折扇组装时专门用来顺通穿扇骨的夹条，制作方法与竹起子相同，材料可选竹子或牛角。削磨形状为圆头细长薄片，需以打磨为主，不断修正厚薄与直度，否则使用时容易走偏。

大小厚薄不同的起子可按需选择使用。小的起子头比较软，也比较薄，适合起薄的画芯，还可以用来叠镶（数件裱件同时镶嵌）；大的起子就比较适合用来起裱褙好的立轴之类比较厚重的画作。

做旧画时，画芯很薄，强度差，上挺板挣平后用较薄的小起子取不易碎，否则容易炸裂，损坏画芯。在启画时要看清画芯的厚薄再选择所需的起子。

4. 马蹄刀

马蹄刀是苏裱专用工具，形如马蹄，单侧斜面开刃，用于修补、剔边、削手卷等。

现在装裱书画也有使用美工刀、医用手术刀的，购买方便又不用磨制，但有其局限性。比如美工刀，虽然裁切少量纸张又快又好，但裁切册页就不行了，因为美工刀的刀片两侧开刃，所以切的时候刀会倾斜而导致裁切不齐；比如医用手术刀，可以剔刮破口和污物，但不能一刀多用。苏裱师傅还是更擅长使用传统的马蹄刀。马蹄刀以平面与斜面形成刃口，刀体坚硬，裁纸时只要将刀的平面与直尺垂直靠紧靠平，裁切就分毫不差。特别是削手卷，均使用马蹄刀。

马蹄刀因刀形似马蹄而得名，用上好的钢铁打造，需要自己磨制开锋。马蹄刀的刃口是钢的，因为钢的质地比较硬，所以不容易卷刃，也不容易生锈，材质好也需功夫磨。

5. 针锥

引线支钻（现在称为针锥）由针头和锥柄组成，用于扎眼做记号、划痕刻印记、挑除裱件表面杂质和细小纸片等。

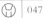

传统马蹄刀 针锥

传统的针锥用废纸卷成圆柱体捏柄,外包锦绫,使用时转动捏柄扎眼。但是放在桌上容易滚动。如今苏裱大师范广畴仔细琢磨实验后,发现针锥把柄可用木头削制。将其削成前面四方后面圆的形状,在四方面顶头中心定位,用老虎钳夹住缝衣针将其慢慢敲入即可,这样转动打眼方便,又不会滚动丢失。

6. 砑石

砑石就是大的光滑圆润的鹅卵石,用来把覆好的画芯背面砑平压实。石头的大小要称手,容易施力。石头要密实光滑。砑石在使用之前要先磨光打蜡。砑画之前先观察检查,用手抚摸褙纸,剔除褙纸里可能出现的小颗粒,如果未清除,用力砑画会把纸划破,导致裱件破损形成"宝塔",对书画造成损伤。然后涂蜡磨砑,先轻轻地砑一遍,接着从右往左一次

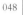

砑石

用力砑过（第三章第二节做详细介绍），砑过的画不仅裱纸紧、平、光，而且易于舒卷收藏。

7. 直尺

　　尺子有木尺、塑料尺、钢皮尺。尺子要直，刻度要精准。新买的尺子要相互对靠，检验尺子是不是直，刻度是不是准。工作中我们要知道哪道工序用什么尺最方便，做到物尽其用。用尺也有小窍门，可以根据需要刻画线道，比如在尺上刻一道1.5毫米的线条，这样在切助条时就便捷了，也能提高工作效率。

　　每一件工具都有其特性、用途，工具只有制作、改造得好，使之便于使用，干起活来才能又好又快，事半功倍。

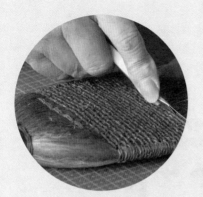

① 改进新棕刷首先要调整刷毛长度和厚度，长度一般在4厘米左右，太短的话韧性不够。

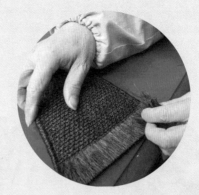

② 将刷身的棕绳拆开一两道，剔出脱鬃，理顺刷毛，提高棕刷的弹性。

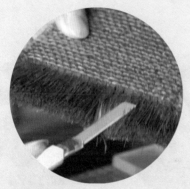

③ 用刀削除两面向外参出的棕毛，削出齐平的锋口，避免使用时刷破画纸。

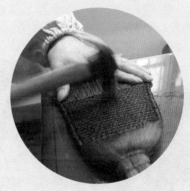

④ 使用之前先要用锤子把中间敲实，达到整体平整。

⑤ 在砂纸上将刷毛来回摩擦，使得每根棕毛头部圆滑，不会太尖锐锋利。

⑥ 最后一定要放在锅里浸泡煮沸，直至棕刷上浮色去净。

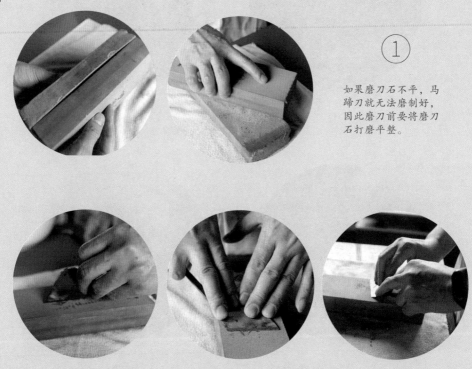

① 如果磨刀石不平，马蹄刀就无法磨制好，因此磨刀前要将磨刀石打磨平整。

② 先磨平刀口，再磨平刀背。把刀的背面磨平，要平推，切不能抬起，用力要均匀。最后磨刀刃，刃口与磨刀石的夹角为30度。不能急于求成用力过大，防止锩刃，磨的时候要移动，不能总在磨刀石的一个地方磨，否则磨不平。

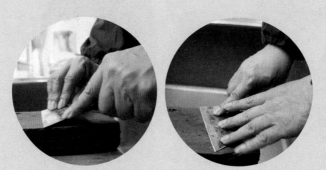

③ 磨刀时手要握稳，千万不能上下起伏。先在较粗的磨刀石上磨，再换较细的磨刀石逐渐轻蹭，两面交替推磨，这样才能磨光、磨平、磨利。

①

准备缝衣针、宣纸条、绫绢条。宣纸条一端涂厚糨，包住缝衣针尾端，一般露出针长 3.5—4 厘米。

②

用手压着缝衣针推卷，将纸条平直向前卷成圆柱状，按照需要的粗细卷纸，纸条不够可以添加，用手搓实后纸尾涂糨糊固定。

③

绫绢一端上糨糊，与包纸条同一方向卷上。仍需推卷搓实，再在绫绢另一头涂厚糨粘牢。

④

待干后用刀裁切两头，使其平整。

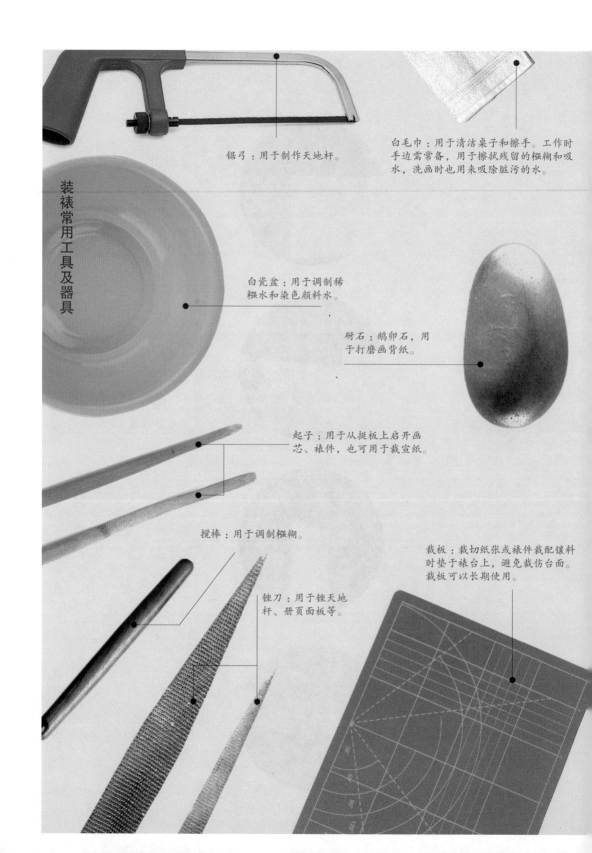

锯弓：用于制作天地杆。

白毛巾：用于清洁桌子和擦手。工作时手边需常备，用于擦拭残留的糨糊和吸水，洗画时也用来吸除脏污的水。

白瓷盆：用于调制稀糨水和染色颜料水。

砑石：鹅卵石，用于打磨画背纸。

起子：用于从挺板上启开画芯、裱件，也可用于裁宣纸。

搅棒：用于调制糨糊。

裁板：裁切纸张或裱件裁配镶料时垫于裱台上，避免裁伤台面。裁板可以长期使用。

锉刀：用于锉天地杆、册页面板等。

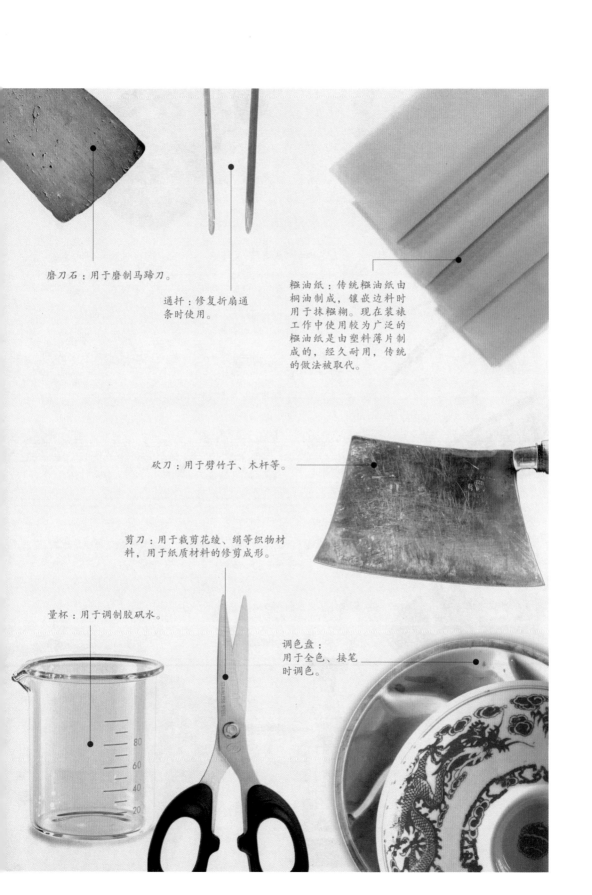

磨刀石：用于磨制马蹄刀。

通扦：修复折扇通
条时使用。

糨油纸：传统糨油纸由
桐油制成，镶嵌边料时
用于抹糨糊。现在装裱
工作中使用较为广泛的
糨油纸是由塑料薄片制
成的，经久耐用，传统
的做法被取代。

砍刀：用于劈竹子、木杆等。

剪刀：用于裁剪花绫、绢等织物材
料，用于纸质材料的修剪成形。

量杯：用于调制胶矾水。

调色盘：
用于全色、接笔
时调色。

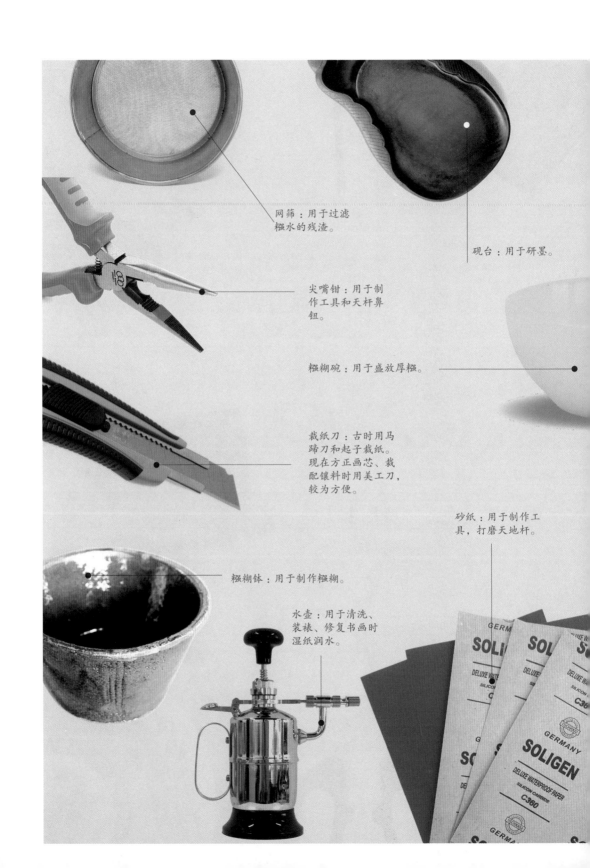

网筛：用于过滤
糨水的残渣。

砚台：用于研墨。

尖嘴钳：用于制
作工具和天杆鼻
钮。

糨糊碗：用于盛放厚糨。

裁纸刀：古时用马
蹄刀和起子裁纸。
现在方正画芯、裁
配镶料时用美工刀，
较为方便。

砂纸：用于制作工
具，打磨天地杆。

糨糊钵：用于制作糨糊。

水壶：用于清洗、
装裱、修复书画时
湿纸润水。

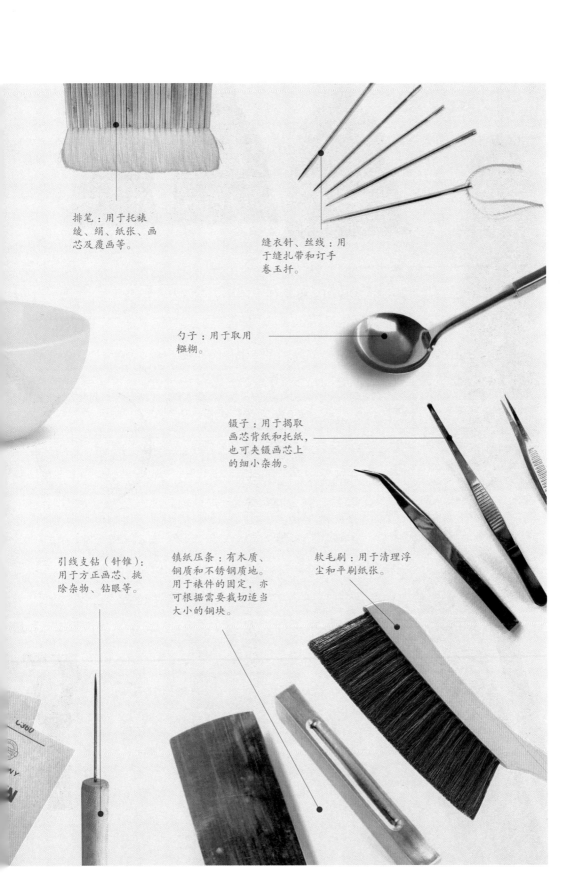

排笔：用于托裱绫、绢、纸张、画芯及覆画等。

缝衣针、丝线：用于缝扎带和订手卷玉扦。

勺子：用于取用糨糊。

镊子：用于揭取画芯背纸和托纸，也可夹镊画芯上的细小杂物。

引线支钻（针锥）：用于方正画芯、挑除杂物、钻眼等。

镇纸压条：有木质、铜质和不锈钢质地。用于裱件的固定，亦可根据需要裁切适当大小的铜块。

软毛刷：用于清理浮尘和平刷纸张。

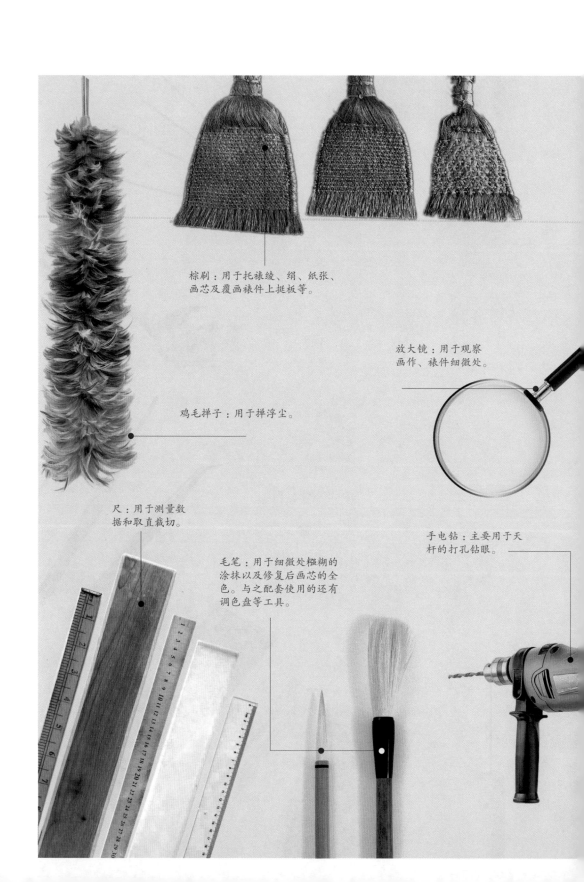

棕刷：用于托裱绫、绢、纸张、画芯及覆画裱件上挺板等。

放大镜：用于观察画作、裱件细微处。

鸡毛掸子：用于掸浮尘。

尺：用于测量数据和取直裁切。

手电钻：主要用于天杆的打孔钻眼。

毛笔：用于细微处糨糊的涂抹以及修复后画芯的全色。与之配套使用的还有调色盘等工具。

① 将准备好的白面粉置于陶钵中，再加入一定量的淀粉。

② 取适量明矾加入，搅匀在白面粉中。

③ 按比例加入适量温水，水温控制在30℃—40℃，用木棒朝一个方向用力搅拌，进行"刷糨头"。

④ 继续加入温水，加力充分搅拌，碾碎面粉团块，直至搅拌呈稀糊状，此时打出的糨头应当细腻不脱筋。

水快速冲入钵中，水流要猛，快速搅拌，使糨糊由稀变稠，一气呵成。搅拌速度和方向决定糨糊的黏度。

等到糨糊变成半透明的胶状时停止加水，不停搅拌到水粉交融，充分糊化。

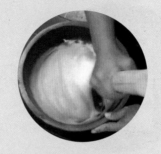

熟透结块，即成"原糨"，有一股糨糊的清香，颜色微黄，光泽盈润。如有泛白就是欠熟，可再用开水烫一下，熟透后把多余的水倒掉。

新捣好的糨糊不能马上使用，需要养糊。沿搅棒慢慢加入沸水，待其冷却。

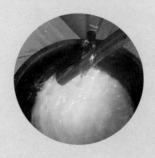

① 新捣制的原糨火性强、黏度高，不能马上使用，需加清水养糊两至三天。加水养糊是借助水层隔离空气，防止糨糊表层板结、生霉腐败。首次加水养糊用沸水，能杀菌。隔层水需每天更换，夏季需一天换两次水。

② 将糨糊养于陶钵中。冷却后的糨糊在水中不溶解、不容胀，呈凝胶状。放置数日，泄其火性，待其呈乳白色，较为柔和平滑，方适宜用来装裱书画。

③ 用糨糊时，拿竹刀切割出小块或拿勺子分团取用。

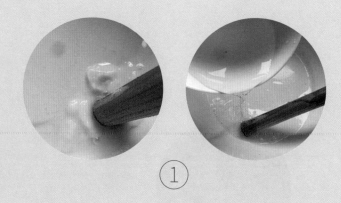

①

取原糨加少量的水，将块状糨料研碎调和，再慢慢加水研调。

②

逐步加大水量搅拌稀释。可用排笔刷不停地在糨水中搅动，均匀糨水，提起排笔观察糨料水从排笔毛流下的水帘，以透明度判断糨水厚薄。苏裱讲究"用糨薄如水"，一般加水较多，为保证黏度，调糨要求慢慢研调稀释。

③

调制好的糨水需要用网筛过滤，去除杂质及未稀释透的糨糊颗粒。

第三节 治糊用糊的苏州特色

翻阅装裱史籍可知，自唐朝以来，记述书画装裱必谈及治糊用糊。苏裱技艺顺应江南地区气候，在糨糊的使用、配方和制作工艺方面有独到精辟的见解，在防潮、治虫、保障裱件平展等方面，苏裱治糊技艺获得文人藏家的指导，不断推陈出新，讲究黏性好、用糨少，独具特色。

1. 治糊的原料配方

糨糊，是苏裱技艺中的主要黏结材料。治糊原料包括白面粉、结晶明矾和水。三种原料来源广泛，简单实用，这是最基础的条件。

调制糨糊用白面粉（富强粉，即现用高精面粉），直接调制成面糨。白面粉与热水作用能膨胀而形成糊状，具有一定的黏性。白面是高分子化合物，含有较多羟基，与纸张中的纤维素具有较强的黏附力，pH 酸碱度接近中性或微碱性，对纸质文物不会造成破坏。

古代治糊大多添加适量软化剂和防霉防腐剂，同时根据气候的变化适当调整剂量。苏裱所用糨糊通常加入明矾。明矾能防腐防虫，固定书画的墨色，增加糨糊的黏性，还能降低裱件的吸潮性使其悬挂平展。但明矾的剂量不能过多，否则糨糊会呈酸性，使书画材质变脆，每公斤面粉加入研成粉末的明矾约 6 克为宜，夏季可增加到 8 克。

水贯穿于书画修复装裱的全过程，不仅用来调制糨糊，还在纸与纸的黏合中承担了一部分黏合剂的作用。苏裱用水要求较高，古时候讲究用"天落水"，即积攒起来的雨水，以雪水最佳。20 世纪五六十年代用蒸馏水，纯净无杂质。现在可以用纯净水。

2. 糨糊的制作

糨糊的制作方法主要有水冲法、蒸气吹法、锅熬法等。苏裱所用糨糊采用"水冲法"，直接简单，又快又好。先在白面粉中加入适量明矾，用温水调成稀糊状，再用开水冲调至糊化熟透，遂成糨糊。

3. 养糊

糨糊的保养也称养糊。新冲调好的原糨用竹刀或木铲拍平表面，加入的沸水高出原糨表面10—20厘米，淹没糨糊，然后将其放置在阴凉处待用。

糨糊宜在低温环境中保养存放，以防止其发霉、发酵、生虫。冷冻的糨糊会失去黏性，变质的糨糊容易发霉，都不能使用。

4. 用糨

原糨都是厚糨糊，装裱文物书画时要根据各道工序需要，适当加清水调成稀稠不一的糨糊或糨水。使用糨糊时，应视不同季节、不同材料、不同操作步骤来调制。古时用陶钵和研棒调制糨糊，如今已使用轻巧的工具代替。

糨糊黏性过强，会板结收缩，拉断原纸张，导致裱件不平整；黏性太弱，则黏结效果不理想，会脱胶或空壳。调制用糨要顺应气候。不同的气候用糨的厚薄程度不同，天气干燥的时候用糨稍薄一些，天气潮湿的时候用糨稍厚一些。根据所选纸张的材质适度用糨，薄纸用厚糨，厚纸用薄糨，生纸用薄糨，熟纸用厚糨。换言之就是吸水多的用糨薄，吸水少的用糨厚。可把各种纸放在一起，刷同样的糨水，背后用吸水纸吸干，正面用手触摸感受糨糊的黏度，了解纸张性能，积累用糨经验。

苏裱各工序用糨的厚度既要考虑各种材质的不同，又要根据书画纸张的生熟、厚薄及吸水程度等实际情况做调整。例如托画芯、染色、镶料，如果用质地厚实的纸或绢，或矾性足的熟绢、熟纸，或一再矾熟的旧画绢心、纸心，用糨需厚些。关于厚度的测定，可在上糨后用手指试黏，有黏感即已够厚。如果画芯质地薄而松，一般是生宣纸以及托手卷、覆背、覆手卷等，糨水要薄些。

在托画芯、覆背纸时，无论是画芯纸还是托纸，均需有一定的湿度，即"水沁透纸"。如果宣纸发白，便说明水分不够，没有起到应有的作用。相反，如果水用多了，那么水的张力或浮力便会使纸与纸、纸与台面之间的夹层中布满水泡，一经排刷，宣纸就会走形、起皱。

脱水的糨糊干结发硬，我们想象一下就知道，用糨多的裱件易发硬、易折裂，所以糨糊要用得薄。裱件不脱不空，舒卷之间灵活软适，

说明用糨恰到好处，这全靠悉心研究，积累经验。现在市场上出售的各种黏合剂，如合成糨糊、纤维素、胶水等，都不可以用于修复文物书画，瓶装糨糊因制作中掺有少量盐分，也不可用于修复文物书画。

5. 进一步了解糨糊习性

苏裱中将糨糊调制成不同浓度直接施用于纸张和绫绢，对古书画的影响是直接的、持续的。

5.1 糨糊的使用具有可逆性

这是区别于其他黏合剂最根本的特性，保证了纸质文物修复的可再处理性。也就是说，古旧画修复时，可以比较容易地揭裱，而不损伤画芯。

5.2 糨糊的 pH 值应该接近中性或偏弱碱性

中性的 pH 值可以使纸张保持中性状态，而偏弱碱性可以中和纸张中的酸性，延缓纸张酸化，有利于纸张长时间保存。

5.3 糨糊要有适中的黏性和适当的黏合速度

如果黏性太强，水分偏少，水分在短时间内迅速散发，可能会在纸张上形成核桃状的皱纹，破坏纸张的纤维韧性，影响美观和保存；如果黏性过弱，水分较多，则不易干燥，也会造成黏结不牢、补纸容易脱落的情况，达不到修复效果。

5.4 糨糊中明矾起很大作用

明矾可以防腐、防虫，使糨糊存放长久，也能起到凝结、收敛、防止泛色的作用，并能使糨糊滋润，上糊顺滑，裱件稳定不变形。明矾是含有结晶水的硫酸钾和硫酸铝的复盐，在潮湿的环境中容易发生水解反应，生成酸性的氢离子，使书画 pH 值降低，从而导致纸张酸化泛黄，甚至脆化断裂。

5.5 糨糊的主要成分是白面粉，苏裱倡导用糨少

用糨过量最直接的危害是淀粉淤积，致使裱件板结，柔韧性降低，不易于舒卷，导致书画变脆，容易折断；长远的影响是一旦书画受潮，淀粉淤积处更容易滋生微生物，使得淀粉蛋白和纸张纤维素发生霉变，影响书画的寿命。

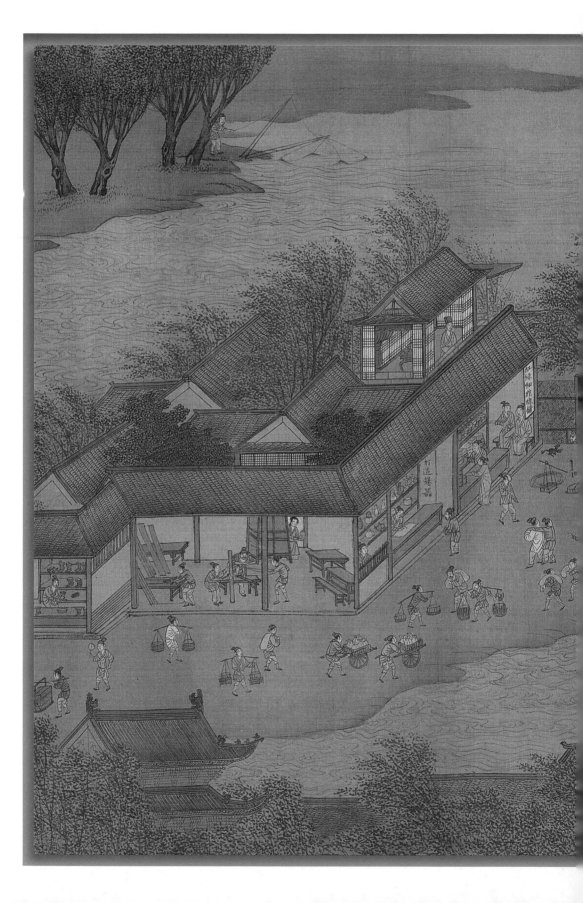

第三章　苏裱款式的江南味道

苏裱款式的江南味道

　　苏州文化讲究自然随和的形态、曲折柔和的线条,追求淡泊疏朗的意蕴、含蓄隽永的美感。苏州手工艺是最具苏州特色、独具吴门匠心的文化缩影。

　　明清以来数百年间,苏裱承前启后,自成一家,为世所重,具有选料精良、配色文雅、装制熨帖、整旧得法、形制多样、裱工精妙的特色。讲究纸、绫、绢、锦的色彩搭配,注重轴头、轴杆的匹配,追求图案花纹的对比,整体格调淡雅素净,裱件干挺柔软。

　　历代苏裱传承人继往开来,悉心呵护吴文化中的苏裱技艺,在书画修复中保护文物,延续文脉,强烈彰显了江南地域的历史人文情怀。

　　苏裱技艺的不断精进得益于书画的展观和保护需求。装裱师在书画作品四周美饰各色装裱材料,辅以背纸装帧,并与书画作品有机地结合在一起。苏裱参与了观赏者的审美活动,是一门十分考究的传统技艺,同时也是美的再创造。

第一节　苏裱选材配料的考究

苏州曾被誉为"手工艺之都"。宋、元、明、清历代宫廷在苏州都设立有"应奉局""织造衙门"等专掌丝织品织造事宜的政府机构。苏州逐渐成为全国重要的丝织品生产与加工基地之一，代表了国家水平。

据《吴邑志》记载，明中叶时苏州有"东北半城，万户机声"之称，可想见苏州东北半城专业生产丝绸的景象。《苏州府志》记载，清时，苏州生产制造的丝绸品种花色仍有海马、云鹤、方胜、宝相花等，均是仿制宋代和明代流传下来的纹样生产的。这些丝织品的质地、色彩、肌理、纹饰、图案都很考究，自身带有柔和、华贵的特殊光彩。苏裱多采用花绫、耿绢、宋锦等作为装裱材料。镶料的质地与纹饰独具的材质美，能为书画增光添彩。这些纹饰主要是中国传统的龙凤、云鹤、福、禄、寿等吉祥图案以及松、梅、竹、兰等花草图案，色彩以白色、米色、仿古旧色为主，平和淡雅。这些因素奠定了苏裱特有的审美基础。

1.绫、绢、锦

绫又称"花绫""绫子"，是由蚕丝织成的带有明暗凹凸花纹的丝织物。白色花绫为素绫，有色花绫为色绫。色绫属于斜纹组织的织物，特点是精细绵薄，光泽度强，花纹明显，花色品种丰富。装裱常用花绫纹样图案有大凤纹、小凤纹、竹菊纹、钱币纹、冰梅纹、团龙纹等，富有江南民俗特色。花绫的颜色，除了白色外，还有淡青色、浅蓝色、米黄色、茶绿色、茶黄色、灰色、咖啡色、古铜色、湖色、墨绿色等。色绫直接托纸后，即可镶嵌使用；素绫便于调染颜色。

绫的缩水率与宣纸基本一致，装裱出来的裱件平挺，不卷不翘，因此花绫是书画装裱的主要材料，多用于裱件的天头、地头和隔水等处。

绢是无花纹的平纹丝织品，质地细腻、平整、挺括。现在常用的是耿绢，耿绢也称画绢，价格比花绫偏高，质地比花绫偏厚，幅面比花绫略宽。耿绢的门幅宽85厘米左右，双门幅宽约135厘米。耿绢经过托染后可用

绫绢

于镶嵌画芯或作为包首，传统苏裱比较喜欢使用一色耿绢挖镶，因其质地较好便于托制，不易并丝和打缕。这样的绢裱书画平展大方、素雅可赏。还有一种稀薄绢，在受损纸本画芯揭裱时用作衬绢，便于整体起身翻转，以保护画芯。

宋锦是丝织物，特点是色泽华丽、图案精致、花纹突出、光泽度强、质地厚重，具有古朴华贵、富丽堂皇的风采。宋锦大多采用四种颜色的丝线织成，有的达到七色。多数宋锦是二方连续或四方连续的对称图案，严谨、规整，有龙凤纹、团花纹、盘枝莲等。优点是用起来比较平整，不容易起拱，但质地较厚，吃水量大，成品过厚易折断。苏裱书画用锦极少，锦主要用于制作书画锦盒、册页版面、手卷的包首、立轴中平头地杆的轴封和一些书画裱件的锦眉。苏裱中经常选用苏州和湖州出产的绫、绢、锦。

宋锦

　　配色是书画装裱中的重中之重，目的在于突出画意，渲染烘托画面的气氛，从而使人得到艺术上的享受。配色不当会破坏或冲淡书画作品的感染力，降低作品的观赏价值。苏裱最重要的特点就是在配色、配料

装裱师染制的耿绢、花绫

中给人以清新、典雅、稳重大方之感。

绫、绢成品色彩比较单调，没有较多的选择余地，因此装裱师傅一般购置白色绫、绢，然后根据画作的内容、色调，自己染制相配的颜色。比如画幅较短的作品，隔水采用影白色耿绢挖嵌，天地头用较深的湖色装裱。裱好的作品古朴大方、素净淡雅。

在装裱书画作品时，首先要领会书意和画意，然后才确定配色。一般来说，书法选用淡米色和旧米色绫为主，画作的选色就比较多了，有时选较浅于画作主题色的色绫，有时选春意盎然的浅淡绿、浅青色等配于花鸟画，有时选古色古香的仿古旧色装裱古书画。苏裱师傅染制的色调也大多较为淡雅，成为苏裱的一大特色。

总之，整个用色气氛与画面意境要浑然一体，给作品添彩增色。所以说装裱这门特殊的技艺，它不仅需要高超的技巧、缜密的心思，还需要一定的艺术领悟和鉴赏力。可以说，装裱作品格调的高低，直接取决于装裱师傅的审美素养。这一点正是"装裱师"与"装裱匠"的区别。

三桠皮、楮皮混料纸

净皮单宣纸

狼毒纸

毛边纸

2. 纸张

　　纸张是书画装裱的重要材料。宣纸以楮树皮、稻草、檀树皮为原料加工而成，是纸张里的上品。这种纸皮棉多，纤维长，拉力大，质感绵韧，吸水性好，洁白细腻，纹理美观，被誉为"滑如春水密如茧"，是装裱书画重要的支撑材料，用其装裱修复，可使书画"延年益寿"。在装裱书画过程中，纸张主要用作保护画芯的命纸（命纸是书画原先的保护纸，与字芯依存，起加固作用）、绫绢的托纸、裱装的覆背纸，还有古旧书画的修复补纸。

棉料单宣纸

螺纹纸

桑皮纸

高丽纸

　　中国古纸唯精唯美，层出不穷。按所用原料分类有藤纸、竹纸、麻纸、皮纸等，按品种分类有硬黄纸、香皮纸、金银笺等，就技艺而言有砑平、藻染、糨捶、涂蜡等。

　　纸张品种繁多，判断一张纸是好是坏，要用眼看、手摸、耳听，去认识它的质地和特性。

2.1 眼看

　　首先在光亮处查看纸张表面，是否色泽纯白匀净，不能有纸结和杂渍，

不能有皱褶、脏点、洞眼、裂口等明显纸病，也不能有发暗、发黄、发灰等问题。其次拿起纸对着光亮处透视，可见纸张厚薄均匀程度、纸张帘纹的宽窄，纸张肌理要细密清晰，其纤维长短要适度，云朵结构要分布致密。

2.2 手摸

通过手捏或手摸，感觉纸张厚度以及正反面平滑度。纸张夹杂细小沙砾杂质，用手摸可以感觉出来，随时清除。以厚薄均匀、绵软坚韧、光而不滑、百折不损为好。也可将宣纸撕开一点，看清纸张纤维的长密和层次。

2.3 耳听

用手抖一下纸张，听宣纸摆动的声音，木浆纸声较清脆，草浆纸声比较钝浊，棉料纸声比较柔和。好的宣纸声音柔弱轻和，因为全手工宣纸的纸料需要千万次的捣捶，最后纤维一定是柔软的，不会发出脆响。宣纸一定要买好的，然后放几年退去火气，就会非常好用。

现在也有很多科学仪器能判定纸张的材料成分、拉力强弱、收缩率、抗老化等性能。

3. 修复用纸的选配

明代周嘉胄《装潢志》云："纸选泾县连四或供单，或竹料连四。覆背随宜充用。余装轴及卷册、碑帖，皆纯用连四。"清周二学《赏延素心录》云："画背纸用元幅，精匀漫薄。泾县连四捶熟，两纸合一，糊就风干……托画亦用前纸，更拣密腻者，不但质韧护画，他日复裱，且亦揭起……"苏裱技艺中自古使用泾县连史纸（亦称连四纸），它柔白、薄韧、密实，现今亦如是。

书画装裱特别是古旧书画修复的质量，与用纸的色泽、质料、性能和厚度等关系尤为密切。古旧书画久经岁月，受自然因素和人为因素的影响受损破败，其纸张一般都呈现一种古朴、陈旧的色调，修复装裱要做到"整旧如旧"，尽量恢复其艺术面貌。

书画修复用纸，包括托芯纸、背纸、补纸、折条用纸。其中最重要的是补纸，它的质量好坏会影响到文物本体的纸质材料，因此需对文物材料进行分析，选用和原纸具有相同纤维的纸张材料，尽量使其与原纸完美结合。古纸都被收藏起来成了文物，找到匹配的补纸是现代书画修复中的一大难题。因此苏裱师傅在修复古书画时会将能保留的背纸收集整理，做好记录，以备后用。其次是托芯纸，多用棉料单宣纸（简称棉料纸）、棉连纸，要求牢度强、颜色比画芯略浅，厚薄程度根据画芯厚薄选配，比如较厚的画芯配薄纸，主要考虑到托好画芯后与配绫的厚度一致。背纸需要柔韧性强、伸缩幅度小，一般用棉料纸或棉连纸。折条选用厚薄适宜、韧性强的纸张即可。根据揭裱的古旧书画的残破程度分析，书画正常的传世年限，皮料纸胜棉料纸，棉料纸胜竹料纸。

使用旧纸补配自然相得益彰，但搜集到的古纸数量极为有限，品种难求齐全，苏裱师傅需另辟纸源，对纸张进行仿旧与染色。

4. 不同材料的特点

苏裱用纸洁白匀整，柔韧牢固，配色古朴；花绫选料注重纹样精美，轻薄绵软；素绢光洁细腻，薄挺坚韧；古锦色彩丰富，厚重典雅，精挑细选方为珍贵书画美饰装帧。花绫配色、染色精美绝伦，每一幅画作都有其独到个性，是材料、色彩和工艺的完美表达。

5. 托制花绫并染色

托制花绫，方法是在花绫反面托一层棉连纸，使其平挺，易于裁切，托绢方法相同。

苏裱的镶料一般要根据书画的色彩来配色，用白色绫绢染制。

苏裱除染纸、染绫绢外，还有制作洒金纸、虎皮纸等手艺，所用天杆、地杆和轴头等构件也需精选装饰。米芾在《画史》中记述："檀香避湿气，画必用檀轴有益，开匣有香而无糊气，又避虫也。"轴身轴头虽小，也不可滥用。

苏裱至今沿用杉木天地杆，选择老杉木为好，性质稳定不变形。轴头有木质、瓷器和杂宝等，手卷轴片和别子多青玉、骨仿象牙。目前大多装裱所用辅材已不如古代考究，特别是轴头，不再丰富奢华。

平时收集的旧纸张、绫绢

染纸

①

②

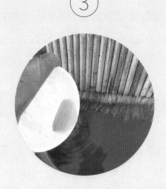
③

染纸使用的染料，大多采用植物染料和矿物染料，如藤黄、槐黄、赭石、红茶、橡碗子、徽墨等，按需调色。还需配合使用胶水，起到固色作用，以保证染制纸张的质量。

泡制颜料，备好各种染纸用的工具如搪瓷脸盆、量杯、大排笔等，备几根起纸和晒纸用的晾杆（立轴天杆亦可）。

调色很难规定一种固定的比例，这要通过具体的试色来测定。注意：颜料使用前要放在冷水中研洗，再用网筛或纱布过滤，然后徐徐兑入热水中调拌。需要深旧色时，可以略兑徽墨。

④

⑤

⑥

调色时需不断用小纸条来试验所染的颜色是否与原书画纸张的颜色相近。颜色淡了就增添染料，浓了就增大用水量，直到配出合适的颜色为止。

为了防止染纸出现花斑，并使染色均匀，染汁中要适当加入胶水。胶水的调制，通常水温在30℃，1克胶加60毫升水浸泡一天，冬天水温还要提高。胶水能增加纸张的抗水力，减少伸缩性。

染色的操作方法主要有三种：排刷法、拉染法、浸染法。这里简单介绍苏裱常用的排刷法。准备好纸张若干，全部卷成纸卷放置一边备用。调制颜色"宁浅勿深"。

⑦

用排笔蘸取颜色水自右往左先刷湿台面。

⑧

用棕刷将纸刷平于台面（右手纸边留3—5厘米不沾色，可以粘贴晾杆起纸）。

⑨

刷平后用排笔蘸颜色水上色，刷色时由浅到深，一层一层地加深，尽量把颜色刷得均匀。

⑩

一张纸刷完再用棕刷如托纸一样刷第二张，再染，按前述方法继续刷染，将需要染制的纸张刷完。

⑪

刷好以后，将整叠染纸翻转，排刷一边。

⑫

起台时，先在晾杆上点些糨糊，将纸边粘上，双手抬杆将色纸掀起置于晾架上晾干即可。

托制花绫并染色

裁剪花绫

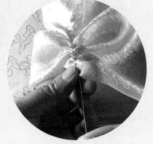

将花绫侧边折叠，用剪刀剪一V形小口。

抽拉一两根绫面丝线，并抽除。

剪刀沿着缺丝痕迹剪开花绫，裁剪依纬线取直，不会歪斜。

平服花绫使其经纬正直

花绫反面朝上，织边离裱台边5厘米，平直铺于裱台上。

喷水将花绫左右两端湿透，将其左边捯平直（即用手指轻轻推敲花绫边口使其伸展至平整）。

右端捯平后，用半湿的毛巾吸掉多余的水分固定。

④

稍抴平固定右面。

⑤

用喷壶喷湿花绫，上下外推使
其经纬平直。

⑥

用半湿毛巾吸走表面的水分，
使之平服于台面。

上糨糊

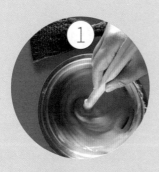

① 调制糨糊。托花绫（绢）要用
稠糨糊，需适量。

② 涂糨糊。在花绫四边用棕刷将
稠糨糊从外向内刷"回"字形，
使糨糊满布花绫上。

③ 匀糨。左右上下方向、斜角方向
来回刷几遍，使糨糊施布均匀，
其间若有多余的糨糊可刮去。

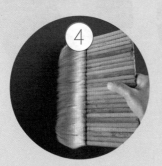

④ 排笔沥干水，撸直笔毛。

⑤ 排笔有序轻刷花绫进行光糨，
其目的是刷平刷均匀棕刷上糨
时的走纹。

⑥ 用镊子或针锥把表面残留的排
笔毛等杂物挑拣干净。

上托纸

①

②

用棕刷将托纸从右向左刷平于花绫上,加力排刷使其黏结牢固。

四边拍糨,起台上挺板挣平。

花绫染色

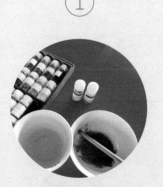

①

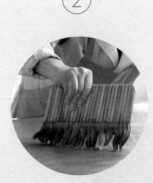

②

③

用花青、墨、明胶兑水调制。用颜料的多少可以决定染色的深浅,再加入骨胶。

托制好的花绫正面朝上,用排笔将色水均匀刷于花绫上,刷上吸水纸吸去多余水分。

将染绫翻身再排刷一遍,使着色更趋均匀。最后四边拍糨上挺板挣平。

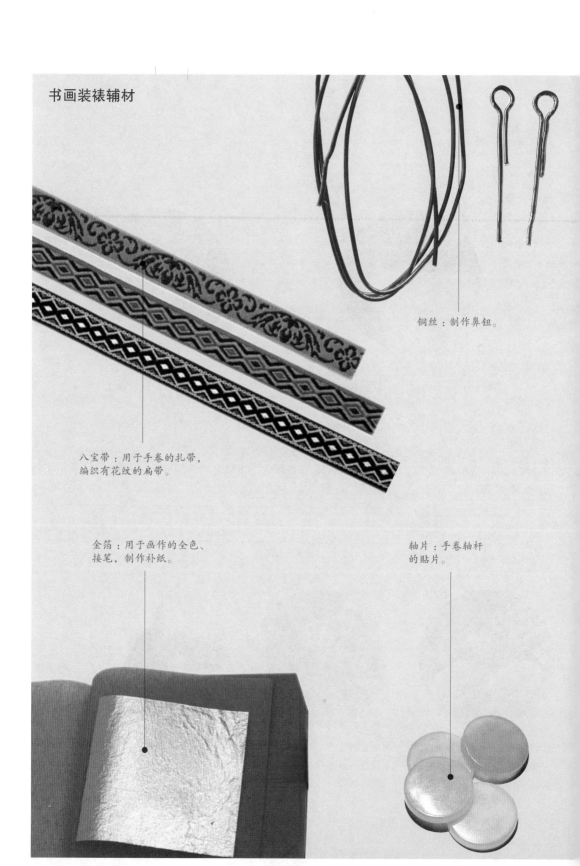

书画装裱辅材

铜丝：制作鼻钮。

八宝带：用于手卷的扎带，
编织有花纹的扁带。

金箔：用于画作的全色、
接笔，制作补纸。

轴片：手卷轴杆
的贴片。

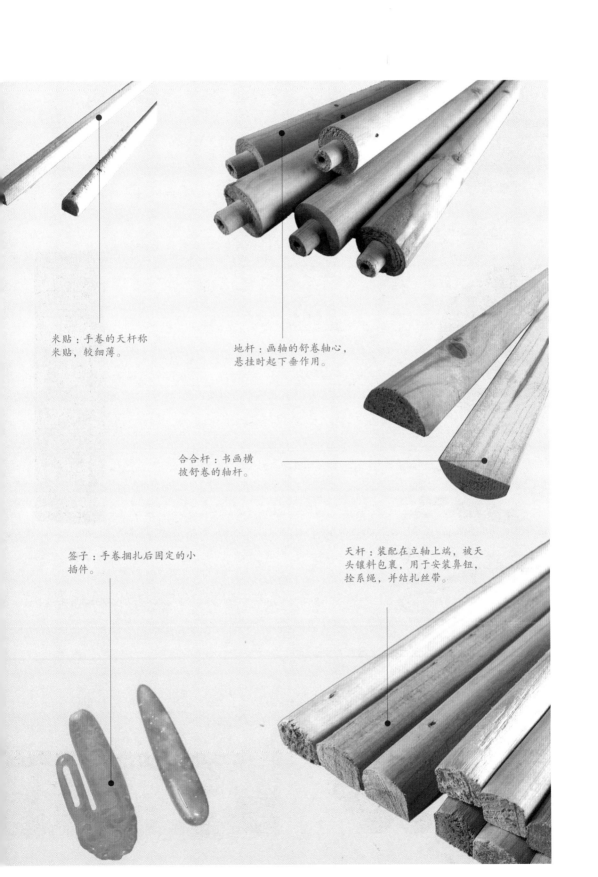

米贴：手卷的天杆称米贴，较细薄。

地杆：画轴的舒卷轴心，悬挂时起下垂作用。

合合杆：书画横披舒卷的轴杆。

签子：手卷捆扎后固定的小插件。

天杆：装配在立轴上端，被天头镶料包裹，用于安装鼻钮，拴系绳，并结扎丝带。

桐油：制作水油纸。

系绳：贯穿于鼻钮间的细圆绳，用于挂画和结扎丝带。

墨：用于纸、绢、绫的染色和古书画全色接笔。

扎带：用丝织品或棉布裁剪缝制而成，用于系扎立轴。

颜料：用于纸、绢、绫的染色和古书画全色接笔。

轴头：收卷时充当拧卷的把手，也起装饰作用。

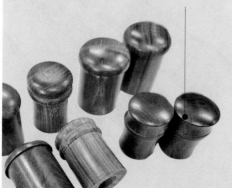

第二节　苏裱设计的美学思维

《易经·系辞》："形而上者谓之道，形而下者谓之器。"造物工艺一直被归结于形而下的范畴，但从先辈能工巧匠造就的文化遗存中，仍然能鲜明地看出他们精妙的艺术构思和美学思维。

正如马克思所说：他们是"按照美的规律来创造的"。

1. 美与苏裱之美

何为美？这是几千年来古今中外的思想家、哲学家、艺术家孜孜以求不断探索的课题。美学一词来源于古希腊，最初的意义是感官的感受。美学是人从现实的审美关系出发，以艺术作为主要对象，研究美、丑、崇高等审美范畴和人的审美意识、美感经验，以及美的创造、发展及规律的科学。事物的美先于人的思维而存在，美并不是人们主观思维想出来的，只有表达美的方式方法才涉及人的美学思维。

中国美学体系中蕴藏着中国传统文化的精髓，从思想到行为都影响着人们对美的追求和鉴赏。中国书画与中国京剧一样都是艺术，都传递真善美，都是国粹，体现和物化着人的审美观念、审美趣味与审美理想。装裱与书画相伴相生，没有书画就没有装裱；没有装裱艺术，书画也不会成为完美的艺术。二者都是静态的再现艺术。苏裱是装裱技艺中的优秀代表，对中国书画的贡献和影响尤为突出。

墨子说："食必常饱，然后求美；衣必常暖，然后求丽；居必常安，然后求乐。"最初人们装裱书画的目的只是简单地追求书画的平整和结实，发挥保护的基础性作用。但随着历史的发展，平整和结实已不能满足人们的审美要求，这就促使装裱工艺向纵深发展，使其特有的形式美在千百年来得到了丰富和延展。

按照美在不同领域的不同性质，其存在形态包括自然美、社会美、艺术美、科学美和技术美。过去苏裱被称为工艺技术，其主要隶属艺术和技术的范畴，当然也带有科学的成分。本节研究苏裱设计的美学思维，

主要研究其艺术美和技术美。

苏裱专司书画的装裱与修复工作，这些都是对书画艺术的"二次创作""再创作"，它不仅仅是技艺的施展，也是艺术的再造。苏裱形制设计得当，让书画作品的整体美更富美感和艺术性，这样的创造性活动是一种精神生产活动。

当优美的汉字与美妙的构图从笔墨之端挥洒在宣纸上的时候，那不仅是简单的书写，更是书画家思想与情怀的流露。当一幅画作借助丝绸与宣纸的镶嵌，依托水与糨的黏合，促成多元素和谐融合的时候，那不是简单的叠加，而是装裱师对美的理解与升华。黑格尔《美学》主张："艺术美高于自然美。因为艺术美是由心灵产生和再生的美。"

马克思说："美的规律就是人的规律，即有意识的生命活动。"艺术美来源于生活，是现实美的反映。苏裱以人们在生产生活过程中连续积累的审美经验和审美习惯为基础，以自己独特的形式美渗透在书画艺术的各个历史阶段。

事物的美涵盖形式美和内容美两个部分，形式是内容产生的必要条件，形式美基于人类共同的生理和心理基础，内容美基于人类生理

和心理的个体差异。形式美的感知先于内容美的感知。美的内容和形式都是自由创造的结果，但只有内容和形式有机结合，才能使人感到舒畅和自由，才能给人美感。

在美学和艺术理论中，艺术美的形式可分为两种：一种是内在形式，它指创作者所想表现的真和善的内容；另一种是外在形式，它与内容不直接相联系，指内在形式的感性外观形态，诸如材质、线条、色彩、气味、形状等。

美的根源在于社会实践。形式美的形成不是自然形成的，是由美的外在形式演变而来的，其中包含具体的社会内容，经过长期重复、仿制，使原有的具体社会内容逐渐泛化成为某种观念内容；而美的外在形式即由此长期的过程演变为一种规范化的形式，成为独立审美的对象。这个长期的内容向形式的积淀归根结底是社会发展的累积实践。经过历史积淀的形式美，就成为一种植根于人类社会实践的"有意味的形式"。

形式美的构成因素分为两大部分：一部分是构成形式美的感性质料；一部分是构成形式美的感性质料之间的组合规律，或称构成规律、

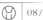

形式美法则。

从感性质料角度分析苏裱的形式美，其包括款式美、材料美、色彩美以及工艺美四方面多层次的内容。从感性质料之间的组合规律角度分析苏裱的形式美，其灵活地运用了形式美法则到艺术创造中。苏裱的艺术美运用和体现了形式美法则中的对称与均衡、主从与重点、单纯与参差、调和与对比、过渡与照应、比例与尺度、稳定与轻巧、渗透与层次、质感与肌理和多样与统一十大法则。

不同题材内容、不同风格特色的书画作品都应设计不同的装裱形式和工艺流程，注重形式美的内涵是苏裱艺术最根本的创作要求，这是数百年来苏裱业积淀的规矩和讲究，是审美方面的共同偏好，会让创作者和欣赏者在生理、心理上达成舒适性的统一。

2.传统哲学对苏裱的影响

中国道家强调天人合一、物我同一。中国美学的真正起点是老子。老子提出"道""气""有""无""虚""实""味""妙""自然"等一系列概念，对中国古典美学形成自己的体系和特点，产生了极为重大的影响。中国儒家讲中庸之道、不偏不倚。孔子开创了儒家美学的传统，提出"智者乐水，仁者乐山""诗可以兴"等命题，他认为人生的最高境界乃是一种审美的境界。道家重自然，儒家重人为；道家重天真本性，儒家重礼乐修养。儒道既相互斗争又相互补充，形成了整个民族的心理结构特征。这些朴素的辩证法思想都强调对立统一、相辅相成，奠定了古典和谐美的哲学基础。

中国哲学中，宇宙是互相关联的一个整体，天、地、人之间有一种深刻而神秘的关联，三者在精神上互相贯通，在现象上互相映衬，在事实上彼此关联。

装裱这种起源于士大夫阶层的工艺，受到历代统治者的重视，又得到许多义人名家学者的参与，在中国这块特有的土壤中逐渐发展和完善，并向民间延伸普及，成为一种高档、大气、典雅的装潢艺术形式。

东汉时，蔡伦改进并完善了造纸技术，这无疑对中国书画艺术的发

展起了很大作用。人们逐渐意识到，为了使名家书画作品便于观赏和长期流传，就必须在装裱上下功夫。唐代著名书画鉴赏家、收藏家张彦远在《历代名画记》中记载："自晋代以前，装背不佳，宋时（指南朝的刘宋）范晔始能裱背。"古老的裱褙不断发展，逐渐演绎成装潢、装池。明代方以智在《通雅》中记载："'潢'犹池也，外加缘则内为池，装成卷册谓之'装潢'，亦称'装池'。"此"池"乃画之芯，装裱件之核，如今称之为画芯。外缘装饰根据装裱形制不同，名称各不相同：立轴的外缘有天头、地头、天杆、地杆；手卷的外缘有天头、拖尾、镶边；镜片要镶天、镶地、镶边；册页挖镶也要留天、留地、留边；等等。一切都围绕着"池"这个核心，总体呈现上、中、下格局，犹如一碗盖碗茶，有盖，有茶碗和茶水，有茶托，从现象和内涵上都一一对应于天、人、地，这与中国传统思想、精神是密不可分的。书画的装裱实现了画芯的"神"、天头的"清"和地头的"宁"三者合一。这就是道的精髓。画芯代表人，人与天地不可分割，装裱是在天地、社会、自然一体思想背景下人对宇宙内的体验想象推衍的思想产物，是人生的哲学。

"含道映物"是把"道"引入审美领域，要求艺术创作从"道"的高度来表现事物。苏裱技艺历经数百年，遵循规矩，道法自然，一代一代的装裱师傅把握不同时代的艺术审美取向，充分领悟书画艺术的本意，同时结合收藏者、观赏者的审美倾向，因势利导运用金丝玉纸，出神入化地驾驭糨糊、水墨和颜料，大道至简，物我一体，在不断装裱与修复中实现价值，为自己和他人带来精神的舒畅，从中显现出"道"来，这也着实可谓"含道映物"之典范。宋代米芾称道："江南装堂画，富艳有生气。"明代周嘉胄《装潢志》称赞："装裱能事，普天之下，独逊吴中。"明代胡应麟《少室山房笔丛》记载："吴装最善，他处无及。"这些都是对苏裱师傅们的最佳褒奖，苏裱之精，名闻四海。

历史上还有许多名人名家的思想观点对苏裱发展具有深远的影响。比如早在春秋战国时代，齐人记载百工之事的史籍《考工记》中有这样的描述："天有时、地有气、材有美、工有巧，合此四者，然

后可为良。"该著述已经初步揭示了艺术创作规律和美学原理。西晋著名文学家、书法家陆机提出的"以意称物""瞻物、凝思、赋形"的创作理论，东晋杰出书画家、绘画理论家、诗人顾恺之《文赋》的"以形写神"，南齐人物画家谢赫《古画名录》的"气韵生动"等美学原则，为装裱艺术的实践开拓了思路。南北朝时期南朝梁代著名的文学理论家、文学批评家刘勰第一次从哲学角度提出"意象"这个概念。唐宋八大家之一的唐代著名文学家、思想家柳宗元在《邕州柳中丞作马退山茅亭记》中有一句经典表述："夫美不自美，因人而彰。"这里他提出了一个重要思想：美只有在审美活动中通过人的意识去发现、唤醒和照亮它，美离不开人的审美体验。唐代张彦远《历代名画记》中记录的"论画六法"中"立意""总要"的美学理论完全符合装裱艺术的创作方法。北宋文学家、书画家苏东坡也是装裱行家，他在《超然台记》中写到"盖游于物之外也"，并主张"随物赋形"。他认为物本身不是艺术形象，艺术形象来源于自然，又不服从于自然，是取自于自然通过人的意识加以创造的。宋代大书画家、收藏家、书画理论家米芾，也是装裱大师，即使地位显贵，仍精究装褫、自擅装裱，亲自参与设计和制作，给装裱技艺注入美学生命，可以说为苏裱发展奠定了基础。米芾自己十分喜爱平淡天真，他倡导"自然""天真""真趣"的思想，为由审美意识确定审美标准开辟新思路，创作了新的书画装裱形制——横披。宋代赵希鹄《洞天清禄集》有记载："横披始于米氏父子，非古制也。"明末清初思想家王夫之提出："天致美于百物而为精，致美于人而为神，一而已矣。"自然美的核心在于"精"，人自身之美在于"神"，万事万物之美不外乎是精、神、气、色等的体现。其强调在"审美意象"中情景不能分离，认为"美"是外在形式与内在内容的和谐统一。

随物赋形、以形写神理念是苏裱的基本思维方式，也是美学思维的指导原则。苏裱是把书画作品作为"随物"的对象，发挥装裱师的美学才智，深刻领会艺术作品的思想、题材、风格，然后"赋形"，精心设计书画作品的装裱形制，确定标准，由审美意识上升到审美标准，继而按照工艺程序操作。唯此，装裱出来的书画才是一幅形式美的精品。

无论多么名贵的书画，未经装裱，再生动的画面都缺少神采。"宝书画者，不可不究装潢。""书画赖有裱装助，乃能挂壁增光辉。""艺术教会我们看世界，教会我们看存在，教会我们'观道'。"书画一经装裱，墨韵画意跃然纸上，整幅作品和谐统一、精神焕发，再经包装收纳或布置陈设，应手应景，潜移默化之中增添了欣赏者的志趣和品位，实现了形式美和内容美的有机融合。

3. 苏裱的款式美

苏裱的款式美是由裱件中若干点、线、面以及彼此间构成的不同形状共同给审美主体带来的整体情感表现，是线条美与形状美的综合效应，具有抽象的审美特性。

点、线条、形状作为构成事物空间形象的基本要素，具有极富特色的情感表现力。如点具有定位、明确、中心的意味；直线具有力量、稳定、生气的意味；曲线具有柔和、流畅、优美的意味；方形具有公正、大方、严谨的意味；圆形具有柔和、主动、圆融的意味，另外还有天圆地方等约定俗成的人文思想寓意其中。

苏裱之所以兴盛，得益于苏州及其周边地区经济繁荣，人文荟萃，协调发展。吴越大地书法家、美术家、理论家、收藏家云集，这都为苏裱业持续发展创造了得天独厚的优势。吴门画派重神韵、重意境、讲格调、讲含蓄的审美意识对苏裱的形制、选材、风格有着重要的影响。

清代周二学编撰的《一角编》逐一记录其收藏前代书画精品中的题字题诗、内容和艺术风格，并详细记录了装裱格式，包括材质、色彩以至规格、钤印内容及位置等，为我们提供了明代至清中前期江南尤其是苏州地区的装潢样式。

苏裱除用料精良、做工考究之外，装帧形制的多样化亦是一大特色，经过长期的发展沉淀，结合使用、观赏、收藏的需要，逐渐形成了轴、横披、片（镜片）、卷（手卷）、册（册页）、扇、屏风和贴落等形式。无论款式如何，无一不是为了更加适应人们的生活起居和欣赏习惯，表现书画艺术的形式美。

3.1 轴

轴又称为挂轴、立轴，是中国传统书画装裱里使用频率最高的一种装裱形式。传统立轴根据款式可分为一色裱、两色裱、三色裱、宣

◀ 一色裱

▶ 两色裱挖镶

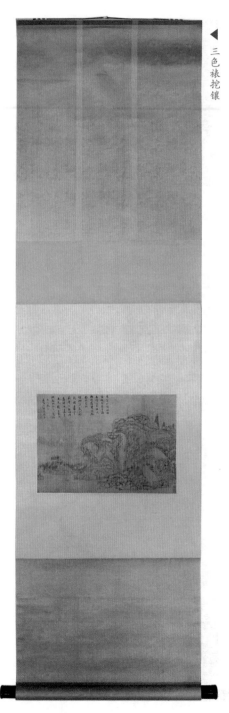

三色裱挖镶

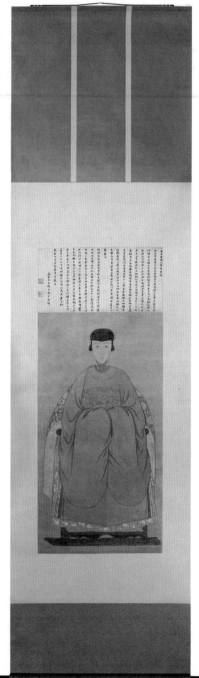

诗塘装裱

和装、诗塘装、集锦装、锦眉装等格式。根据用途又可分为大小中堂、对联、条屏等，悬挂于室内，稳重、大气。

南宋周密《齐东野语》卷六《绍兴御府书画式》云："其装褾裁制，各有尺度，印识标题，具有成式。"宋代在书画装帧上颇为严格，对轴画装裱的发展具有指导意义。其立轴的经典款式称宣和装或宋式裱，相传是在北宋宣和年间创制的一种装裱形式，适宜装裱正方和横长的画芯。宣和装有两色裱，也有三色裱，在天头上镶加两条惊燕带可以随风飘动，用以驱赶虫蝇，现在都是镶裱粘贴，作为固定装饰。

明代苏裱的基本款式相比南宋绍兴御府书画式，款式、尺寸、选材配色又有了几多变化。明代文震亨在其《长物志》"装褫定式"里也对立轴做了论述，详细介绍了苏裱立轴的取材用料和设计风格。当时书画装裱技艺高超，使书画在市场上备受青睐。书法立轴，明代之前不多见，到明代则很普遍了，它的装池还增加了引首与诗塘，形式更完整。所谓引首，是在画卷之前增裱一段空白的纸，用以请名家或朋友在上面题写画题或相关文字，取篆或楷或隶体大字。诗塘是在画的上方也增裱一段纸，用以题写与画相关的诗文或评论、记事，这种形式是款题的扩容，也是艺术内涵的延伸，从市场角度看属于增值。

清代周二学《一角编》书中记述，立轴裱件的基本色彩为白色，又配以轴头的黄黑紫白，爽朗洁净，轴头有黄杨、象牙、玉、紫檀、乌犀木等，册页封面有用宣德纸的，也有用楠木面的，以黑、青等深色为主，或用木制。但其"画芯以纸质为主，裱褙用绢绫，有白细绢、云鸾绫"的记述不再适用，原因是绫绢裱褙粗糙，画轴舒卷对画芯有损伤。

对联作为书法作品独有的形制，它的出现大大拓展了立轴的受众面，与中堂结合悬挂，雅俗共赏。屏条适合书法绘画，是一种成组出现的狭长直幅立轴，每组或四或六或八幅，甚至有十幅以上的。丰富的书画幅式，不仅扩大了书画家的表现领域，也适应了社会不同层面的需求，文化消费具有很强的获得感。

3.2 横披、镜片

横披就是将横幅的字画装裱

镜片

成为可以张挂的装裱形式。它的工艺同立轴基本相同，只是在横披的两端安装的均是细木杆（天杆），没有画轴。横披的特点是古朴、典雅，便于悬挂。但天长日久，横披会发生卷曲和变形，况且画芯直接暴露在空气中，对书画的保护也不利。随着工艺的发展和人们审美习惯的改变，另一种装裱形式出现了，大有将横披取代之势，这就是镜片。

镜片横裱竖裱皆可，多由一色镶料装饰，无须上杆、转边，是一种简易的装裱形式。现代装裱镜片居多。托裱好保护画芯的命纸后，选择相应的色绫或绢镶在画芯四边，镶料可根据画芯尺寸适当变化调整，以不影响画芯视觉效果为准，做好以后一般都把镜片放在镜框里张挂起来保存欣赏。这种装裱方式现在花样很多，有按传统方式裱完装框的，还有采用现代卡纸的，都很美观。横幅或竖幅的画芯均可裱成镜片，制作简便易行。

横披

手卷

3.3 手卷

　　手卷是最早的装裱形式，也是一种比较复杂的装裱形式。手卷由天头、正隔水、引首、副隔水、画芯、拖尾等多个部分按一定顺序裱成。手卷多是横看，而且画面连续不断。按卷边方式不同，手卷可分为撞边卷、转边卷、沿边卷等。手卷的出现比立轴早得多。中国古代的图籍，原本都是可以卷舒的，如竹简、木牍，所以竹简、木牍可以说是手卷的雏形。它们的区别只在于材料的不同。

　　手卷的特点在于画意连续不断，但其弊端也不少：展阅手卷需要平整的案台，如果案台面积较小，展阅时还需边看边卷，十分不方便，而且也让其"画意连续不断"的特点不能很好地表达。所以，现在手卷的装裱日渐减少。但作为苏裱技艺的重要组成部分，我们有义务继续传承，避免失传。同时，为了纸质文物得以修复延续，也必须保护好这项技艺。

册页

3.4 册页

唐代以前，书画大都裱成卷轴形式。为了方便展阅，从唐代开始，有人将卷轴分割成多页，为防遗失，便装潢成册，称之为"册页"。

册页的出现，一改传统卷轴的欣赏方式，让装裱形式在理念上发生了重大的变化。册页可分为蝴蝶装、推篷装、经折装、平开册页、转边册页等形式。册页占地面积较小，而且平整挺实，可以随时展阅观赏。册页的表面一般用宋锦裱面，十分华丽美观。

虽然册页制作工艺复杂，用料成本较高，但其坚挺厚实的特点正适合一些腐朽酥脆的小幅书画文物的保护。对于一本严重腐朽粘连的"书砖"，如果重新装裱成书，翻阅时可能损及书芯；如果将其装裱成册，便能实现最大限度的保护。华丽的外表还提升了文物的审美价值，并对册页这一传统工艺起到了传承的作用。

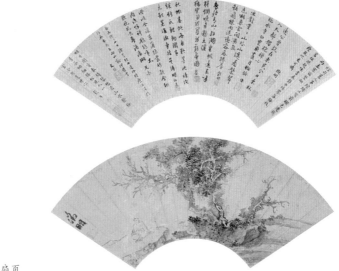

扇页

3.5 扇

扇也是中国书画装裱格式的一种,有折扇、团扇等形式。扇的原功能是扇风降暑。圆形的团扇流行于宋代和元代,而明代约永乐后开始流行折扇。由于扇面呈流线型,十分美观,便有人将有图案或题字的折扇或团扇的扇面取下,装裱成片,也很美观,也有将扇面裱成横披和立轴的。

除了书法立轴外,明代的书画家还对传统的手卷、册页等形制加以改造,使其在质量上有了改观。此外手执一把名人书画的折扇亦风行于明,流传至今不衰。吴宽、祝允明、李应祯、文徵明等画家都十分喜欢在金笺扇面上挥毫。

3.6 屏风和贴落

屏风是我国传统家居装饰之一,是集遮风、挡光、装饰于一体的实用家具。屏风有单幅或摺幅,一般置于床前或房门内侧。古人喜用屏风,

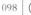

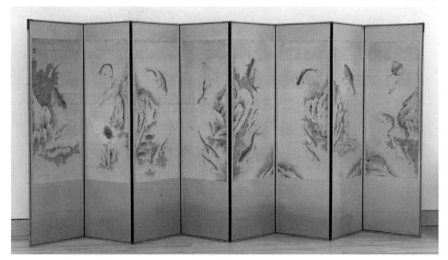

书画屏风

屏风画也需装裱才能贴在屏风架上。秦汉时的屏风就是经过裱褙的。《后汉书》记录，汉桓帝时的"列女"屏风等就是经过装裱粘贴上去的。

清朝宫廷经常在殿堂内壁贴画以装饰宫殿，称之为贴落，既可贴上墙壁，又能落下成画。贴落的画幅都比较大，一般整个墙面只贴一两幅画。贴落可以起到壁画的作用，但是制作与更换比直接在墙上画要简单方便。

屏风和贴落都是一种室内装饰手段，既有实用价值，又有很高的审美价值。虽然现代社会已很少使用屏风和贴落，但其装裱工艺作为一种文化，还是要完整地保存下来。

如今我们应该理性地认识到，这种模式化审美标准有其时代的必要性和科学性，但从另一角度考虑，它对后人的审美意识形成了制约和束缚，这是毋庸置疑的。正如格罗皮乌斯在《全面建筑观》中所指出的："历史表明，美的观念随着思想和技术的进步而改变，谁要是以为自己发现了'永恒的美'，他就一定会陷于模仿和停滞不前。真正的传统是不断前进的产物，它的本质是运动的，不是静止的，传统应该推动人们不断前进。"

4. 苏裱的色彩美和材料美

王朝闻在《美学概论》中指出：
"一切造型艺术……由于造型形象
的创造本身就是由某种物质特性所
构成的，物质材料本身的美是构成
作品审美价值的重要条件。"

色彩美和材料美是奠定苏裱形
式美的物质基础。色彩和材料是构
成形式美感性质料的重要元素，同
时色彩是材料的属性表征之一，材
料又是色彩表现的媒介。

4.1 色彩美

色彩是形式美的重要因素，也
是美感最普及的形式，它对审美主
体的生理、心理会产生特定的刺激
信息，具有情感属性。如红色通常
显得鲜艳、张扬、喜庆，蓝色显得
宁谧、沉重、内敛，绿色显得冷静、
自然、生机，白色显得纯净、素雅、
开阔，黄色显得跳跃、明亮、欢乐
等。正如俄罗斯画家列宾所期待的
那样："颜色对于我们乃是表现我
们的思想的武器，我们的色彩不是
漂亮的色块，它应当表现我们的情
绪、心灵，它应当像音乐中的和声
一样引起观众的共鸣。"

物质决定意识，人的审美特性
受历史文化、生产力发展和个体教

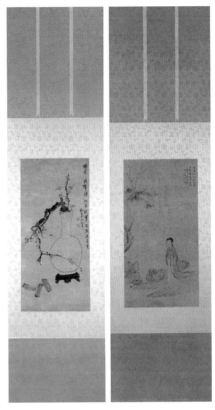

立轴镶料的配色与画面的和谐

育程度等因素的影响。不同时代、
不同地域的文化差异，人们对颜色
的好恶和审美取向也不尽相同，但
最主要的还是靠色彩的选用搭配营
构审美风格的差异。

书画装裱材料中的色彩设计
受制于书画作品内容所传递的信
息，人们在欣赏书画作品时必然要

欣赏它的内容，当内容的意蕴感染了审美主体，就会产生审美情趣，裱件色彩亦将参与审美主体的审美体验。明清之际，书画装裱受文人画影响，其美学追求"韵""趣"，因而书画装裱用色平和淡雅，从而将文人士大夫追求淡泊、宁静，寄情山水与自然的情致和审美意趣体现了出来。绘画色彩能烘托主题、抒发情感，装裱色彩同样可以通过设计者的精心设计创造一种特定的审美情趣。这就要求装裱师要不断学习和积累自己的文化底蕴，以适应不同作品审美个性化的需要。装裱的色彩也不是一成不变的，装裱师要考虑时代人文背景、书画本身的表达、个人色彩喜好以及相关环境的匹配等因素，顺势而为，随物赋彩。原材料的丰富为苏裱师傅在花样和款式设计上提供了宽广的舞台。

苏裱讲究清新、典雅，一般取色都比较清淡、柔和，跨度不大，相互渗透又彼此照应，注重层次又整体协调，具有大气、内敛、优雅的气质。苏州的城市建设很美，其规划倡导"黑、白、灰，淡、素、雅"的风格。显然，在色彩风格方面与苏裱的色彩美具有异曲同工之妙。

4.2 材料美

苏裱技艺中材料占了很大的比重，材料本身就是很美的。材料美是苏裱形式美表现的基础、塑造的先决条件。

我国的丝绸自古以来都堪称精品，它们的质地、色彩、肌理、纹饰、图案都很考究，本身又具有蚕丝柔和、华贵的特殊光彩，单独呈现就是一件精美的艺术品。

宣纸的材料美首先体现在它"纸寿千年"的特性上。正因为我国宣纸优良的制造工艺，才使得宣纸的 pH 酸碱度接近于 7，也就是说，宣纸的酸碱度为中性。而且宣纸中杂质很少，所以不会由于自身原因而导致变色。这样的优良性能，使得其经历千百年的风风雨雨，依然能保持较好的物理化学性能，让大量珍贵的书画文物流传至今。

苏裱还十分讲究相关配件的挑选，诸如轴头、轴片、签子等装饰材料，苏裱师傅们经常使用玛瑙、美玉、檀香木、犀牛角等高档材料制成轴头，用玉石做轴片，用象牙做签子，对裱件的装饰起到了画龙点睛的作用。

明代陶宗仪《辍耕录》云："唐贞观、开元间，人主崇尚文雅，其

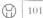

翡翠轴头

象牙轴头

青花瓷轴头

书皆用紫龙凤绸绫为表，绿方纹绫为里，紫檀云花杵轴头，白檀通身柿心轴。"足见其装裱规范和要求之高、取材用料之考究。

如何选色配料，充分发挥色彩和材料特点，以拓宽书画作品意境、增强作品美感为己任，不断追求和塑造苏裱的形式美，这是装裱师应有的美学思维，也是其应该努力追求的职业素养。

5. 苏裱的工艺美

工艺美在这里就是技术美，包括生产环境的美、劳动过程的美和劳动产品的美等方面。其特征是通过对对象进行重新组合，使它们之间产生新的联系，从而在完成审美任务的同时达成一定的质量效果。苏裱是对书画以及装裱材料进行重新组合和加工创造，使其在技术、审美、舒适程度等方面成为一个整体。

苏裱的工艺美是实现形式美的保障和途径，一方面指其工艺过程中的科学因素，即装裱的环境和流程工序都是美的；另一方面指通过苏裱

师傅的双手，创造出来思想精深、艺术精湛、制作精美的装裱艺术品。

5.1 苏裱工艺美的技术特征

苏裱工艺美的技术特征比较鲜明，谢根宝大师强调："修复旧画，比之如疾求医，需观其色，切其脉，对症下药。揭必净，洗必清，配必同，全必陈。"

揭裱务求"揭必净"，除了以揉、捻、搓、擦等细腻的指法揭去应揭的背纸、托纸外，还应揭去裱褙时使用的糨糊。清洗讲究"洗必清"，可以去污去霉，不管用不用化学试剂，通过润、淋、冲、洗，要尽可能将画面残液清洗干净，在去污去霉的同时还要降低书画酸性，破坏微生物滋生条件，从而延长书画寿命。当然，其中要以不冲淡画意为前提，否则将画"洗僵"了，过犹不及。选材配料做到"配必同"，材料本身有其历史属性，完全物理上的相同有时做不到，但在颜色、光泽、质地、花纹等主要因素方面要追求相同或相近，这样修复的书画才能保持原有的气韵神采。修复中全色接笔注重"全必陈"，在全色接笔之前，应当琢磨意境临习用笔，点、线、皴、染，全色中体察墨色特性，顺应墨韵色阶变化，把握干湿、轻重、浓淡，勾勒有理，皴点合情，一经全色，修旧如旧。

苏裱工艺美的个性化技术特征还体现在：治糊采用不去筋的冲糨方法，用糊主导施糨匀、用糨少，这在保证糨糊黏合力的基础上促使作品手感绵软飘逸；治糊时要加入明矾，既保证糨糊固色、调和，又可以防止虫蛀和霉变；修复镶裱的古旧书画不急于上挺板，而是让其在裱台上自然晾干，让裱件逐渐收缩降低内应力，然后再上挺板，保证修复牢固服帖。这些也都是苏裱工艺中科学性的完美体现。书画装裱修复的最大功劳在于将破烂不堪的古旧书画，通过科学的修复方法还原，并进一步延长其保存寿命。正是苏裱的工艺美，才使得我们今天有幸目睹几千年前纸质文物的风采。

《赏延素心录》中说："书画不装潢，既干损绢素；装潢不精好，又剥蚀古香。"装裱的诞生和广泛传播对于历代书画名迹流传至今起到了决定性作用，为保护和传播中华古老文明立下了汗马功劳。

5.2 苏裱工艺美的技术标准

苏裱的工艺美，需要装裱师练就过硬的基本功。苏裱之工艺美美在何处？或者何以体现苏裱作品的工艺美呢？概括起来就是"平、薄、齐、正、匀、柔、滑、光、净、新"这十字标准，工艺是实现苏裱之清新、典雅的完美境界的重要途径，工艺美方能成就形式美。

平：就是要求一幅书画作品从托画芯开始，就要做到手中有数，控制用糊，娴熟操作棕刷、排刷，控制镶嵌干湿度和糨糊黏合度，始终保持画面的平整，不可以出现褶皱、变形。

薄：在确保承受工艺强度的基础上，选材配料要尽可能控制裱件厚度，熟练掌握用糊浓度，尤其是立轴和手卷，薄才便于卷舒收藏。

齐、正、匀：精准的眼力、娴熟的技法、过硬的刀功是基础，巧施糨水，连续作业，适时挣干，工艺中讲究分寸尺度，这样的裱件均衡匀称、四角方正，收卷后两端整齐无参差。

柔、滑：做到裱完的作品具有绵柔、顺滑的手感。要做到这一点，除了选材配料要求品质上乘之外，还要讲究少用糨、排刷匀、力道恰当，做好砑光工序，保证合适的力度和均匀的手法，一气呵成。

光：要求裱件光亮有质感，丝绸和纸张自带光泽，做到托裱镶嵌服帖，作品表面整洁；还要做到画面修复全色的自然匹配，力求"四面光"。同时，砑光工序也能使裱件光亮平整，而且有利于保管收藏。

净、新：要求裱完的作品画面干净如新。工艺制作中干湿分离，随做随清，不能出现跑墨跑色现象，不能让糨水弄脏画面和绫料，也不能让业已完成的画作沾水受潮。

苏裱的工艺美不仅体现了一幅裱件华美精致的形式美，同时也见证和反映了每位装裱师傅的职业操守、技术能耐和审美修养。"良工须具补天之手，贯虱之睛，灵慧虚和，心细如发"，装裱师傅必须"敬天惜物"，有崇高的职业素养，有哲学的美学思维，崇尚德艺双馨，热爱事业，勤学苦练，精益求精，学术相长，这样才能成长为优秀的装裱大师。

6. 十大形式美法则的应用

用美学原理去审视中国书画装裱的美学内涵，有益于提高书画装裱的艺术水平，使书画装裱跟上时

代的发展。传统的技艺太过于循古模仿,"知其然"而"不知其之所以然"的现象较多。本节我们对照美学形式美法则加以理解分析,共同寻找隐匿于传统苏裱技艺精华中的美学思维和理论依据,进而理论联系实际,从实践上升到理论,再运用理论指导我们今后的实践。

形式美法则是人们在长期的审美实践中研究和总结出来的各种形式因素的特点、规律,从而获得的经验。苏裱符合并应用了其中十大法则,这十大法则在苏裱的审美意识和审美标准中潜移默化地发挥着作用。

6.1 对称与均衡

对称是指对象整体的各部分依照实际的或假想的对称轴或对称点,在两侧形成同等体量的对应关系,求得外在的平衡。均衡是从运动规律中升华出来的美的形式法则,轴线或支点两侧形成不等形但是心理上均等的重力上的稳定,求得内在的平衡,是指量等形不等,是视觉心理上的平衡、稳定力学上的不平衡。

对称又称"均齐",是在统一中求变化;均衡则侧重在变化中求统一。对称是绝对的统一,对称的图形具有单纯、简洁的美感以及静态的安定感,对称本身具有平衡感,是平衡的最好体现。均衡的形态设计是变化中的统一,让人产生视觉与心理上的完美、宁静、和谐之感。

传统的装裱款式,通常运用垂直线和水平线,虽然设计形制不同,但外形上大都是长方形,裱件的构图只能在长方形中求变化。几乎所有的苏裱作品都是以中轴线对称的,立轴、镜片、屏条左右对称,手卷、横披上下对称,册页两种皆有。通过镶裱与画芯、画意相结合,兼顾造型上的变化,使裱件既和谐又有对比,既均衡又不失动感。

现代也有部分装裱作品力图打破对称,如画意局部向画外延伸,而且采用抛物线类的曲线,镶料为此让出空间,虽然不对称,但看上去也算平衡,画面可爱、活泼,动态效果呼之欲出,满足了小众的审美需求。这种设计大多用于展览的镜片,如若设计成立轴和手卷,不对称则会影响裱件的平、正、匀,不便顺滑舒卷,难免折损受伤,更谈不上形式美了。此做法创新精神可嘉,但方法不足取。

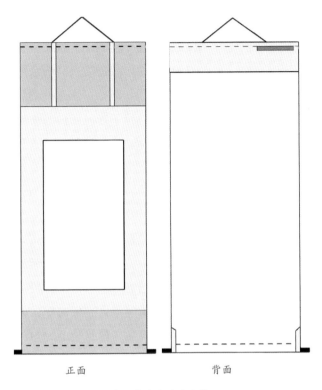

正面 背面

书画装裱中的对称美

苏裱的细枝末节,亦诸多体现对称法则,如轴套、搭杆、惊燕、系脚圈、横披的边襟等,简单的对称加之整体的协调彰显最基本的形式美。

6.2 调和与对比

调和就是对象各个部分或因素之间相联系的统一,就是指可比因素存在某种共性,也就是同一性、近似性的配比关系。对比就是应用变化原理,使一些可比成分的对立特征更加明显、更加强烈,让不同的因素在对抗矛盾中相互吸引、相互衬托,这种现象会在人的心理上产生强烈

的刺激美感。苏裱中的对比因素很多，如大小、冷暖、黑白、明暗、疏密等都可以形成对比。对比与调和是相对而言的，没有对比就没有调和，它们是一对不可分割的矛盾统一体，也是使得苏裱款式设计统一变化的重要手段。

法国著名哲学家笛卡尔说："美不在某一部分的特殊的闪烁，而在所有部分总体来看，彼此之间有一种恰到好处的协调与适中。"

苏裱形式美的调和主要强调装裱标准中形与形、色与色、材料与材料之间的和谐协调，这是内部调和，同时还要兼顾画作自身以及自身与环境的调和、对比。比如采用相应的暖色调绫料来镶嵌画芯的牡丹，暖色调与画的意境比较协调，如果是两色裱，圈档绫料颜色应该选择稍浅，天地头颜色选择相对深一点，深浅颜色的层次感会进一步衬托画芯牡丹，有向欣赏者推送的微妙感觉，既烘托主题，又做到对比调和。

对于古旧书画等文物作品，为了尊重历史以及保留文物的原始信息，并且保持纯朴的原始风貌，采用传统装裱款式无可非议。但如果一幅作品描绘的是春暖花开，意境充满生机，温暖惬意，却将裱件裱成冷色调，气氛阴沉，就会破坏这件作品带给人们的意境。

苏裱可供悬挂的款式较多。在苏州，这些裱件与古典园林最为协调，成为厅堂、雅舍、书房陈设的一个个艺术组合体，这种组合或超然、归真，或庄严、古朴，或典雅、恬淡。倘若走进某间厅堂，你会情不自禁地驻足欣赏正厅中央悬挂的中堂、对联立轴，两侧立柱上的木刻抱对，以及东西粉墙上悬挂的多景屏条，它们与厅内的红木家居陈设，与建筑物的花窗门扇，与窗外的绿树、假山、水榭、亭台楼阁乃至整个园林环境，无论从形式、内容还是色彩的组合上都形成鲜明的对比，但又是那么意境优美、和谐而浑然一体，构成最美江南的园林格调。此时你不禁感慨：原来这就是苏裱艺术的苏州味道！

时代的发展给苏裱带来新的要求，苏裱师傅在设计裱件时应适应这些变化，充分了解使用环境的空间大小、家具风格、场所背景、特殊景致等因素，装裱设计尺幅、比例、色彩与之匹配协调的作品，尽可能与环境气氛在对比中调和，迎合环境并产生一种新的审美效应。

6.3 主从与重点

在艺术创造中，一般都应该考虑到一些既有区别又有联系的对象各个部分之间的主从关系，并且常常把这种关系加以强调，以取得宾主分明、井然有序的艺术效果。重点处理恰当可以突出主题，丰富层次；重点处理不善，常常会使布局单调乏味，分散注意力，从而造成视觉混乱。

书画之于装裱，"画"与"裱"是主从关系，书画是主，装裱是从。整幅裱件画芯为主，镶裱为从，所有裱件的款式设计都以协调表现书画的画意为目的，重点突出，显而易见。

一件书画作品，装裱的目的不论是保护作品还是装饰美观协调呈现形式美，其观赏者都是人，是消费者，也就是购买者、收藏者。《装潢志》有云："而宾主定当预为酌定装式，彼此意惬，然后从事，则两获令终之美。"装裱设计中应适当丰富结构和色彩，避免形式的单一，求得整幅书画作品"动中有静，静中有动"，既重点突出又活跃环境气氛，到位而不越位，使书画欣赏者在欣赏书画之余，能够感受到苏裱艺术的魅力。设计者与消费者其实也存在主从关系，不过现实中是互动的，设计者对消费者起着引导、传播的作用；反过来，消费者艺术修养、审美情趣的提高又促使设计向更高的方向发展，设计的内容与形式会在艺术的层面上得到完美的统一，设计会越来越有文化品位，也会越来越人性化，越趋近于"天人合一"的境界。

生活中书画的布置也应用了主从与重点法则，一屋之中，中堂为主，其他为从。中堂是重点，中堂两侧的对联要比中堂矮一点、短一些，颜色要淡一些；中堂使用轴套，而对联一般采用平轴；如果室内别处还挂有屏条，通常屏条的尺寸也比中堂要短。通过裱件长度、悬挂位置和高度对比，突出中堂的重要地位。

6.4 齐一与参差

齐一与参差是最简单的形式美。所谓齐一，又称整齐划一、单纯齐一，是指各种形式的材料按照大致相同的方式排列而成的单纯的反复。所谓参差是指各种形式的材料有较明显的差异和对立因素，组合错综变化。齐一与参差是调和与对比、多样与统一交叉互动的形式

美法则。按照齐一与参差法则构成的形式能够给人以秩序感、条理感和节奏感。

一组屏条，无论几幅，要求长短、宽窄、镶料都一样，常用浅米色或浅湖色绫绢装裱。宣和装中无论两色裱还是三色裱，惊燕与画芯圈档采用相同绫绢，天杆的包头绫绢要与天头镶料一致，若是宣和装或通天小边的轴，则需用与小边相同的色绢包裹轴杆两头。对联和屏条的平轴地杆及横披的和合杆（月牙杆）均用宋锦包头，需做到取料图案一致而且安装方向相同，和合杆包锦要拼凑成一朵完整的锦花图案，无论分与合都是齐一性的讲究。

苏裱中的齐一性还有很多，差异性的表达也很多。设计立轴时经常会在画芯上部镶裱一块空白的宣纸，称为诗塘，类似手卷镶接引首，便于后人为书画题跋书写；有时采用挖镶的方式做圆形或扇形的小幅花鸟，与主画芯呈上小下大垂直排列，形成几何形状上的多元，增添视觉的活跃性和款式的新颖性。锦眉的采用与镶助在池与外缘之间形成强烈的过渡，其只镶在画芯的上下两端，花纹鲜艳，色彩亮丽，层次鲜明富有跳跃感，但传统作品中使用不多。

立轴和镜片中有一个主要工艺，它既体现结构形式上的过渡与照应，又符合视觉效果上的齐一与参差，还是技术上关键性的难点和要点，这就是助条。助条的主要作用是保护画芯，避免绫绢直接镶接，是镶料与画芯的接力点、池与外缘的过渡边。助条的使用在画芯四周形成均衡的镶缝，是书画艺术与装裱艺术对比统一的交会处，整齐划一表现线条美，它的存在使得作品轮廓鲜明，其形参差，其韵和美。助条一般采用白色或浅于画芯的颜色，浅色淡雅是最好的衬托，烘托出镶料的色彩层次，又不影响画芯的画意视觉。两色裱、三色裱的立轴天地头、隔水、圈档、画芯将整幅作品均衡地分出上、中、下三个层面，天地头以 3∶2 的比例降低了画作重心，色彩的深入浅出，协调地分出远近的层次，错落有致，无论形体还是色彩都彰显出参差中的和谐感。

6.5 过渡与照应

过渡是指在整体对象的两个不同形状或色彩之间，采用一种既

联系两者又逐渐演变的形式使它们之间相互协调，从而达到和谐的造型效果。照应是指在对象某个方位（上下、前后、左右）上形、色、质的相互联系和位置的相互照应，使人在视觉印象上产生相互关联的和谐统一感。

人类对形式美的认识和运用，是从简单逐步发展到复杂的。助条是过渡与照应重要的体现形式之一。为了使天头、引首、拖尾与画芯分清眉目，不致紧接，就需要有一相隔的镶条，这就是隔水，一般用淡色绫绢料镶成，加强了过渡，又增加了美观。通景屏因为跨幅连景，除最左和最右侧用绫绢镶料外，中间不宜用镶料隔开，所以中间几幅的两边和外侧两幅的内边，仅镶一条约半厘米的绢窄边即可，隐在画幅背后加固画边，起到保护作用。这样保证多幅画意相互过渡、彼此照应，使得整体画意贯通融合、浑然一体。

上面这些都是视觉上的过渡与照应，还有一项关键工序，就是画芯托纸、册页面纸的染色，是在坚持主从与重点法则的前提下，在书画画意与全色接笔之间巧妙地实现过渡与照应，在方法论上体现循序渐进，在心理学上起到渐进调和的作用，不会反差太大导致失衡。

另外还有从力学上考虑的过渡与照应，包括夹口、搭杆、过桥，它们都是苏裱艺术中的"幕后英雄"，是主要的力学纽带和桥梁。上下夹口是协助天地头实现天杆地杆安装的包裹物。搭杆是贴于立轴夹口部位两侧或横披背纸表层夹口部位两侧的绫绢条，一般立轴上搭杆在覆背前贴的称为暗搭杆，下搭杆在覆背后贴的称为明搭杆。搭杆起加固夹口的作用，增强画幅主体对天地杆的拉力。过桥是立轴覆背纸与包首之间加裱的一层棉连纸条，其实现了厚薄之间的过渡、舒卷之间的照应，使立轴舒卷时拼缝处不容易形成折痕。

过渡与照应法则涵盖了太多的工序步骤和技术要领，诸如吸水的过渡是对干湿的照应，揭裱的过渡是对画芯画意安全的照应，古旧书画修复清洗揭裱时的稳定性铺垫是对破损严重的画芯完整性的照应，等等。苏裱形式美的创造确实来之不易，都是智慧的结晶。

6.6 稳定与轻巧

稳定是指整体对象上下之间的轻重关系。稳定的基本条件是物体重心必须在物体的支撑面以内，其重心愈低，愈靠近支撑面的中心部位，其稳定性就愈大，稳定给人以安全、轻松的感觉。轻巧是指整体对象上下之间的大小轻重关系，其强调的是在满足实际稳定的前提下，用艺术创造的方法，使整体对象给人以轻盈、灵巧的美感。

在苏裱构图中常常运用各种方式以期达到这种审美效应。以宣和装为例，天地头、隔水、圈档、画芯将立轴分出上、中、下三个层面，形体均衡错落，重心降低，色彩分出层次；两条惊燕又将天头分为三部分，将天头大的长方形变成竖的小长方形，各部分长方形的横竖排列、总体设计围绕重心产生有节奏的韵律，既结构稳定又排列优美，既保证实体稳定又力求视觉稳定，线性设计动感明快，而且以绵柔、细腻、亮丽的绫绢丝质材料镶嵌，再加上精细的手工，不仅体现出裱件的活泼与灵巧，而且让人从视觉上、心理上感受飘逸，更为作品增添了一份空灵之美。

全色接笔必须掌握好点、勾、染等几种方法，随机应变，大胆落笔，细心收拾。保持笔法稳定，动作轻巧，由浅入深，循序渐进；掉以轻心，过犹不及，留有痕迹，会改变画面的精气神，导致败笔。正所谓"添一笔则无章，少一笔则意寡"，细微之处见分晓。

手卷通常采用纸镶减少绫镶，段与段的镶接采用错层搭接，一般采用套边或撞边而很少采用转边，尽可能减少裱件厚度。手卷安杆装轴，杆采用细杆米贴，轴采用轴片，即用白玉、水晶、象牙等名贵材料制成的圆形纽扣状薄片。卷轴用拖尾末端的尾纸卷成，两端切留轴片厚度便于嵌平嵌牢。诸多工艺技巧均为使手卷减轻重量，增加强度，提升稳定性，稳定与轻巧法则得到最完美的诠释。

夹口、搭杆、过桥的使用既体现了苏裱的过渡与照应，也增加了裱件的稳定性，所以苏裱中有许多工艺一举多能，多角度体现了对立统一的逻辑关系和美学思维。

6.7 渗透与层次

渗透是当两个部分相互交错且模糊了空间的边界时，产生内与外、大与小的各种要素相互交融的视觉

效果，主要有外延、内引、过渡等手法。层次是指系统在结构或功能方面的等级秩序，具有多样性，由距离的远近、色彩的浓淡、光泽的明暗彼此照应、关联形成。

追求意的优雅和境的深邃是古典园林的一大特点。园林中赏景，花窗这种形式能够让人较好地理解渗透与层次的美学法则。苏裱如窗，画似景，透窗望景，别有洞天，无限风光。倒过来看园林的对景，那花窗或门洞似乎是将景物安放在画框中，它们的美学思维都出于渗透与层次的形式美法则，目标是一致的。

渗透与层次就是在分隔空间时，有意识地使被分隔的空间保持某种程度的连通。将画面同裱料融为一体的做法古已有之，古人在收藏书画时，经常将印章盖到画芯与裱料的接缝处，这样的印章称为"骑缝章"，使画面得到了延伸，将裱料与画意融为一体。

苏裱中天地头、隔水、圈档的设计，使得画里画外冷暖色调统一，色彩选配、明暗对比照应，彼此相互渗透形成层次。轴套、锦眉、惊燕及套边、撞边色纸，和系脚圈、系绳、扎带的选配，组合中不同层面、不同审美视角的形体特征都会彼此渗透、相互影响，给我们带来多层次、极丰富的审美意味。比如两色裱、三色裱镶料色彩不要过分相近，圈档、隔水、天地头的颜色要有层次感，由内而外、由近而远逐渐加深，切忌圈档色深而天头地头色浅，给人空旷失稳的感觉，那就背道而驰了。还有一种技法是通过叠加来表现渗透，这就是苏裱中最典型的也是最难掌握的工序接笔全色，由浅入深，与原有笔墨色彩融合，营造写意中的层次，达到画意的修复，恢复原有的气色神韵。

日常生活中，任何色彩总是集

搭杆

结起来展现在人们眼前的，作为画家，最关心的是色彩关系和色彩组合的效果。书画装裱同样应当考虑这种色彩关系和色彩组合的效果，因为装裱色彩不是孤立的。除考虑色彩本身的性格、感情，书画作品内容的需要，装裱设计者的审美追求外，还应考虑陈设环境对色彩审美效应的影响，外围环境的呼应、借鉴、陪衬都很重要，比如现代装裱中画框、卡纸的选型配色也涉及渗透与层次法则的灵活运用。

从大处欣赏，屏风是整体应用渗透与层次形式美法则最具代表性的杰作，巧妙运用能使堂室深远而有层次，凡宜掩者掩之，宜敞者敞之，分隔有界，若隐若现，咫尺千里，形断神连，故至今仍沿用不衰。

6.8 质感与肌理

所谓质感是指物体表面质地的粗细程度在视觉上的直观感受，及质地作用于人的视觉而产生的心理反应，质感的深刻体验往往还来自触觉。

粗质感具有质朴、厚重、温暖和粗犷的心理影响，细质感具有精致、高雅、寂静的心理影响，中间质感具有温和、软弱、平静的心理

影响；光亮的质感能产生高贵、华丽、明快的动人效果，而无光的麻面会产生纯朴、真实的视觉效果。苏裱中通常需要的是光亮细腻的质感，追求精致、高雅、寂静、明快的艺术效果。

所谓肌理，是指物体表面的纹理。天然材质的表面和不同方式的切面都具有千变万化的肌理，是形式设计取之不尽的创作源泉。

苏裱采用的主要材料有丝织物绫、锦、绢和纸张，它们本身就具有很好的质感和肌理。苏裱中选材配料要根据书画的品质尽可能选用上乘的材料，"好马配好鞍"，这是赢得裱件质感与肌理形式美的先决条件。

综观苏裱整个工艺流程，质感与肌理形式美法则的体现贯穿于全程，匠心独运，必须兼顾多个环节，掌握多种技术要领。首先是用糨环节，要注重用糨少、施糨匀，镶接排刷到位。有时用糨少与保证黏合度是一对矛盾，这只有在不断实践中积累经验，以防重皮、起壳。其次是修补的取材务必做到质地厚薄相同，丝路纹理对齐，横竖经纬兼顾。再者就是覆背时可以将上下两层纸张丝路垂直或前后颠倒，有

利于纸张间的拉力均衡，保证平整度。另外就是砑光的讲究。砑光不仅能使覆背结实光滑，柔软糯性，平整画幅，舒卷之间减少与画芯的摩擦，而且能够使不同接口与画幅平柔如一，增强绵柔的手感，还能防止背部受潮，延长书画的寿命。册页正面需要平滑，所以只在正面砑磨，背面不砑；砑光时画面衬盖垫纸，隔纸上蜡砑磨，避免画面砑出光亮，反损美观。

6.9 比例与尺度

比例是整体对象部分与部分或部分与全体之间的数量关系。尺度是表示物体的尺寸与尺码，有时也用来表示处事或看待事物的标准。美的比例与尺度是平面构图中一切视觉单位的大小，以及各单位间编排组合的规则依据，恰当的比例与尺度有一种谐调的美感，成为形式美法则的主要内容。

意大利中世纪的托马斯·阿奎认为美在于"适当的比例"。古希腊著名的"黄金分割率"数值为 0.618，作为西方一直推崇的美的黄金律，艺术家们利用其变化和不平衡来达到人们视觉上对美的感受。其实装裱工艺早就将这一比率应用在款式设计中了。在传统的立轴设计中，天头与地头的比例一般为 3∶2，也就是画芯处于天头、地头间 0.6 的位置上，同标准黄金分割率不谋而合。如何理解呢？因为传统的立轴配料按照 3∶2，但天杆细，地杆粗，地杆占用的尺寸大，也就是 3∶2 中"2"的份额不足，从数学计算角度，不管画幅尺寸大小，天地头分割点的比例（天头长度比天头地头总长度）不是 0.6，而是更接近 0.618，而且相差甚微。约定俗成的苏裱工艺比例隐含着美学的"黄金分割率"，可见人类的审美标准有时会神奇般地趋同，这就是规律。

由于"黄金分割率"的应用，立轴在悬挂时既符合人们的观赏视角，使参观者不至于过分抬头而产生不舒适感，潜意识中还有"天高地厚"的感觉。这种比例分割已经被广泛运用在其他款式如镜片、册页、屏风等形式的裱件中。

现在的城市房屋设计，层高决定了苏裱款式设计的局限性。不妨根

据画芯的实际情况，将裱件尺寸适当缩短，以解决实际问题。传统扇面一般都通过两色裱、三色裱将其裱成大尺寸立轴。现在经过尺寸上的变化，既保留了手工装裱原有的工艺方式，又使这幅裱件更加适合现代的家居环境。小尺寸的画芯可以将裱料缩短，依然保留立轴的款式。当然，对于太大太高的画幅就不能通过同样的方式操作，否则会显得局促、小气而不协调。对于这样的书画作品，只能采用镜片装框的形式将裱料缩短，以求与房屋空间协调。

立轴装裱有一套传统的固定模式，为什么要分一色裱、两色裱或三色裱呢？其理论是依据建筑的高度、画芯尺寸的长短而定。立轴宽幅是在明确其高度的前提下，通常按照高度与宽度的比例大于或等于3.6∶1计算出来的。两条边的宽度是由整个裱件的比例决定的。立轴宽幅减去画芯宽度就是两边镶料的宽度，有时会出现小画芯镶阔边、大画芯镶窄边的现象，而宣和装不镶阔边。随着空间的缩小或放大，其尺度也应按照该比例作相应的缩小或放大，包括助条、镶缝、边宽、天地杆粗细、轴套大小以及画框的

用料宽度等，所以过宽的画芯就不适合设计成立轴款式。

另外还有许多比例都有讲究，诸如天头上的两条惊燕把天头分为三部分；题名签条长度、宽度亦按一定比例确定，长为轴幅宽度的五分之三，宽一般为签条长度的十分之一；系脚圈位置在天杆上安装对称均衡皆有定式；等等。

6.10 多样与统一

古希腊早期著名哲学家毕达哥拉斯说过："什么是最美的？和谐。"多样与统一亦称变化与统一，是形式美法则的高级形式，也叫"和谐"，是各种艺术门类共同遵循的形式美法则。

孤立分散的东西给人以零碎感，不美，而将许多分散的东西统一起来，则给人以美感。只有多样变化，没有整齐统一，就会显得纷繁散乱；如果只有整齐统一，没有多样变化，又会显得呆板、单调。无论是对立还是调和，都要有变化，在变化中显出多样与统一的美。

美是多种数量比例关系和对立因素和谐统一的结果，即所谓"寓变化于整体"。书画装裱作品在日常生活中，作为装饰物体，应与周

围环境融为一体，这是书画装裱工作者最高的追求。一个具有美感的装裱作品能成为某一家庭装饰的亮点，完整地融入现代家庭环境中去，既具有个体的形式美，又体现个体元素与整体环境的协调美，相得益彰。

多样与统一体现出事物内在的和谐关系，使艺术形式既具有本质上的整体性，又表现出鲜明的独特性，从而更充分地表现艺术的内容。基于这个理论，苏裱款式设计要打破传统理念中单纯"裱"为"画"服务的观念，将"裱"与"画"有机地结合为一个整体，使整幅裱件既和谐统一又不失变化，成为现代艺术的一个典范，为现代苏裱开创一个价值认知的新纪元。

所谓"道寓于器"，苏裱艺术也不例外，就其立轴、手卷、镜片、册页的装帧形制来说，各有各的品性素养，根据人的需要展现各自的特点，呈现出纷繁不同的形式美。苏裱的形式美是靠装裱师对书画作品内容、构图、色彩、形象所营造的意境的领会来达成的。当然，作为一门古老、科学、严谨的艺术门类，装裱艺术的形式美还远不止这些。

传统不是停滞的、一成不变的，形式美法则也不是金科玉律，它必然会发生变化。随着时代的进步，人们审美观念不断更新，审美情趣也在发生变化。审美的标准是时代的，也是历史的，我们"师古而不泥古"，既要遵循传统也要推陈出新，运用哲学中"否定之否定定律"，加强作品设计的美学思维，业精于勤，精工巧作，共同致力于推动苏裱艺术事业可持续发展。

没有审美活动的人生是不完美的，苏裱设计的美学思维就是美感的想象活动。人的生活经验愈丰富，学识教养愈多，想象的翅膀就愈丰满，得到的审美愉悦和审美享受也愈强烈。所以，苏裱师傅不仅要增强自身专业技能，还要强化形式美与工艺融合的缜密思维，学习积累美学知识和人文知识，完善自身的理论修养和人格修养，追求一种更有意义、更富情趣的职业生活，进而创造诗意般的人生境界。

曲岸縈紆移畫舸直風柔
青琅玕館凝神盼誰道尋
常竹有秋侍御銀牌賜老

人滑恩便乘此情真可知
半日行吾舫不為間遊為
省民

御筆

四屏条

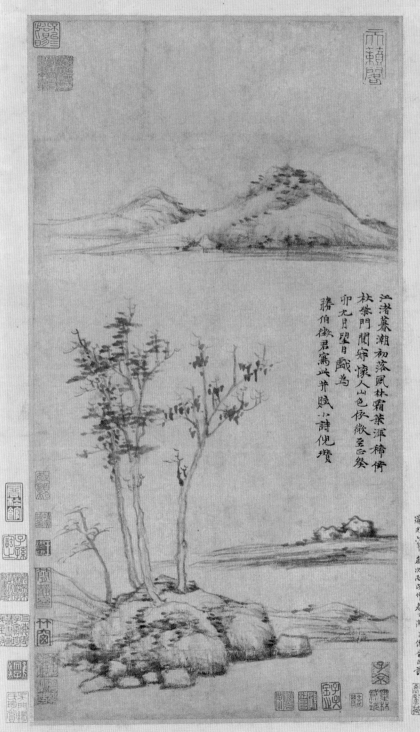

元·倪瓚《江渚风林图》

汇渚暮潮初落瓜林霜葉渾稀矲
林柴門闃窬懐人山色依微至乙癸
卯九日望日戲為
瑞伯徵君寫此并賦小詩倪瓚

元時四逸惟雲林氣節家高澹故書畫傳逝中妙
趣逾去其家兵為其巨此幅為瑞伯作盖以詩蓋具精
妙盖嘗時雲林其張伯雨柯九思然有是作耶他幅又不同也原
雍容八世隸品与隸柏光澹故有是作耶他幅又不同也原
藏項墨林後歸高江邨戴入消夏録不知何時而歸珍
文子狀藏五年松雪窬門八明人于澤南澤之携峰
視余并屬題款言以記題末
道光七年歲次丙戌仲春十澥子健識

第三节　苏裱款式的经典工艺

一幅书画完成后将其装裱成丰富多彩的形制，使之成为一件更加完美的艺术品，这就是书画装裱的魅力。书画装裱自宋元时期从官府走向民间并空前普及后，苏裱就有"吴装最善，他处无及"的佳称，米芾曾称："江南装堂画，富艳有生气。"

明清至民国这 500 多年中，苏裱技艺、装帧形式更加丰富多彩。款式上有册页、立轴、手卷、横披、镜片等，工艺中增加了砑光、转边、加诗塘、加引首、加助条等，不仅款式增加了，而且装裱理念讲究艺术鉴赏和书画保护，以"平挺柔软"为特色。这里介绍册页、立轴、手卷的装裱工艺。

1. 册页

册页由卷轴装至经折装过渡发展而来，装裱成形始于唐，也是一种比较传统和古老的形式。小型画由于便于翻阅欣赏和收藏保护，遂依画作大小装裱成册，有经折装、蝴蝶装、推篷装。一般取偶数页，每页称每开，有四开、八开、十二开、十六开等，每册前后加扉页再加上下封面即成。

将画芯裱成通折连在一起，就是经折装。画芯竖向，裱好后左右翻阅的，叫蝴蝶装；画芯横向，长纵向窄，裱好后可上下翻阅的，叫推篷装。有时候画芯不成套，或者数量比较少，也可以裱成散页保存。

经折装：

通册为一个整体，其款式特点是把长卷一正一反折叠呈长方形书本式样，前后制作封面黏合。这种册页多用于装裱经卷法帖，在明清两代的朝廷中，大臣向皇帝奏事的文书正是这种形式，故又称作"折子本"。可以连续翻阅，亦可一段一段拉开阅读。

蝴蝶装：

书画芯的绘制规格系横窄竖长者，裱为由左往右翻阅的竖式册页，似蝴蝶展翅的形象而命名为蝴蝶装。蝴蝶装册页的每一页都由对折的两页组成，可装两幅书画芯；亦可每开只装一幅绘画作品，留下右侧一页空白纸，供后人题跋之用。单开装裱，然后连接成册。

推篷装：

书画芯的绘制规格系竖窄横宽者，裱成由下往上翻阅的横式册页，以双手往前推开的动作而命名为推篷装。推篷式册页如一页只装一幅画芯，留上边一页为空白纸，可供人题跋。周二学在《赏延素心录》一书中也曾提到这一点，他说："帖若偏阔，必仿古推篷式，不可对折。"

　　书画小品、书画扇面、名人信札和古人留下来的各类"帖""柬"墨迹以及各种拓片，用宣纸挖镶并层层纸褙，以册页的款式装裱起来，既便于随手展阅欣赏，又利于长期保存和收藏，这就是苏裱"朴于外而坚于内"的册页装裱理念。

　　下面以一组画幅为例，介绍册页装裱过程。

　　此横式画幅共 12 页，装裱选择上下打开的推篷装册页形式，纸挖镶，六层背纸，前后各增加 2 开空白扉页，一作装贴面板之用，二供名人、藏家题首和后跋之用，亦有保护画页的作用，单页装裱连成册，封面板包锦装饰。

1.1 固色

　　书画装裱首先要验查画作的晕墨掉色情况，此 12 页画幅为新作，极易掉色，必须固色。

1.2 装裱（以单页为例）

1.2.1 方裁画芯

裁切尺寸为 45 厘米 × 33 厘米。看清画意和落款后，画作取直款识，须左右上下适宜（书法须文字竖列对齐，四周留白比例得当）。画芯不能裁伤，切忌裁切歪斜破坏意境或裁掉书画家有意留有的空间。

①用直尺板压住画芯一长边，观察裁切位置，确定后用马蹄刀依靠直尺板裁去边条，得一长直边；

②将长直边对折，边口对齐，用针锥在对边打孔；

③平服画芯，直尺对准所打针孔裁切对面平行长边；

④两长边对齐用尺压住，长边两头打眼；

⑤展开后依照针眼裁出两短边。这样裁好的画芯边与边一定是平行或垂直的，从而形成矩形。

1.2.2 选配装裱用纸

画芯托纸选棉料纸，用来加固和保护画芯。所选背纸的尺寸大小要比画芯大一些，四周预留 2 厘米左右废边，以便能沿糨上挺板挣平（即在挺板上自然伸张或收缩以达到平整）。注意，根据画芯选配托纸，画芯纸薄，背纸要选得厚一些；画芯纸厚，背纸则薄一些。

嵌身纸是册页芯的镶面，为两层夹宣，裁切尺寸按画芯大小确定。一般画芯左右各放 5 厘米，地边放 6 厘米，隔心放 4 厘米，计算所得的裁切尺寸为 55 厘米 × 82 厘米，四周预留 2 厘米上挺板的废边。按尺寸选择五尺棉料纸三等分裁切。数量为画芯 12 × 2 张，扉页 4 × 2 张，共 32 张（亦可选择色调与画芯主体色调和谐统一的色纸作为嵌身纸，忌用艳丽而火气的颜色）。

册页背底纸是画页的覆背，需厚实坚挺，一般以 6 至 8 层宣纸托制而成。此次制作确定每开 6 层背纸，选用 4 尺普通棉料纸总计 96 张。

选用棉料纸裁切软助条若干，宽 1.5 厘米，长度稍长于画芯边长，用于画芯托纸后出助。

1.2.3 托画芯

托画芯有直托、飞托和覆托三种，这里采用直托法。备置好所需工具和用料，即在画芯背面直接上糨糊，然后在四周加软助条，再刷上托纸。

1.2.4 起画上挺板

将托纸保护后的画作从裱台上拿起，四边刷糨贴于挺板上，使其自然干透。

1.2.5 托制嵌身纸和背底纸

先制作嵌身纸。单宣上糨托制成两层夹宣，上墙挣平晾干，用于镶嵌画芯。再制作背底纸。背底纸较厚实，相当于书画裱件的覆背纸，先托制二至四层的夹宣，使用时再根据需要黏合。

1.3 镶覆

1.3.1 裁挖嵌身纸

嵌身纸裁去画芯大小块面，用于嵌入画芯。

1.3.2 镶芯

画芯四边助条镶口上糨，将挖好的嵌身纸框边与画芯四边助条黏合，压实糨口。每张画芯镶芯后对折摆放在一边。

1.3.3 覆背底纸

镶嵌完成的画芯需在背面镶覆较厚实的背底纸，用以保护画芯。

1.4 折缝齐边

1.4.1 砑背

册页挣平取下，进行擦蜡、砑光。

1.4.2 折缝

用直尺以中缝记号为准下移1毫米，用起子沿直尺划出背纸的折叠中缝，对折成一开页压实。

1.4.3 齐边

整理册页将其摞齐，以折叠边为基准，裁齐另外三边。

1.4.4 折连成册

将折缝齐边后的单页以及前后扉页一一连接起来。其方法是将单页粘贴边口按顺序排开，相距宽1.5—2厘米的糨口，点糨三至四处，最上一页不用点糨，然后将册页迅速蹾齐（即猛地多次往下放使整册纸页下端齐整）、压实，即每开单页相连。

1.5 制作册页封面

册页封面为硬板式，尺寸比册页稍大，宋锦包面（亦可用木面，不贴签纸，可请名人题好签，然后镌刻于木面上，字口再涂以金粉或石绿，更显高雅）。

2. 立轴

立轴较为流行，传统立轴根据款式可分为一色裱、两色裱、三色裱、宣和装、诗塘装等形式。根据用途又可分为大小中堂、对联、屏条等，它们的装裱工艺方法雷同。下面以两色裱立轴为例来介绍，这也是苏裱最具代表性的装裱形式。

2.1 托花绫、托绢，备制镶料

选浅米色花绫作为挖镶料，淡青色花绫镶天地头，米色绢做包首，均托纸、拍糨、上挺板挣平。如今买来的绫绢一般都染制成米色、淡黄、淡青等浅色，可直接选用，亦可用白色绫绢染色，这里不再赘述。

2.2 托画芯

托画芯有直托、飞托、覆托三种方法，这里采用覆托法。

2.3 装池裁配

按画芯尺寸计算镶边、天地头尺寸，将托制的花绫进行裁配。

2.4 镶覆

2.4.1 挖镶画芯

根据画芯大小裁挖镶料，将画芯投放于镶料之中与其粘连。挖镶须没有上下拼接的镶缝，镶嵌平整。

2.4.2 镶天地头

挖镶好的画芯，上边粘贴天头，下边粘贴地头。

2.4.3 转边

完成镶嵌的画幅，两侧长边回折边口，确保表面平直光滑。

2.4.4 裁贴夹口纸

转边完成后，按裱件宽度，两边各多留 2.5 厘米，裁切上下夹口纸。需要在天地头的绫绢背面安放包裹天杆、地杆的包裹物。

2.4.5 裁切包首、惊燕、搭杆、废肩和签条

包首、惊燕、搭杆、废肩和签条均为装裱所需的功能配件或装饰配件。

2.4.6 覆背

干覆背上糨，覆于裱件背面，起加固保护作用。

2.5 打蜡、砑画（砑光）

裱件背面打蜡、砑光的目的是使裱件背后光亮，画轴卷舒时画芯不易受覆背纸摩擦而损坏。打蜡后可以保护裱件，阻止水分进入，可防止裱件变形发霉。砑光能改变内部糨糊板结硬挺的状态，使整体瓷实柔软。

将完成覆背的裱件取下，进行打蜡、砑光工序。起画时尽量保存裱件两旁废边纸，以便打蜡、砑光时保护裱件。

打蜡：首先在工作台上铺好一张干净的垫纸，将裱件放在垫纸上，检查一下裱件正反面是否有颗粒物，如有则清掉，以防污物划伤裱件。然后将裱件背面朝上，拿

川蜡在纸面上走一遍打蜡（一遍即可），包首部位不要打到蜡。

砑光：手握砑石按由右至左顺序砑光，先在包首垫纸将包首砑磨半实，然后两手拿砑石，前推里拉，均匀用力，慢慢移进，砑石推拉一定要过裱边，不能漏砑。砑完一遍后将裱件掉个头，再砑磨一遍，这样可以使裱件受力均匀，背纸光滑一致。砑好后应再把转边与镶口部位砑磨一下，使之压薄严实。

2.6 剔边

砑光后，须将裱件两边覆背纸余边剔掉。将裱件正面朝下，用手将多余的两边折起，将纸边折至转边的绫绢露出约1毫米处，然后用马蹄刀剔边。剔边时左手轻按边料，右手拿刀，掌握好马蹄刀的行进角度，平顺推裁，注意要做到干净利落，同时剪去废肩。然后再用砑石砑磨一下边口。

2.7 配杆

配杆就是选择圆直木料加工制作成天杆、地杆，配在裱件上。

2.7.1 选材

制作天地杆选用的原材料在一般书画用品材料店里能买到。材质重量适中，多为杉木，这种木材密度较大，不易变形，悬挂起来较为平整。买来的天地杆原材料一般为1.3米长。天杆为半圆形，地杆通身圆净。

2.7.2 制作天杆

根据裱件宽度用锯子截取圆木，再把横截面用锉刀锉平。将两块2.5厘米×2.5厘米小方块花绫对折剪成带圆角的封头包裹天杆两头。

装铜鼻钮。拿一张与画幅同样宽的宣纸条，折叠三次后剪一个小三角，打开宣纸条与天杆对齐，根据剪口确定安装铜鼻钮的位置，再用锥钻在天杆上打洞，将铜鼻钮穿入钉装。鼻钮一般为四个。

2.7.3 制作地杆

地杆与天杆的形状不同，因安装轴头，所以地杆要比裱件宽一些，一般两头都多出1.5厘米（根据轴头大小而定）。其方法是在地杆两头划出画幅宽度的印痕，在划痕处包上纸，在纸边缘锯一条槽，但不要锯断，槽的深浅都凭长期实践经验掌握。再用斧刀劈成"井"字形的榫。榫削成外细内粗，榫头也要锉光滑。榫头稍比轴头内腔大一些，目的是依靠木材张力稳固轴头，边削边调整大小。地杆榫头削好后，

裁剪两块 4.5 厘米 ×4.5 厘米花绫四折后剪成扇形封头，把地杆两头截面包裹起来，安上轴头，用木榔头轻轻敲紧。

2.8 上杆

2.8.1 上天杆

天杆的上杆方法是在上夹口边缘涂上糨糊，把天杆包裹其中并露出铜圈。上夹口上翻，至糨口处按实，上天杆完成。

2.8.2 上地杆

上地杆与天杆不同，画芯背朝上，先将夹口纸中缝折平直，在覆背夹口纸边缘涂上糨糊，接着使地杆直边对齐夹口边，上下推动地杆，看地杆截面是否与裱件边缘呈一直线。调整确定后用上糨糊的夹口纸包住地杆，在正面夹口纸涂糨转边，再在夹口纸中缝和边口上糨，握住地杆将画轴翻转，按实中缝并将正面夹口纸包住地杆粘贴压实，上地杆完成。

2.9 系绳、封头

先前在天杆上装铜鼻钮就是为了穿系绳，使裱件便于悬挂。用宽约 0.6 厘米、长 3—4 厘米的浅色绢条将绳固定。其方法是在绢条上涂上糨糊，包裹在系绳上。最后系上丝带，整个装裱工序完成。

2.9.1 穿绳

用镊子将系绳直线穿过铜鼻钮，并在两头头部打结。可用锥子帮忙穿绳。

2.9.2 包绢条

在系绳尾部用绢条封箍。

2.9.3 系丝带

将丝带系于天杆系绳中间。

2.10 完成

3. 手卷

手卷多为画家倾情精心之作，加之题跋所赋予的诸多珍贵的历史与人文信息，令人思接千载，神游万里，雅趣无穷。一卷展开，尺幅乾坤，诗书画印，交相辉映，或览，或鉴，或品，一般不轻易示人，故为古代文人雅士所珍视。

手卷也称长卷，是传统且古老的装裱款式。有两个特点，一是幅面特长，二是结构比较复杂。手卷装裱不只局限于一幅书画作品，可由几幅书画组成，也可将几幅横式册页名迹改装为手卷，或将几件名人信札合装为手卷。在所有的装裱款式中，手卷装裱难度较大。苏裱

的手卷装裱有大镶小镶、正镶反镶，包括撞边、转边、沿边三种。

3.1 手卷装裱

此次选用字幅画芯两张，均为横式，高度均为31厘米，加配色宣引首和白宣纸拖尾，装帧为撞边款式手卷。引首、画芯和拖尾三部分与天头一起以隔水相连接。自右向左分别为：天头、副隔水、隔水、引首、隔水、画芯、隔水、画芯、隔水、拖尾。手卷一般裱到七八米长，特长者要随之加长。以画芯高度确定手卷的高度（如画芯高度不一致，选择画芯、引首、题跋中最高的尺寸测量确定，再用相加绫圈的方法使其高度一致）。

3.2 画芯、引首托纸上挺板，选择天头、绢边等镶料，拖尾、覆背均托纸晾干

手卷的画芯、引首、拖尾、隔水、绢边等镶料托纸，托制方法不再赘述。此卷没有题跋，拖尾按所需长度选用四尺宣纸，托成两层夹宣。如有几篇题跋，要将题跋视同画芯连接或分段进行托制。手卷的镶料，以绫绢为佳。

天头选青色花绫，副隔水选浅橘色花绫，隔水选浅米色丝绢，撞边料选米色丝绢，用棉连纸托成晾干（如白绢或白色皮纸亦可按需染色）。

3.3 上淡胶矾水挣平备用

画芯、拖尾和镶料等均上淡胶矾水，之后上墙挣平。注意控制其透水以免伸展过度。

3.4 裁切画芯、引首和镶料

对上过淡胶矾水的画芯、引首、镶料等按尺寸进行裁切。

3.5 包首

手卷的包首选用宋锦，进行上糨和平直花纹。

3.6 各部分镶连

3.6.1 绘制基准线

在案上用白色彩笔画一条直线，作为手卷各部分拼接基准线。

3.6.2 镶助条

在画芯两侧边镶硬助条（两层宣纸托成后裁切的0.3厘米宽纸条，亦可用废边裁切），用以镶接隔水。

3.6.3 镶接

以平直线为基准，首先将画芯用隔水镶接，再一一镶连拖尾。最

后在画芯前将隔水、引首、隔水依次镶接。

3.6.4 裁切

镶好后裁去隔水上多余部分。

3.6.5 隔水边粘包卷纸

在起首隔水边粘连一张夹宣纸称包卷纸，削手卷时包在手卷外起固定和保护作用，长度约30厘米，高度与画卷高度一致。

3.7 砑平和齐边

3.7.1 砑磨

手卷画幅镶连完成，待糨口干后，其各镶口较厚凸起处须稍加砑实，以利于纸卷卷紧进行两头旋削齐边。裱台上垫纸，将卷心正面朝下放置，背面少许擦蜡，用砑石慢慢推一边，着重砑磨镶口部位，使其平实。

3.7.2 削手卷齐边

将手卷从拖尾一头卷起，慢慢卷紧，尾部包卷纸在外面封粘，留起口。卷起后若已基本平整，便可用削手卷的马蹄刀旋削。削手卷相当于一般裱件的齐边工序，就是力求手卷两边的平直与规整。其方法是：左手直握手卷立于案上，并不断转动，右手平持手卷刀慢慢旋削，使两端整齐如一，防止削偏。

3.7.3 手卷镶边

镶边有转边、包边和撞边等形式。转边与书画立轴转边雷同，简单但平齐度不够。包边即加镶1厘米宽的古铜色或深咖啡色纸条通天边，然后再回边（类似册页包边），整齐效果较好，而且简单易行。

这里介绍撞边的方法：

①调制稀薄糨糊（俗称"邋遢糨"）；

②卷面朝向裱台，用隔糊纸从一头开始上糨1米左右；

③取已裁切的宽1厘米绢条，镶于手卷背面的上下边际，镶缝均匀在0.2厘米；

④上一段糨，镶一段绢边，并以宝塔形卷起，以便镶边在外不粘连；

⑤绢边连接处将绢边两头重叠1厘米，直至完成；

⑥待糨口干后砑镶边糨口。将画芯面朝裱台如图摆放，下面垫纸，上面垫打蜡宣纸镶边少许打蜡，握砑石推磨两边镶口砑实；

⑦再次卷起，粘贴包卷纸，削手卷齐边；

⑧手卷正面朝上，绢边余露（即绢条的托纸一面）的三分之二部分用隔糊纸涂稀薄糨糊，将之折回到

手卷正面，并与手卷边际相撞，接缝处用剪刀以 45 度角剪开，拿去多余的边角，对折后错缝粘贴。边际达到既不相压又不露缝的程度，隔纸用手指抚牢，完成撞边。

3.7.4 连接副隔水、天头

裁去包卷纸，手卷引首隔水处粘贴副隔水和天头，并将其裁切转边。

3.7.5 折贴天头夹口

夹口尺寸以手卷米贴尺寸计算，其方法与立轴相同；卷好待覆背；裁制废肩、签条备用。

3.8 覆背

手卷的长度在 8 米左右，受裱台台面长度的限制，需要边覆背边卷起，保持手卷幅面的完整直至整幅完成覆背，之后再整体上挺板挣平。如果卷幅特别长，亦可将手卷截开分段进行，并同时上挺板，待下挺板后再行拼整硬接。

3.8.1 制作覆背纸

覆背纸长度依据手卷幅面的长度裁配，宽度在手卷高度基础上加留上挺板废边。根据手卷长度选用八张四尺棉连纸，调制糨水，托制成夹宣后晾干，再对开作为覆背纸。

覆背纸需要平直裁齐拼接边口，接缝上下废边放出 1 厘米做搭肩，对开的覆背纸放在一起叠整齐后裁切连接侧边；以第一张覆背纸两头打眼为基准做侧边取直，须内外相邻 1 厘米打两个针眼，先按外侧针眼裁齐侧边，再按内侧针眼裁切拼连侧边；两边废边处各放出 1 厘米做搭肩记号（镶覆时搭肩上下错开）。

3.8.2 裁剪宋锦包首并包边

包首尺寸根据手卷的高度裁剪，其宽度取 240 厘米（一般根据手卷的卷圈粗细而定，手卷越粗，包首的宽度应越大），两头包边。

3.8.3 覆托

准备仪器，手卷上挺板校准直线；卷棒外包塑料薄膜用于卷画卷；将手卷两头镶边湿润，使绢边伸平。

调制糨水，在另一裱台上将备好的覆背纸摊开，一张一张刷上糨水，然后吸去多余水分制成干覆背，配合画芯覆背。

利用裱台边上画好的一条长直线作为基准，画芯朝向裱台，从拖尾舒展开，芯卷对齐直线展开。

覆背纸上糨，然后将覆背纸糨面朝上覆于卷芯上，让卷芯伸展一下，然后翻转排刷，按直向左右刷，不能上下刷，以防卷芯宽窄不平。上好一张要将上下边口蹾一遍，然后拿卷棒置于边头塑料薄膜部分，垫于卷芯下慢慢卷起，手卷边一定要对齐卷。继续覆下一张，接连直到覆背完成。注意：展开芯卷一定要对齐直线；覆背纸拼接需依据搭肩记号一正一反进行拼接；覆背速度要快，以免覆背纸糨水干结影响上挺板。

3.8.4 上包首

取包边整饰好的宋锦包首润湿，上薄糨对齐天头夹口刷平排实（由于宋锦包首较覆背纸厚，可在接缝处粘贴一条宽 3 厘米的宣纸作为过桥），将覆背纸衔接刷上，把多余的覆背纸压马蹄刀慢慢撕去，啄实接缝。粘贴棕色签条，尺寸为卷高三分之二长、2 厘米宽。贴好

需垫纸压实待干。

3.8.5 上挺板挣平（助手协助）

画芯朝墙，在墙上拉一直线做好水平线标记，一人拿卷腹使绫边对准直线标记展开，一人用棕刷上下刷贴废边将手卷贴牢。

3.9 上杆

3.9.1 砑画和剔边

手卷经覆背下挺板后，要砑画和剔边，并剪去废肩，方法同立轴砑画。因手卷系展玩之品，其对卷舒的手感要求较高，所以手卷的砑光，要不厌其光，使之卷舒柔软自如而丝毫无损于画面。

3.9.2 安装铜襻

手卷天杆称米帖，较挂轴天杆更纤细。米帖不钉铜鼻钮，而是按八宝带宽度制作 U 形铜襻。铜襻安装于米帖中间部位，以备钉八宝带捆扎画卷。

3.9.3 安装米帖

将米帖安装于包首夹口中，方法同立轴上天杆。

3.9.4 安装地杆

地杆由拖尾纸卷成。将拖尾纸两边各裁去一长条，长 20 厘米左右，宽以轴片厚度为准，裁切后的拖尾卷起，将涂有粘胶的轴片嵌入，

再卷两三圈后在拖尾纸上涂糨糊推卷粘牢即可。轴片安装不宜突出卷外。

3.9.5 钉八宝带

装裱的手卷多以八宝带做扎带，一头固定 U 形铜攀，一头固定一玉签，带长以绕卷腹两周半捆绑。玉签别于带上收紧，别服帖后放置于台面，题签正面朝上，即装成。

册页装裱

固色

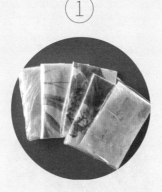

① 将画作折叠后，用塑料薄膜包裹。

② 置于蒸锅中蒸煮20分钟，利用高温将彩墨中的胶体凝固牢结。蒸毕取出即完成固色。

方裁画芯

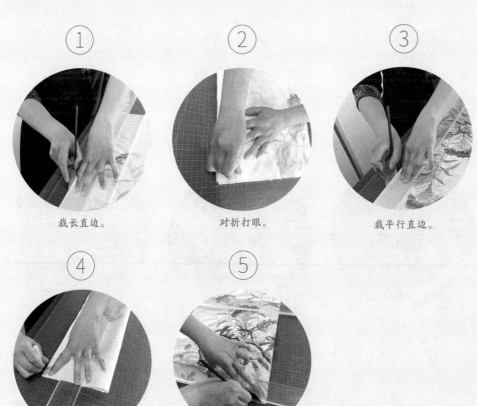

① 裁长直边。

② 对折打眼。

③ 裁平行直边。

④ 平行直边对齐，两头打眼。

⑤ 展开后裁两侧边，方裁完成。

托画芯

①

调制糨水。取原糨研碎，加水捣研，调制至糨水适用。托画芯所用糨糊的稀与稠要根据画芯质地决定，生宣纸稍稀一些，熟宣及绢稍稠。

②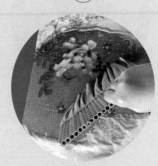

上糨。画芯正面朝下置于裱台。排笔蘸糨水上糨，此小幅画芯可直接从中间上糨向四周刷平。

③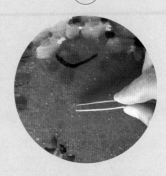

清理排笔毛。由于刷糨排笔极易掉毛，须侧光查看画芯背面有无遗留下来的排笔毛及其他杂物，用棕刷或针锥、镊子直接挑走杂物。

④

出软助条。用毛巾擦净画芯四周糨水，小排笔蘸糨水将裁好的助条纸沿四周刷上，镶缝 0.1 厘米左右。

⑤

上托纸。将配好的托纸覆于画芯上，用棕刷刷平托纸，再稍加用力上下左右排实。注意托纸以光面黏结画芯。再镶缝捶实，助条镶缝需用啄帚敲实。

⑥

沿糨。用排笔蘸少许糨水，以笔尖触碰边纸慢慢拖过，将糨水刷于四周，并在底边粘贴 1.5 厘米宽的纸条（称起口纸），用于画芯挣平下墙时，方便起子插入画芯与挺板之间起画。

起画上挺板

①

用针锥挑起近身画芯一角，防止托纸起台，画芯却粘贴在台面造成损坏。

②

右手拿棕刷垫于画芯角下提起，左手顺势夹起对角，平稳地将画芯起台。

③

画芯稳举至挺板上。调节正直，棕刷固定边口，刷实，注意画作上挺板时只能刷糨口，画芯中间要脱离挺板。

④

册页芯待干起下，起子从起口纸处插入，以45度角剔开下边和右侧边，揭下画芯。

⑤

裁切废边，预留0.3厘米助条边。

⑥

依次裁齐四边，平压备用。

托制嵌身纸和背底纸

①

将裁配的嵌身纸和背底纸均卷成纸卷，分别刷糨水托为二层夹宣，上挺板挣平备用。

②

调制稀糨水，刷糨水时，排笔采用"不""个""米""人"字形走刷，要求不漏刷糨水，干湿度适宜，平整不走样，无褶皱。

③

将另一张纸刷合粘上，刷纸时左手持卷，右手拿棕刷，双手配合展刷，棕刷上下刷纸向前移动。

④

两层纸刷合后用棕刷排刷，使其黏结更牢固平整。

⑤

嵌身纸四周拍糨，贴起口纸。

⑥

上挺板挣平。

制作嵌身纸

① 嵌身纸挣平后起下，均对折，按册页尺寸测量打眼，裁齐底边和两侧边。

② 在中间对折边的两端裁切一斜角做记号，以备覆背时对缝。

制作背底纸

背底纸尺寸比每开册页的嵌身纸余出废边2厘米裁配，以备镶覆后上挺板时做糊口之用。中间对折，两端切一斜角做记号。此外，由于背底纸需三层夹宣黏合，较坚厚，对折中缝会皱起不服帖，中层底背纸要裁成两单页，以便避开中缝0.1—0.15厘米粘贴刷合，使中缝稍薄，利于折叠。

裁挖嵌身纸

① ② ③

嵌身纸打开铺平，将方裁好的画芯置于嵌身纸上，并对齐左面侧边，压一直尺（不能太重，画芯可移动调整）。

测量嵌身纸右面余出部分，等分并打眼，确定画芯左右位置。

再测量画芯上边距离并调整，至画芯上下左右尺寸正确。

④ ⑤

画芯定位固定，然后在画芯的软助条上留出 0.15 厘米镶边，用针锥扎眼，相隔一段扎一眼，转角 3 毫米相连扎三眼。

取掉画芯，以针眼为准，裁挖嵌身纸，注意裁挖时直尺压于外界，避免裁坏。

镶芯

覆背底纸

第一层背底纸铺好，用排笔均匀地刷糨水使其平服（由于背底纸较厚，需调一盆稀糨水）。

将中间两张分页离中缝0.15厘米对准两头记号分别用排笔刷上，并上糨水平服。

再将最后一层背底纸对准记号刷合，均匀刷上糨水。

取镶好的册页芯与背底纸对齐中缝和记号，用手向下轻轻抚平册页芯下半页，再展开用棕刷刷平上半页。

上好的册页芯需铺夹宣纸排实并检查，没有差错后翻转排刷，在背面啄实镶缝，翻转画芯朝上再检查一遍，方可在四周废边拍糨。

提起反贴于挺板上，背面再少许洒水，以防走墙。待十日左右挣平方可起下。

研背

折缝

齐边

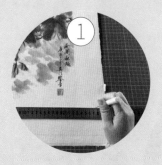

取一开册页打开，测得画芯下边中心点，分别向右、向左测得27.5厘米，用针锥打眼做基准。

将册页折合，针锥从打好的针眼处往下扎穿对层。

打开页面，以直尺量针眼成一直线裁切出左右侧边，以此作为齐边基准页。

随后每页以此法都先裁右侧一边，再将整套册页按前后顺序逐开排列好，加上扉页摞在一起，蹾齐折缝边和右侧边，以之前裁好左右边的一页为准，用马蹄刀齐裁整摞的左边。

以单页折叠边为基线，根据册页高度尺寸41厘米在侧边上下打眼画出裁口线，用马蹄刀将册页边口余边裁去即成。注意：每当边口蹾齐，要固定后再裁切，务必裁齐方正，分毫不差。若裁切出现毛刺的现象，可用细砂纸包在直尺外，稍加打磨。讲究的还可用颜色皮纸包边。

折连成册

将单页粘贴边口按顺序排开点糨。

制作册页封面

宋锦托纸挣平。裁1米宋锦，湿水，正面朝下平服于桌面，对齐花纹，均匀地刷上糨糊，然后上托纸，置于台面待干。

裁板修整。根据册页外尺寸放大0.3厘米，裁切两块3厘米厚的矩形胶板作为封面板。

用锉刀将四边锉平直，四个直角锉出坡形圆弧。

宋锦正面朝上，将两块封面板置于其上，纵向横向对齐花纹（两块封面板花纹一致）。

沿封面板四周打眼留记号。

翻转，根据针眼预留1.5厘米包转边，裁切两块宋锦。

⑦

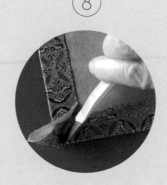
⑧

⑨

宋锦正面朝下，封面板放置于宋锦上，四周涂糨糊，对齐针眼包覆板边，调节花纹整齐。

封面板四角的接口裁成45度斜角，粘贴使宋锦平整服帖。

由于宋锦转边突出，可在内面加垫一层夹宣纸，粘贴待干，使内里保持平整。在扉页周边均匀涂厚糨，封面粘装于扉页上，注意上下左右与册页齐正，再粘装另一面，前后齐整。

⑩

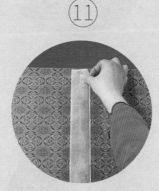
⑪

⑫

题签纸通常选用仿古色洒金宣纸或自染的仿古宣纸，裁切宽约3厘米的小条，其长度约占封面高度的2/3。题签纸要托一层白宣或较浅色宣，四周留出约0.2厘米宽的小边裁下（亦可将题签四角剪出花瓣形）。

涂糨糊粘贴，推蓬装册页题签纸偏上居中竖贴，上口留0.3厘米。

用平板和压铁压于案头，约一周时间。

经折装册页

蝴蝶装册页

推蓬装册页

立轴装裱

托花绫、托绢，备制镶料

托画芯

调制糨水，将糨糊均匀刷于托纸上。

用吸水纸吸水使托纸微干。

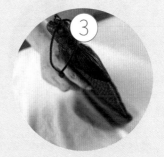

画芯背面朝上微润，将吸过水的托纸覆盖在画芯背面，用棕刷刷实，再拍糨上挺板挣平。

装池裁配

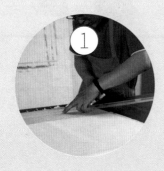

托好的米色花绫从挺板上起下，平铺于桌面，按所需尺寸方裁，准备挖镶。

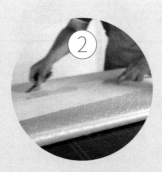

托好的淡青色花绫按四六分寸裁切成天头和地头。

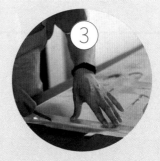

方裁画芯。以画芯边向外预留0.3厘米助条，用针锥打眼，沿针眼裁去废边。

裁配覆背纸。覆背纸用于覆盖在裱件背面，一可稳固画芯和绫绢的结合，二可使裱件整体加厚，强度提高。苏裱以干覆背为主。按照画芯镶覆后的尺寸裁配两层宣纸，该宣纸长宽应比整个裱件稍大一些，将纸口裁平齐。用两张单宣纸托合而成干覆背。

挖镶画芯

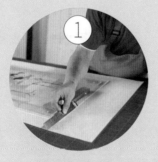

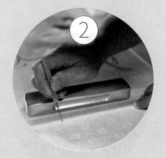

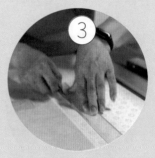

确定画芯位置。将方裁的花绫正面朝上置于裱台上，画芯正面朝上，用尺轻压定位，按上下六四分、左右相等的距离测量调整画芯位置并压铜条固定。

打眼，确定挖裁范围。用针锥在画芯四周助条上等分打眼，相隔约 3 厘米打一针眼。

挖裁。直尺压于镶料，沿着针眼裁切，裁至直角处需小心，不能裁过头。

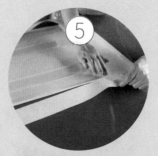

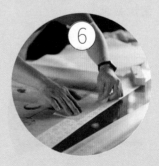

画芯四周抹糨。为保证抹糨准确度，可将挖裁下来的镶料置于画芯上，露出画芯助条糨缝，然后固定，隔糊纸对齐边缝，用手指涂糨。

镶粘画芯。将挖好的镶料与对应糨缝粘连，镶缝在 0.25 厘米左右。

用铺纸压实四周镶缝，挖镶完成。

镶天地头

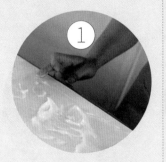

涂糨。在镶好画芯的镶料上边口抹糨，糨口宽 0.2—0.25 厘米。

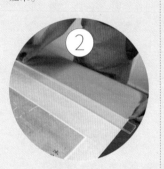

粘连。将天头边口正镶粘贴于画芯镶料上边口，压实。地头同样镶粘。

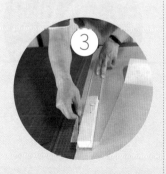

裁齐天地侧边。以镶料侧边为基准，天地头分别回折并对齐基准边，在天地头两边余出边口打眼做裁切记号，平展裁直。

转边

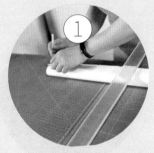

打眼。将镶好的裱件自然卷起，两边对齐置于裱台上，用直尺轻压固定。在两端边口缩进 0.25 厘米处，用针锥扎入并穿透纸卷壁。

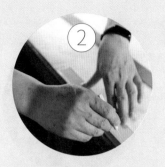

划痕折缝。将裱件展开，背面朝上，用尺依次对准最近的两针眼。将针锥来回划出印痕，不能划断也不能划出两道划痕，然后依据划痕折出边缘。

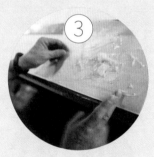

抹糨。兑水调稀糨糊，隔糊纸用手指抹于折边里口，要均匀不漏糨。

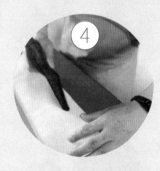

刷贴。用棕刷的尖部将折边向里刷，使折边拔倒粘住，用铺纸来回按压牢固。

裁贴夹口纸

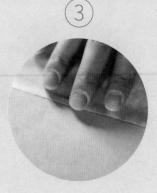

① 裁上、下夹口纸。选单宣纸，按裱件尺寸裁切，宽度都比裱件两边各多2.5厘米，上夹口长7—8厘米，下夹口为15—20厘米，粘贴边裁直。

② 裱件朝上，天头上端折边1.5厘米，地头下端折边7厘米。然后在折口边缘涂宽度为5厘米的糨口，均匀抹糨。

③ 上夹口纸，注意夹口纸边不能越过糨口。

裁切包首、惊燕、搭杆、废肩和签条

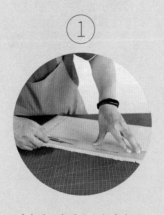

① 裁包首。包首为立轴卷起后包裹在外的覆背绢，起保护和装饰作用。选托制好的素绢按裱件宽度余出0.25厘米，用于转边。

② 裁惊燕。惊燕是固定在天头上起装饰作用的两条绫，用于两色裱、三色裱画轴和画芯较宽大的画轴上。用挖镶画芯的镶料裁切。古时是连接在天杆上随风飘动的飘带，拂虫驱燕。

③ 裁搭杆。搭杆为画幅与轴杆衔接的加固绫条，分上搭杆和下搭杆。上搭杆安装于天头夹口内，为暗搭杆，用于较大幅面的轴画。下搭杆安装于地杆夹口纸纸背外两侧，为明搭杆。

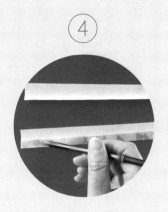

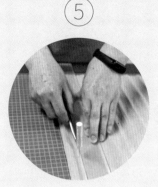

裁废肩。废肩贴于天头与包首相粘边侧，拍糨用于裱件上挺板。裁3厘米宽、长度略大于包首长的两条托绢，纸面中间用针锥画线，半边润水，将湿纸揭去即可。

裁签条。签条为一张仿旧染色宣纸，用于题写画名，贴于天杆旁侧包首上，长约为裱件宽度的一半减缩2厘米左右，宽约3厘米。

裁切完成。

覆背

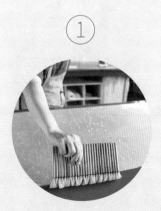

覆背纸上糨。调制糨水，不能太厚。将干覆背平铺于裱台，均匀上糨水，然后垫吸水纸吸水，放置一边待用。

上覆背。将裱件正面朝下，天头在右，喷水湿润使其舒展开来，再将覆背纸置于画芯上，对直刷平，用棕刷排刷覆背纸，留出包首部分。

上包首。包首纸面上糨，刷于天头处，上边与上夹口对齐。覆背纸边压于包首边上，接连刷牢。

④

贴废肩。把画芯翻转，包首两边翻起折边与裱件边口对齐，涂糨贴夹废肩。

⑤

在天头绫上粘贴惊燕。在惊燕条背面上糨，测量确定位置后粘贴（天头横向三等分计算，将惊燕贴于等分线内档）。

⑥

检查裱件正面整体情况，无误后翻转，再次均匀用力在裱件背面用棕刷排实，同时将所有镶口和转边处用棕刷捶打啄实，使接口粘连更加牢固。

⑦

粘贴下搭杆。下搭杆宣纸面抹糨糊，在下夹口两边的转边处各贴一条搭杆。

⑧

贴签条。签条上口离裱边2毫米，紧靠上夹口处粘贴。将上、下夹口两角折口点糨黏合，以防收缩起皱。

⑨

裱件四周拍糨上挺板挣平，如若修复珍贵的书画，可以反贴，即将画面朝向挺板粘贴，保护画芯。

砑光

剔边

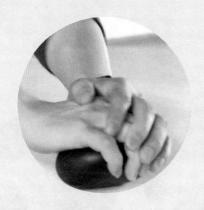

制作天杆

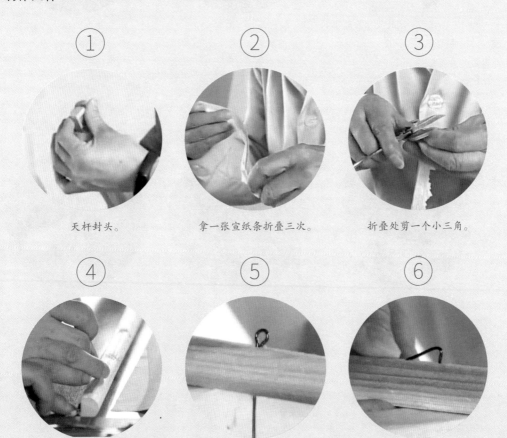

① 天杆封头。

② 拿一张宣纸条折叠三次。

③ 折叠处剪一个小三角。

④ 以小三角定位四个鼻钮位置。

⑤ 用锥钻打洞穿入鼻钮。

⑥ 钉装固定。

制作地杆

① 确定地杆要截取的长度，做出标记。

② 按标记绕一圈宣纸条。

③ 在宣纸条外侧边锯槽。

④ 用斧刀劈去多余木块，制成圆头榫。

⑤ 用花绫包封头。

⑥ 安装轴头。

上天杆

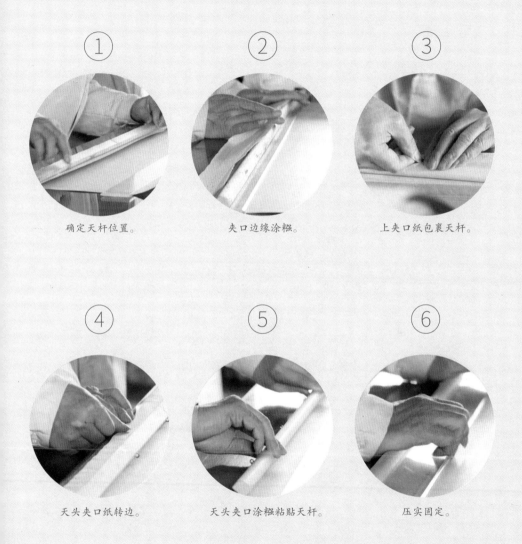

① 确定天杆位置。

② 夹口边缘涂糨。

③ 上夹口纸包裹天杆。

④ 天头夹口纸转边。

⑤ 天头夹口涂糨粘贴天杆。

⑥ 压实固定。

上地杆

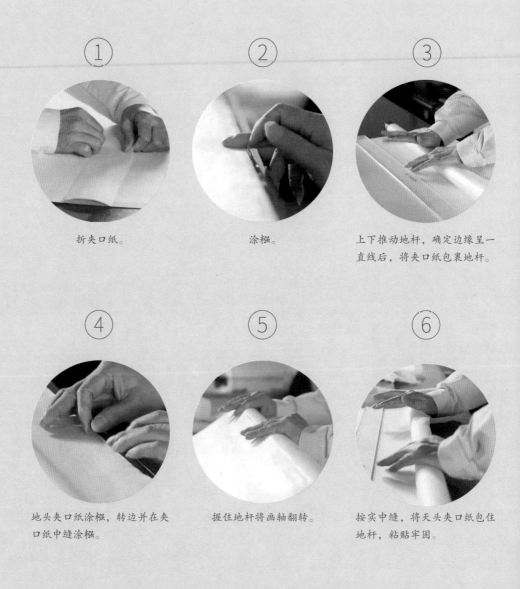

① 折夹口纸。

② 涂糨。

③ 上下推动地杆，确定边缘呈一直线后，将夹口纸包裹地杆。

④ 地头夹口纸涂糨，转边并在夹口纸中缝涂糨。

⑤ 握住地杆将画轴翻转。

⑥ 按实中缝，将天头夹口纸包住地杆，粘贴牢固。

穿绳

穿绳。

系绳结。

包绢条

包绢条。

封箍。

系丝带

完成

装裱完成的立轴

手卷装裱

托制镶料

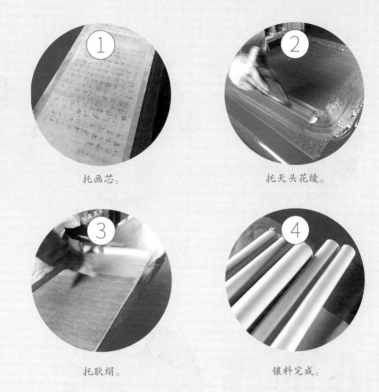

托画芯。

托天头花绫。

托耿绢。

镶料完成。

上淡胶矾水挣平备用

调制淡胶矾水。

画芯、引首、拖尾、镶料等均
上淡胶矾水。

上挺板挣平。

裁切画芯、引首和镶料

方裁画芯。按画芯尺寸裁去四周托纸废边。

裁天头。取青色花绫按计算尺寸裁切。

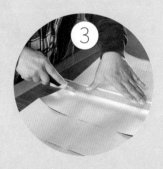

裁隔水。取浅橘色花绫裁切副隔水，米色丝绢裁切隔水。

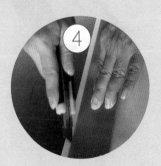

裁撞边绢条。根据手卷长度裁配宽1厘米的绢条备用。

裁拖尾纸。根据计算尺寸，方裁取直即可。

上包首

手卷的包首选用花纹适当的宋锦，长宽略放余量进行裁剪，反面均匀上糨。

正面朝上平贴，同时横竖向、斜向均用直尺校对花纹。

糨糊干后用马蹄刀启边口。

用两把裁尺夹住边口揭起，确保包首平整挺括，平压摆放备用。

绘制基准线

镶助条

镶接

裁切　　　　　隔水边粘包卷纸　　　　研磨

削手卷齐边

手卷卷起至紧实。　　　　外加一张"包卷纸"封贴固定。　　　　削手卷。

手卷镶边

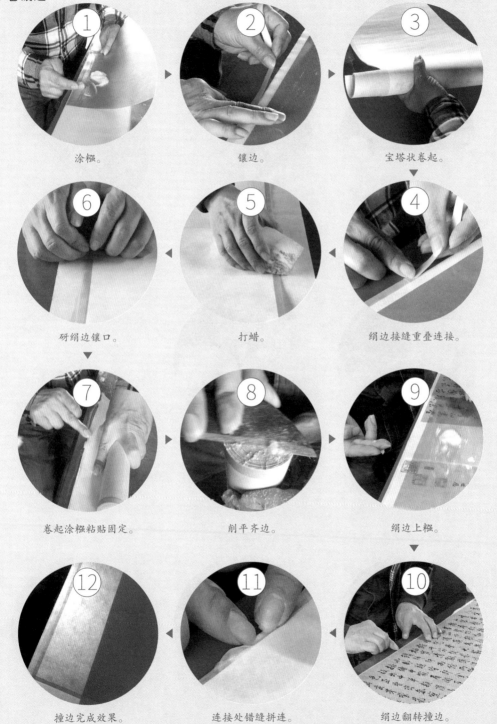

① 涂糨。

② 镶边。

③ 宝塔状卷起。

⑥ 砑绢边镶口。

⑤ 打蜡。

④ 绢边接缝重叠连接。

⑦ 卷起涂糨粘贴固定。

⑧ 削平齐边。

⑨ 绢边上糨。

⑫ 撞边完成效果。

⑪ 连接处错缝拼连。

⑩ 绢边翻转撞边。

连接副隔水、天头

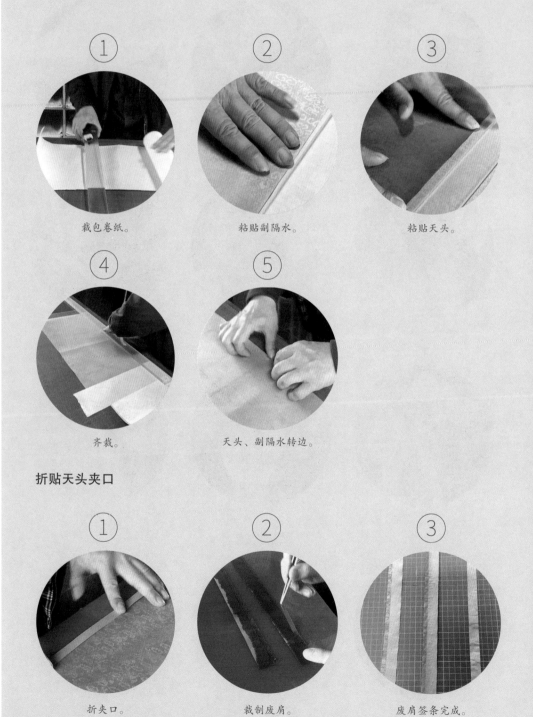

① 裁包卷纸。

② 粘贴副隔水。

③ 粘贴天头。

④ 齐裁。

⑤ 天头、副隔水转边。

折贴天头夹口

① 折夹口。

② 裁制废肩。

③ 废肩签条完成。

制作覆背纸

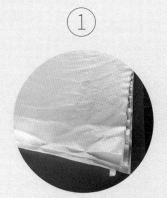

裁配手卷覆背纸。

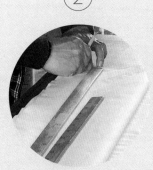

覆背纸叠齐整，折叠首张长边
对齐，在左边打眼做裁切记号。

右边打眼做裁切记号。

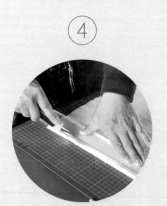

按第一个针眼裁齐侧边。

按第二针眼裁切拼连侧边。

裁切留出的废边搭肩。

裁剪宋锦包首并包边

①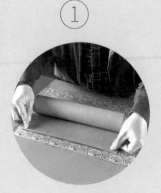

按照宋锦花纹裁切包首。

②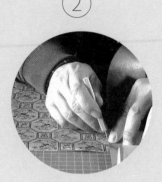

按手卷高度打眼。

③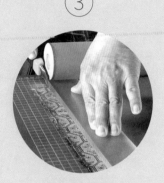

边口取直裁切。

④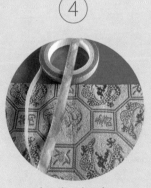

选用赭石皮纸条。

⑤

包皮纸条。

⑥

完成。

覆托

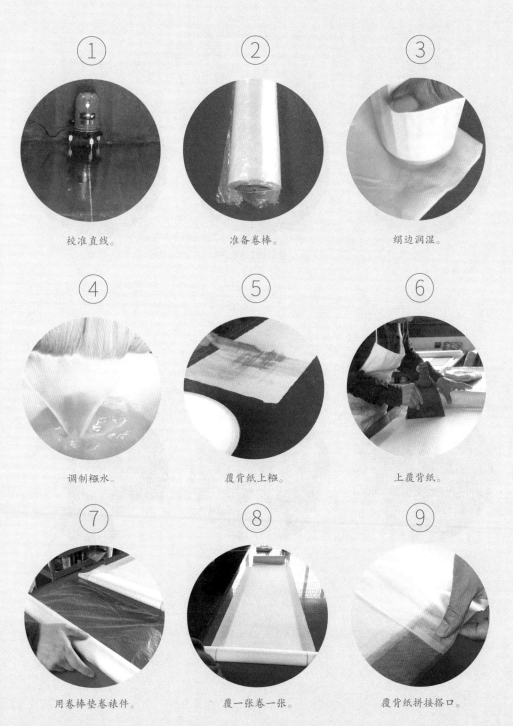

① 校准直线。

② 准备卷棒。

③ 绢边润湿。

④ 调制糨水。

⑤ 覆背纸上糨。

⑥ 上覆背纸。

⑦ 用卷棒垫卷裱件。

⑧ 覆一张卷一张。

⑨ 覆背纸拼接搭口。

上包首

① 包首稍湿润，在包首与覆背纸连接处抹糨。

② 在天头上包首处上糨。

③ 粘贴包首。

④ 贴废肩。

⑤ 贴签条。

⑥ 啄实接缝。

上挺板挣平（由助手协助）

①

手卷边对直光线。

②

刷贴挣平。

砑画和剔边

①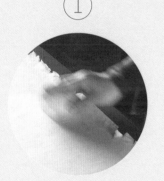

砑画。

②

剔边。

③

剪废肩。

安装铜襻

①

制作 U 形铜襻。

②

安装铜襻。

③

封头。

安装米帖

折夹口。

涂糨。

安装米帖。

安装地杆

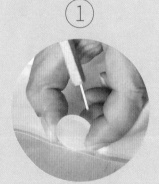

按轴片厚度确定裁切拖尾纸。

裁卷杆纸。

卷杆安装玉轴片。

钉八宝带

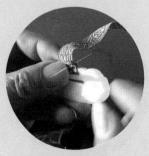

缝制玉别子八宝带。

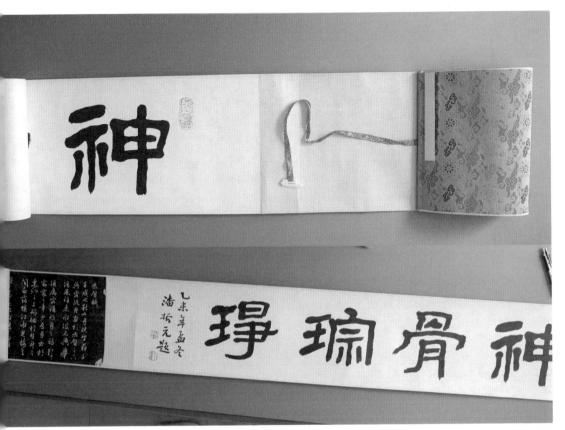

装裱完成的手卷

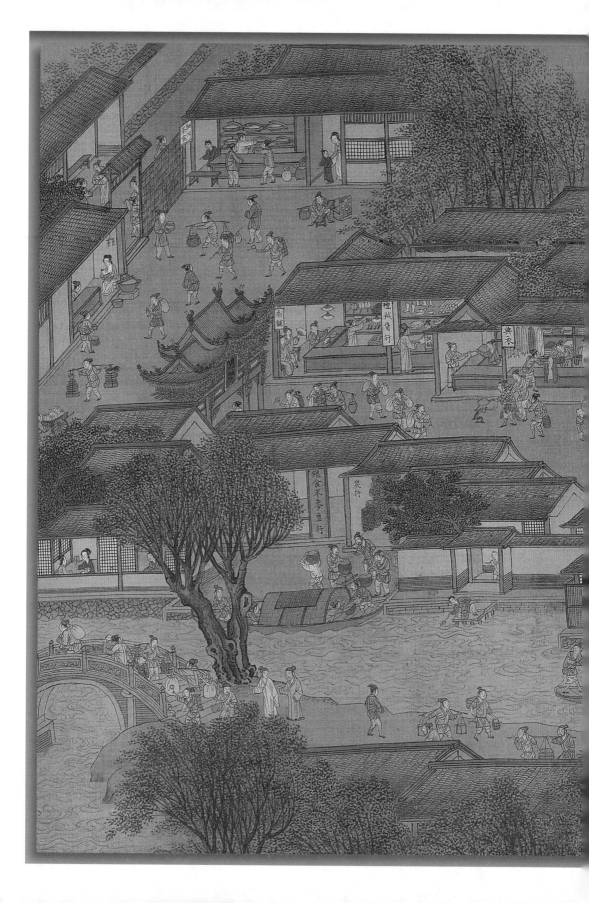

第四章 苏裱修复中的观颜识画

苏裱修复中的观颜识画

随着中央电视台纪录片《我在故宫修文物》的热播，更多人知晓了文物修复这项工作。书画类纸质文物修复属于其中一项重要范畴。人们称呼文物修复工作者为"文物医生"，称呼从事书画修复的装裱师为"画郎中"。

装裱技艺在我国已有一千五百多年的历史，它与书画艺术相互依存，共同发展。"三分画，七分裱"，经过装裱的书画，牢固、美观，便于收藏和布置观赏，重新装裱古旧画，也会延长它的寿命。

清人陆时化在《书画说铃》中指出："书画不遇名手装褫，虽破烂不堪，宁包好藏之匣中，不可压以他物。不可性急而付拙工；性急而付拙工，是灭其迹也。拙工谓之杀画刽子。"可见书画装裱修复的重要性和严肃性。

苏裱是书画装裱技艺在民间传承中最有代表性的技艺。一幅亟待修复的书画作品，修复前装裱师傅必须先检查诊断，全面分析评估，正如中医看病，必经望、闻、问、切，准确判断病源，然后开出处方，对症下药，药到病除。书画作品的诊断，我们归纳成诊形、辨色、会神和识款四个方面，查找分析问题，然后按照不同裱件的特性，综合研判，拿出修复方案并加以实施。

本章以立轴为例进行分析。一幅裱件上手，首先要在自然光下观察、检查、拍照，边诊断边记录，为后续修复收集原始数据，为今后研究考证留下第一手资料。

书画修复坚持最小干预、最大信息保留、安全性和可再处理原则，要求做到"修旧如旧"，在保证作品装帧形制完整的同时，必须注重作品原有风貌的无形价值，尽量保留或者参照原始装裱的装裱材料、装裱工艺和装裱风格。

因此，在诊断阶段，诊形、辨色、会神和识款，务必件件有交代，环环可追溯，做到眼中、心中、手中都有底数。

第一节　诊形

诊形，观察作品品相是否完整，外观装潢如何，宣纸、花绫、耿绢、宋锦等主要装裱材料的运用情况，检查各项组件、配件的保存状况和用料情况，采集和记录原始数据，保存基础信息。

1. 采集原始数据

一幅立轴，首先看看它的品式如何。常见的有一色裱、两色裱、三色裱、宣和装（宋式裱）、诗塘装等。测量和记录作品及各组件尺寸，分析数据与数据间的关联比例，分析和鉴赏原始裱件的几何之美。

根据不同款式，检查作品相应组件的受损残缺情况。

2. 主材分析

明代周嘉胄《装潢志》记载："良工须具补天之手，贯虱之睛，灵惠虚和，心细如发。充此任者，乃不负托。"通过检查初步了解画芯是绢本还是纸本（更详细的信息要揭开画芯方知）及纸绢气色，检查污损情况，辨明纸绢年代、丝路纹理质地，透视画芯厚薄，并掌握宣纸、花绫、耿绢和宋锦等主要材料的使用情况。

立轴组件检查记录明细表

组件名称	情况分析
天地杆	是否完整，使用材质，有没有虫蛀、开裂、破损
轴头	使用材质（红木、檀木、楠木、黄杨木、漆雕、玉质、瓷质、珐琅、铜鎏金、牛角、象牙等），是否缺损
天头地头	使用材质（花绫、宋锦），是否缺损
诗塘	是否有，使用材质，是否缺损
镶边	使用材质，是否缺损，转边还是套边
锦眉	是否有，使用材质，是否缺损
惊燕（绶带）	是否有，使用材质，是否缺损
助条	使用材质，是否缺损
包首	使用材质，是否缺损
签条	使用材质，是否缺损
搭杆	使用材质，是否缺损
系脚圈（挂圈）	使用材质，是否缺损
系绳（绦子带）	使用材质，是否缺损
扎带	使用材质，是否缺损
题跋	是否有

　　纸由植物纤维制成，用纸方面装裱与书画有所不同。书画从创作需要出发，是书法还是绘画，绘画是工笔还是写意，可以根据作者的个人喜好选择不同的纸张；而装裱都是选用生纸，苏裱更是选用品质较好的生宣纸。

　　检查分析裱件的纸张，掌握品种、厚薄、质地、纹理。不同的宣纸，特性与用途各不相同，由此逆向思维，分辨不同部位使用纸张的情况。棉料纸质地洁白，厚薄均匀，有纵横帘子文印，通常用在托画芯、托绫、

修复人员观看画作残损情况

托绢、配覆背等处。棉连纸质地更为细密，是宣纸中较薄的一种，通常托厚纸画芯，做手卷覆背等用。净皮纸主要原料为檀树皮，特点是纤维长，结实耐磨，通常用作托画芯、托手卷的引首、尾纸、册页嵌身等。连史纸质地较薄、光滑，缺点是拉力小、发脆，一般用在覆背的外面一层，易于砑光，可起减少摩擦、保护画芯的作用。工笔画多用熟宣，其品类较多，较厚的熟宣，其质地较硬，容易折裂；重矾的熟宣，其质地脆弱，容易破碎，修复装裱一定要小心。夹宣是在抄制的烘干过程中，以两层或三层单宣纸经烘干而成，所以受湿后很容易空起。粉笺、蜡笺做对联居多，开裂掉色也是常见，各式纸品的书法、画作都可能遇到。其他还有罗纹纸、高丽纸、金笺、冷金笺等。

无论使用哪一种纸托画芯、托绫绢，配纸的选择都要考虑与绫绢的厚薄搭配，兼顾纸张的正反和方向。修复书画通常采用棉料纸或棉连纸，画芯厚托薄纸，画芯薄托厚纸，厚薄平衡，使托好的画芯厚度与托好的绫绢厚度相应，否则，会造成隐患：一是导致装裱的书画不平整；二是

纸张辨识

装裱完后，画轴一经卷起，厚薄不一的部位容易折断。这些技艺毛糙、选材配料不当带来的后果，应尽可能避免。立轴覆背一般选配一层棉连纸一层连史纸，而且外层是连史纸，光滑护画。也有大幅镜片覆背采用夹宣纸的，因为夹宣生产中历经二次抄糨，两层之间纯靠水黏性衔接，稳定性不好，容易产生空壳现象，古旧字画修复不建议使用夹宣，现在市场上好的夹宣也不多见。如果画芯面积较大，可以在覆背中加一层耿绢或高丽纸，以增强覆背的强度和稳定性。

　　不同时代，不同产地，由于造纸原料和工艺流程的差异，体现在古纸实物上的特征也不相同，了解古纸的特性有利于装裱修复时准确把握配料。

　　检查分析裱件的绫绢，绢是平纹，绫有花纹，观察花纹图案，触摸质地手感。绫绢均为丝织物，在书画上的运用要比纸早得多。我国上古已有丝织物，湖南长沙发现的战国帛画、缯书，就是画在丝织物上的。初唐之前，用的都是生绢，这在米芾《画史》中有记载。生绢用热水可

初定修复方法

制成半熟，后代加胶、矾制成熟绢。不同时代，由于工艺水平及经济发展水平不同，绢本制造方法、绢质粗细、画幅宽窄也有所不同。绢本最特殊的是北宋的宫绢，又称"并丝绢"，宋徽宗赵佶《听琴图》即用此绢。据史料记载，用花绫作画，北宋已有，到明代开始盛行，明初的沈周就有绫本绘画传世。清代末年，吴昌硕也爱用绫本作画，其所用绫较前代颜色白净，多为素绫。

检查分析裱件上宋锦的使用情况，主要是手卷包首、册页封面、立轴的锦眉以及立轴中平头地杆的轴封等处。观察颜色、图案，触摸质地手感。宋锦古色古香，图案优美，厚重典雅。

3. 配料方法

3.1 配料力求"三相近"

在颜色相近的前提下，补纸还力求厚薄、质地与帘纹"三相近"，即绢要与画芯的质地相同、色度深浅相近、帘纹横竖及粗细一致，"帘纹宁

研究装饰以及色彩搭配

宽勿窄，绢纹宁细勿粗，质地宁薄勿厚"。如果选不出合适的匹配材料，那就遵循宁浅勿深的原则，考虑用白色的纸、素绢或白色的花绫调色染制。同时必须依照裱件拆解前采集的原始数据，兼顾装裱工艺流程中必须预留的尺寸，如拼缝搭接预留、方裁切削损耗、转边宽度预留等。镶料的选材质地不同，其受湿后伸展的幅度和干后收缩的幅度也各不相同，这容易造成书画装裱件变形，因此还要合理规避因气候问题可能产生的伸缩现象。

3.2 设色讲究"随类赋彩"

　　"审其思，施其巧"，苏裱要求做到端庄含蓄，彰显装潢学的色彩美。镶料色调与画芯主体色调，既要有一定的对比，又要注意和谐协调。墨深的作品镶色相对也要深，墨淡的作品镶色也要淡。用在大幅字画要浓重，用在小幅色调要清淡。如果是重彩浓艳的画芯，宜选配米色、米黄色或白色绫绢陪衬；如果是水墨或墨色字画，色调用蓝灰、银灰、茶绿

裱画风格要与周边环境相协调

或湖色等偏深为宜；如果装裱件较长，一色绫单一影响美观，可用双色绫，或者绫与绢、绫与锦搭配，画芯圈档选用淡色、米色，天地头用深色，较为美观大气，而且富有层次感。总之选配镶料要注意色彩搭配，以突出画意为主旨，镶料色调不能艳于画芯的色调，力求和谐完美，不喧宾夺主。对于修复旧画，应遵照书画原有风格、品质、纹理图案，选配相应或接近的材料。

3.3 其他材料选配的细节

对于画芯残破严重、折痕较多的书画尤其是绢本书画，在选择地杆时要适当加粗，加大卷曲的弧度半径，减轻因用度导致的损坏。出轴配置轴套，平轴配置轴片，尊重原作，相应选配。明代文震亨《长物志·卷五》中记载："画卷须出轴，形制既小，不妨以宝玉为之，断不可用平轴。"明末周嘉胄《装潢志》"轴品"中记载："轴以玉虽伟观，然未大适，用犀为妙。"其还主张用象牙及紫檀、玉雕、竹雕、漆雕等创制各种款样。清周二学《赏延素心录》记载："轴头觅官、哥、定窑及青花白地宣瓷，与旧做紫白檀、象牙、乌犀、黄杨制极精朴者用之，凡轴头必方凿入枘，卷舒才不松脱，不可过壮，尤忌纤长。"惊燕用料与画芯四周圈档相同，不可太厚，厚则使画面不平。配包首，立轴的包首多用耿绢，手卷的包首多用宋锦，包首的颜色新旧要与绫绢的镶料颜色和整幅书画的装潢协调统一，宁可淡些，也不要过深，两色裱、三色裱包首颜色要与圈档统一。

3.4 风格与环境相协调

苏裱镶色、配料有时还要结合环境布置，灵活运用，与房屋净空高低、家装风格、冷暖色调、家具的摆放、空间距离相互匹配，彼此照应协调，发挥书画作品锦上添花、画龙点睛的作用，给人以浓郁、舒心、和谐的人文艺术感染力。

4. 决策修复方案

综合评判采集的信息，分析书画作品外形破损的程度，确定属于

基本完好、微损、中度受损、重度受损哪个阶段，结合掌握的主要材料的特性以及各自表现出的风格特点，研究确定修复方案，因画施策。修复通常运用保留原裱、旧裱还原和重新装裱三种方法。根据不同方案选择配置修复材料，尽量尊重历史，保持原貌。

4.1 保留原裱

如果原作品书画品相相对完好，原有组件大部分齐全，存在的病害基本稳定，属于可控制范围，那就缺什么补什么，采用保留原裱装帧形制的方式进行局部修复处理。

4.2 旧裱还原

如果画芯和原镶料保存状况一般，个别组件受损，原镶料基本完整而且与画芯连接较好，但是覆背受损严重，影响书画的使用且可能会导致新的损伤，此类作品应采用还旧方式处理。不揭画芯命纸，只揭换覆背，可酌情将原镶料与画芯做不拆分或拆分清洗。原裱绫绢、包首、诗塘、惊燕以及相关组件、配件拆裁时要妥善保存，供继续使用，还原书画的原装帧形制。

4.3 重新装裱

如果画芯可修复，原镶料和其他组件破损严重，价值较低，已不能对画芯起到良好的保护支撑作用，此类作品则应重新装裱，选择和配置与原裱件镶料色彩、花纹、质地相同或相似的材料，按照原有尺寸、比例和形制恢复裱件面貌，最大限度还原历史的真实性。

第二节　辨色

辨色，通过分辨书画作品的墨色和颜色，了解画芯画作的面貌，把握画家的用笔、取色喜好以及创作手法特点，分析和鉴赏书画作品的色彩之美，寻找和发现与颜色变化相关的损伤和缺陷，为修复还原画意打好基础。

《装潢志》记载："书画付装，先须审视气色。如色黯气沉，或烟蒸尘积，须浣淋令净。然浣淋伤水亦妨神彩，如稍明净，仍之为妙。"修复前，首先必须观察纸绢气色，摸清画芯墨气、色彩品性，把握其用水湿润后的变化性能，酌情采取相应方法处理。对于污损严重的书画古迹，可用水湿润揭裱、淋洗等。揭裱和淋洗等修复方法对作品都有

不同程度的伤害，所以如果是比较干净的作品，尽可能保持原样是对其最恰当的保护。宋人赵希鹄主张："画不脱落不宜装裱，一装裱则一损精神，此决然无疑者。"所以古旧书画修复要慎之又慎。

保护好书画本来面貌是书画修复的根本出发点，不能一味地追求装潢之美，而忽视书画本身的艺术美，采用不恰当的方法使得雪上加霜，那就适得其反。

1.发现颜色方面存在的病害

裱件的诊断要充分发现和认识存在的问题，一幅画它表现的是人物、山水还是花鸟，不同时代，不同画家的不同作品，运用的色彩和表现手法都不尽相同，不同的收藏环境、保管方式，裱件受损的情况也不一样。只有充分地发现问题，并加以分析研判，后续才能拿出好的措施来解决问题。存在问题并不可怕，可怕的是诊断这个环节没有发现问题。

辨色主要需要检查获取的信息

观察内容	画芯面貌情况分析
用墨	用墨质量，有没有积墨、宿墨
颜料	颜料质量，主要颜料色彩特点
印泥	印泥（朱砂、朱磦）颜色
晕墨	是否存在晕墨现象
晕色	是否存在晕色、掉色现象
铅泛（返铅）	是否存在铅粉氧化发黑现象
走油	是否存在石青、石绿出现黄渍现象

2.了解墨和颜料

中国书画发展有两千多年的历史，墨和颜料都有其发展历史。不同时期制作墨和颜料的用料、品种、特性具有其时代性，根据作品的画风、用色、用纸、用墨的特点可以帮助初步了解作品的创作时间，甚至可以

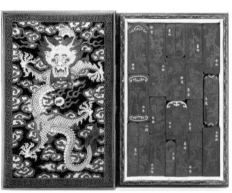

书画中使用的墨

对应相应的画派、作者。

　　书画本身是利用毛笔，巧妙驾驭水、墨和颜料，加以调和应用的艺术，是在宣纸上对思想意念中的美学认知进行的再表现和再塑造。书画装潢的美学原则是存真葆美，以烘托陪衬书画作品源于自然而又超越自然的气色墨韵。

2.1 相墨

　　中国书画以墨为主、以色为辅，这是其基本特点。笔墨二字几乎成了中国书画的代名词。墨是中国文房四宝之一，由烟炱加胶，凝结成块状，制成松烟墨、油烟墨、漆烟墨等。相传西周邢夷始造墨；南唐时期安徽歙县制墨有名，当时有"黄金易得，李墨难求"之说。唐代制墨，名工辈出，精益求精。徽墨经宋元有所发展，明朝开始用桐油、猪油烟制墨，原料质量提高，光色墨润。清代有曹素功、汪近圣、汪节庵、胡开文四大造墨名家，制墨业的发展，促进明清两代水墨画蓬勃。

　　徽墨的主要特点是："拈来轻，磨来清，嗅来馨，坚如玉，研无声，一点如漆，万载存真。"

　　唐代张彦远在论墨时说："草木敷荣，不待丹绿而采；云雪飘扬，不待铅粉而白。山不待空青而翠，风不待五色而卒。是故运墨而五色俱，谓之得意。意在五色，则物象乖矣。"

　　用墨，也称运墨。墨可以磨得浓稠似漆，也可淡如白水，运用深浅、浓淡、干湿来表现。墨分五色，是根据物象表现的需要，加水调配成浓淡程度不同的墨色。墨色调水得宜，表达丰富多彩，是墨法的基础。墨色分焦墨、浓墨、重墨、淡墨、清墨五大色阶，并在五种色阶之间（加水量多少）形成无数细微的渐变。最浓的叫焦墨，亦称"干墨""钱墨"，墨色乌亮有光。其次是浓墨、重墨，墨色苍郁浓重，沉实饱满。墨中继续加水，黑色减弱，逐渐由浓墨而成淡墨、清墨，亦称"微墨"，清墨色浅，用在纸上干后，衬上白纸方可看清。笔墨渗化渲晕法，主要有破墨、泼墨和积墨三种。破墨就是淡上加浓或浓上加淡，以破单一墨色。泼墨，笔醮墨饱，落笔利索，水汽淹润，是虽干犹湿的技法。积墨又称积染，就是淡墨一层一层积叠，逐步加深墨色，在杂乱中见笔意，笔意中有变化，那些"烘云托月""借地为雪"的意境以及山光水色、烟云雨夜等景色都是用积染的墨法来表现的。

　　书画创作经常以墨代色，或者色墨兼施，墨不碍色，色不碍墨，墨中有色，色中有墨，通过画家的形象思维"笔歌墨舞""妙笔生花"，色彩协调，画面产生既鲜艳又凝重的效果，表现出景物的层次、阴阳、寒暖、明晦，继而达到优美的意象。书画装裱也惯用以墨入色，注重调和，以求全色、接笔及染色之妙用。

　　书画和装裱用墨都是浓磨淡用，随用随以冷清水慢磨，"宿墨不鲜"。墨块依靠胶水黏合，胶水用得恰当，墨块磨出的墨汁气色纯净光洁。相墨诊断，一是观察其层次表现和墨法使用，二是检验墨色是否洇晕、掉色，可用棉签蘸水于浓墨处，随即用干净宣纸快速吸干，然后看白净宣纸上是否留有墨色，也可闻其气味以知墨性，北方墨常带有香味，南方墨带有草药味。

2.2 观颜察色

颜料大有学问,许多颜料也是中医里的药材。中国画又名"丹青","丹"为红色的"丹砂","青"为青色的"青膔",都是天然矿物颜料,也叫矿物色颜料,分别呈现最暖和最冷的色性。色彩应用于装裱艺术是一个重要问题,认识并研究色彩,可以得心应手地镶料配色、全色接笔。

不同的色彩对自然光反射到人眼视神经上所产生的感觉各不相同。色彩包括色调(色相)、饱和度(纯度)和明度三要素。色调指的是不同波长的色彩种类,波长最长的是红色,最短的是紫色。它由原色、间色和复色共同构成。红黄蓝为三原色,三原色相间的橙、绿、紫二次色为间色,介于原色红、黄、蓝与间色橙、绿、紫之间的红橙、黄橙、黄绿、蓝绿、蓝紫、红紫这六种中间色即三次色为复色。色彩倾向于红色就是暖色调,色彩倾向于青色就是冷色调。饱和度是色彩的艳丽程度,从无彩色到纯彩色用 0%—100% 表示,色彩饱和度 100% 即为纯色。明度是色彩所具有的亮暗程度。计算明度的基准是灰度测试卡,在 0—10 之间等间隔地排列,黑色为 0,白色为 10。

12 种色彩共同构成色相环

古代矿物色分类

分类	名称
矿物	石青、石绿、朱砂、雄黄、白云母等
土质	岱赭、黄土、白土、白垩、黄赭石、绿土等
动植物	胭脂、洋红、藤黄、蓝、番红花、苏方、茜、青岱、蓝花、草汁等
人造颜料	黄朱、赤朱、黑朱、铜绿、铅丹、铅白、墨黑、百草霜、通草灰、葡萄黑、油烟黑等

现代常见的国画颜料原色分类

分类	名称
矿物质	石青、石绿、赭石、朱砂
植物性	花青、藤黄、烟墨
动物性	胭脂、洋红、蛤粉
金属性	泥金、泥银、铅粉、锌钛白
化工合成	银朱、朱磦、煤黑

国画原色包括红、黄、蓝加白、黑五色，苏裱常用的颜料是朱磦、藤黄和石青。

传统的中国画颜料以天然矿物、植物、动物及真金、真银等主要材料制成，自然、清新、细腻、逼真，又有千年不褪色的品质，是现代化工颜料望尘莫及的。产于苏州的姜思序堂颜料最为有名，苏裱修复中大多采用传统颜料。

观颜察色就是检查裱件的颜色情况，分析画面的取色偏好，鉴别破损处主要使用什么颜色，分析其调色方法，观察色彩饱和度和明度，有没有颜色晕色、开裂、脱落等。

2.3 颜色的调配

颜料的调配方式比较丰富，两种原色相调形成间色，比例不同色泽不同，常用的有：藤黄加花青成绿色，朱磦加花青为紫色，朱磦加藤黄为橙色。颜色的调配方式来自画家和装裱师的经验，中国书画发展到今天，并没有像西方色彩学那样以精密的标准色票作为依据，也没有一套品质监管标准。同样品牌的同一种颜料，其彩度和明度，因出厂时间不同可能也未必完全一样。

国画颜料中除石青、石绿、朱砂、白粉和少数矿物颜料外，大都可以色墨混合，调和成更丰富的复色用于书画装裱色彩搭配和全色接笔，嫩绿、天蓝、淡蓝、米色、湖色等可用于绫绢染制配色，焦黄色、银色、淡墨色等用于全色接笔。加强墨色和颜色的调和，墨中有色，色中有墨，既有定数，更有变数，创造无极限。

许多颜料本身无黏性，制色、调色、配色、染色，需要调制胶矾防止颜色扩散，古代画家采用石青、石绿等矿物质颜料绘制青绿山水，经常采用"三矾九染"之法，以固定底下的颜色，不因再染而晕开，可见胶矾在绘画和修复装裱中具有同样的作用。

调配颜色是为染制绫绢和全色接笔，力求色韵吻合。苏裱传承至今，不同时代、不同地区的装裱习惯、师传方法各有千秋，颜色调配全凭个人经验，向无固定做法。

3. 处置方法

辨色这一环节是为修复还原服务，为全色接笔铺垫。针对存在问题，分析原因，研判修复中可能产生的不良后果。适时采取应对措施，有效解决或者阻止作品进一步受损。

一边记录问题，一边同步考虑相应的处置方法、需要准备的工具材料和操作的工艺流程。

3.1 染托纸

观察画芯的底色，考虑托补需要调染托纸的颜色。托纸颜色要比画芯颜色稍浅一点，一般将朱磦、藤黄、花青和墨调配成颜色水，加入适量的明胶溶液，具体方法第三章第一节苏裱选材配料的考究中已作详细介绍。托补好的画芯让人正面看不出差异，看到的只是书画本来的面貌。

龍頭鵒對五千文
都是恨滿松明
箏消隊轂兩泰
人漂與一律晉

龙头诗局部

书画中的铅泛、走油现象

3.2 晕墨、晕色

判断书画是否掉墨、掉色，是为了防止在装裱过程中出现墨迹画意的洇晕。一般石青、石绿、胭脂红等亮色容易洇晕，有时还会遇到积墨开裂、颜色堆积开裂的情况，如果处理不当，很有可能在修复中遇湿，出现晕墨和晕色现象，那就是修复事故。必须提前介入，调制胶水进行固色处理，增强画面颜料的稳定性和安全性。

3.3 铅泛、走油

铅泛现象多存在于人物画的人物面孔和花鸟画的花蕊部分。绘画时常常需要运用铅粉（又叫粉铅、铅白或铅华），使用合理不但使颜色漂亮，而且有立体感，但是作品如果保管不当，受到湿气的侵蚀或接触不净的空气，容易氧化变色发黑。这时需要采用双氧水（过氧化氢）进行还原处理，然后用清水冲洗干净。传统去铅泛的方法还有"火烧法"，此法待后续再谈。石青、石绿颜料时间长了也会出现黄渍，称为"走油"，也可以用双氧水处理。

第三节　会神

在中国书画中，气韵是指神气与韵味的总和。气韵生动，是书画艺术的最高境界，也是鉴赏中国书画的主要原则。石涛曰："作书作画，无论老手后学，先以气胜得之者，精神灿烂，出之纸上。"元代杨维桢指出："故论画之高下者，有传形，有传神。传神者，气韵生动是也。"

会神，顾名思义即领会书画作品的气色神韵，查找影响和破坏作品气色神韵的病害，分析原因，研究对策。除了颜色方面的病害会破坏作品的神采，还有因裱件历次装裱导致的缺陷，以及长期使用、收藏保管不善造成的损伤和病害。颜色方面的问题在上一节辨色中已经介绍，本节主要研究后两者。

古旧书画流传至今，受自然、人为影响，或积尘烟熏、虫蛀鼠咬，或气沉色黯、霉渍矢斑、残损碎折，或历经多次装裱、修补，画芯有所损耗，乃至遭受被揭层偷盗等有损艺术品德的行为。

1. 发现问题

检查裱件，一是直观地从裱件中寻找和发现问题，二是从可能存在的问题角度出发仔细检查裱件。常见的问题和病害有浮尘、虫渍，水渍、污渍，霉斑，糟朽、脆化，粘连，空壳，皱褶、错位，断裂，残缺，等等。

2. 处置方法

坚持最小干预原则，在修复重要书画文物时，全画揭裱尽可能不做或少做，以确保字画文物的文物价值和资料价值不受损失。

2.1 浮尘、虫渍

如果只是有浮尘、十霉、白花或小点小渍，那就不需要淋洗，可用软毛刷或鸡毛掸刷掸浮尘。如果遇到画面上有蝇粪、黑点虫渍，用马蹄刀刀尖轻轻地刮去即可。如有破洞，看是否有黑口，无论绢本还是纸本

浮尘、污渍

水渍

霉斑

糟朽、残缺

都必须用刀沿着洞口把黑口刮去，进行托补。有虫渍比较严重已经穿透画芯，轻刮不掉的，只能挖补，但应尽可能避免。

2.2 水渍、污渍

水渍、污渍一般可以用清水或温水冲洗，用拧干的毛巾卷成长条在上面轻轻推滚吸干水分，可以连续几次。冲洗破损严重或者画面存在糟朽、脆化的古旧书画时，要在画芯下铺垫一层塑料膜，画芯向上平铺，在上面再垫一层宣纸，用热水在宣纸上冲洗，用水不宜太大，洗的次数也不宜过多，以防将画芯洗破或者使原来破损的部分发生移位乃至受损更大。如果黄黑程度较深，可以用白色毛巾覆盖，用热水轻缓地浇在毛巾上，待闷透后揭开白毛巾，拧干吸水。

2.3 霉斑

书画受潮发霉经常发生，通常黑色、绿色、红色的霉斑比较明显，还有一种白花霉斑，潮湿状态下方能明显，《赏延素心录》记载："先用前水洒渗，次渍灯草盘结，依迹轻吸。迹既浮动，即斜竖案，再用前水淋漓递灌，并尘垢尽出。按揭洗良法，能不损粉墨，不伤古泽。若红黑霉点及油污，譬之杂毒入心，不能去也。"

白霉和绿霉用毛笔蘸清水或酒精擦拭即可，黑霉和红霉相对难以去除。霉变受损较轻，可耐心水洗多次，受损重经水洗无效的可用0.3%—0.5%的高锰酸钾局部涂洗。方法是画芯润湿后用棉签或者小排刷蘸取调制好的高锰酸钾溶液点涂或涂刷在霉斑处，约十分钟，画面由紫红变成茶色，这时将草酸溶液涂刷在上面与其发生中和反应除掉高锰酸钾。宁可淡洗多次，切不可一次性用猛药。随即用清水冲洗干净，一次不行两次，凡用化学试剂必去清残液。有的霉斑严重，只能降低受损程度，将深色霉斑清洗处理变淡即可，切莫清洗过度，使得纸底苍白，画意变淡，得不偿失。宋代评论家周密在《齐东野语》中记载："应古画装褫，不许重（过分）洗，恐失人物精神、花木浓艳。"

2.4 糟朽、脆化

糟朽、脆化的书画机械强度较差，修复难度高。可在裱台上刷上塑料薄膜，将画芯喷水润湿抚平后四周围以宣纸条，画面上覆盖保护纸，用清水淋洗。古旧书画纸薄，一经糟朽、脆化，纸质更薄，画意字迹会变淡甚至缺失。用清水慢慢润泽渗溢，以宣纸条带出黄水污垢，画面稍许明净。若有变形移位，可用针锥、毛笔矫正，使碎片固定于适当位置。在处理糟朽、脆化的画芯残片时，不能有任何舍弃，否则会造成之后的拼复短缺不全，致使画意失真，无法完整修复。破碎严重的书画可在拼接整理后，先在背面托纸保护，再用水洗。

2.5 粘连

粘连一般不会发生，考古发掘的墓藏或者一些严重管理不善的书画作品可能出现，通常发生在立轴和手卷上。由于书画颜料字迹都带有胶质，加之受潮外渗的黏性液体浸湿，导致画面与画面或者画面与覆背间黏合。可将画作用水蒸气蒸

粉化

空壳

断裂

破损

润软化，亦可置于水槽中用温水浸润，令画作逐渐疏松，适时用竹起子逐圈揭展，如果残断厉害，可以用塑料薄膜承接铺平。

2.6 空壳（亦称重皮）

空壳是出现在画芯与托纸、托纸与覆背之间的不规则气泡，直接原因是原先装裱时刷糨漏刷或者不均，间接原因是在长期存放过程中受潮渗水，导致局部糨糊失黏。常用修复方法是"注糨法"，下衬干纸，注射器内灌稀糨水注入起泡处，用干宣纸覆盖排刷，使画芯和托纸黏合结实。如果是绢本纸托的书画作品，绢料与托纸空起，通常采用"滚糨法"，就是在画芯下衬干纸，在书画正面施刷一些稀糨水，糨水从绢纤维中渗入，使绢和纸按画意黏合，再上铺水油纸排刷，使画面平整伏贴，重放光彩。

2.7 皱褶、错位

皱褶问题有原发性也有继发性，原发性是装裱中托画芯或上覆背时排刷不当产生的，继发性就是在长期使用中卷曲不当产生的折痕。错位只属于原发性病症，往往出现在上一次装裱过程中，原画芯残片拼复不准，一经托裱，令错位固化保留下来。这两种问题通常需要揭裱。重新装裱时将画芯残片按画意拼复，然后以覆托方式上托纸排刷平整，待干后借助拷贝桌，根据画芯厚薄在画芯背面顺横向折缝处贴上用棉料纸或棉连纸裁成的2—3毫米宽的"折条"，垫纸压实予以加固；竖向一般不贴。

2.8 断裂

断裂与残缺是古旧书画修复中最常见的问题。通常需要揭裱修复，托裱画芯前用毛笔蘸水浸润断裂处两侧，让画芯吸水舒展，双手从断缝两侧以对称方式挤缝，因纸张纤维具有延展性，用力须得当，若不能有效延展，则应更大面积蘸水浸润，拼缝处用毛笔将画芯纤维自然搭接，切不可用力过度，否则拼缝臃肿形成黑缝，也可能将画芯纸纤维拉断造成新的伤害。

2.9 残缺

常见的有虫洞、裂缝或局部缺损，一般采用"碎补"或"镶补"的方法，有洞补洞，有缝补缝，弥补这些缺陷。有的缺损严重，或者小洞太多而且分散，可采用整托后再"隐补"的方式修复解决。直补选料必须与画芯匹配，丝路纹理与画芯保持一致，染色与画芯相近稍淡，托补用托纸也务必染色得当。修补过后再施以全色，从而保持画意完整。"碎补""镶补"和"隐补"这些方法各有利弊，需从书画文物实际情况出发，综合考虑后使用。

书画病害的处置关系书画的生死存亡，"没有金刚钻，不揽瓷器活"，一旦上手，须臾不可马虎，谨慎而为之。

装裱师傅受知识面、经历和阅历限制，不可能所有问题都考虑得面面俱到、十全十美，但是"预则立，不预则废"，看什么病抓什么药，充分尊重画作，仔细审视问题，客观分析施策，尽己所能，对所有可以认知的问题都有初步的判断和充分的准备，这样做出来的活才能无愧于心。

这一环节还需兼顾糨糊的应用，糨糊的质量直接影响书画装裱

的质量，装裱作品出现发霉、斑点、变黄、卷翘、易折、空壳、开口等问题，均与糨糊质量欠佳和使用不当有直接关系。第二章第三节治糊用糊的苏州特色已对此详细介绍，这里不再赘述。

第四节　识款

题款，是除书画作品主体内容以外，作者的题字、寄语、署名、钤印、年月、轩号等，以示作品的完整性。

通过识款，即辨识书画作品的题款内容，可了解书画的创作年代、画作用途、作者身份、相关人文和历代收藏沿袭等重要信息。查找题款方面存在或可能存在的问题，能为全面准确修复提供关键线索。这部分内容看上去与书画鉴赏有关，好像不是装裱师的分内事，但在装裱修复过程中，通过装裱师傅对裱件更深层次的接触和解剖，许多不为人知的重要信息得以重见天日。一位德艺双馨的装裱师有责任和使命把好这一关，以免掩人耳目，愚弄后世。

1. 题款的常识

题款，又称落款、款题、题画、题字。

中国书画是融诗文、书法、篆刻、绘画于一体的综合艺术，这是中国书画独特的艺术性质。

题款是书画作品不可缺少的组成部分。它包含"题"与"款"两部分：在画面上题写画题、诗文、画记等，叫作"题"；在画上记写年月、签名和钤印等，称为"款"。题款不仅能够调整重心，补救布局上的不足，对作品起到稳定平衡的作用，而且能使书画作品增色，起到锦上添花的作用。

题款分为单款和双款。单款亦称"下款"，是作者自题款。分短款和长款，十字以内称短款，简单签上年号、月令、姓名或者再加上一个"书"或"写"字，根据字数多少分别称作"一字款""二字款"，等等。古代书画题款很是讲究，年号一般用中国历干支（岁阳、岁阴）题款，至于季令、月令、时令、节令等异名甚多，代相沿用。长款的内容除年号、月令、

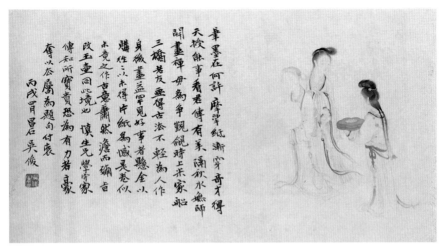

<div align="right">题款</div>

姓名外，前面加入许多文字，一求变化，二求作品均衡，三可补空位，四可表达作者情感。可以加作者斋轩号、作者地名，也可以加作者字号、官名，等等。

双款是单款之外再加上这幅作品之受者名号、称谓、职位、敬辞等文字。有的款文还记写籍贯、年龄以及作画场所、应酬语和谦辞等，内容与格式变化纷繁。

题款不仅要求诗文精美，也要求书法精妙，一般从题款能看出作者在文学和书法方面的文化素养，帮助鉴赏书画的艺术价值和历史价值。

2. 钤印的讲究

钤印是书画创作的最后一道环节，也是题款的重要组成部分，除了作为作者凭信之外，还是书画人文信息的补充，不但具有装饰和衬托的作用，有时更是神来之笔、画龙点睛。

印章是另一种灵活的书写，以刀代笔，于方寸金石上纵横驰骋，简

浙博藏吴昌硕印"若风之遇箫"

单巧妙地运用朱和白，展现出质朴典雅的味道，表达某种寓意或者彰显人物身份。

清代著名画家吴昌硕认为："书画至风雅，亦必以印为重。书画之精妙者，得佳印益生色。"艺术大师丰子恺曾赞赏印章艺术是"经营于方寸之内，而赏鉴乎毫发之细，审其疏密，辨其妍媸"。取舍之间实现了阴和阳的对立统一，单纯的白衬红、红映白，抒发一种朴实的情怀，蕴含着中国人独特的审美情趣和丰富的哲理。

石涛
"搜尽奇峰打草稿"

八大山人
"可得神仙"

吴昌硕
"听松"

历代文人墨客都对印章情有独钟，他们喜欢篆刻的同时也兼工诗书画，故有"诗书画印不分家"的说法。

书画印章中款式较多，通俗地讲，除了姓名章、收藏章，其他都是闲章。印章有三种专业分类方式：按钤印位置，分为起首印（引首章）、压角印和名号印等；按照印章作用，分为名号印（姓名章）、闲印（章）和收藏印（章）；按照印章制刻的方式，分为朱文印（阳刻）和白文印（阴刻）。通常因作者的身份、名望、年龄、习惯、偏好不同，书画印章往往不是一方，而是一个序列。比如名章，随着书画尺幅的不同，要加盖不同大小的姓名章；再如闲章，有的作者会根据自己年龄变化、画风不同加盖相应的闲章。许多书画名家的印章，也是收藏爱好者的争相追逐的藏品。

题款、钤印至关重要，字不可乱写，印不可乱盖。钤印方法是古今书画界人士约定俗成的，随着历史的发展沉淀形成了规范。欣赏书画印章，可以根据书画钤印六法加以鉴赏，即：起首印、名号印、压脚印、拦边印、补白印、收藏印。

书画钤印六法的应用

起首印：

盖在书法和绘画题款开头一二字的旁边，多见于书法作品，绘画作品可有可无，不宜方形，通常随石料的造型顺势刻成，有半通、长方形、椭圆葫芦形、圆形、半圆形、肖形。内容包括斋馆名、籍贯地名、年代、生年、格言警句、吉祥短语及其他闲文，如黄宾虹"癸未年八十"印等。

压脚印：

盖在画幅两下角（或左或右），也叫"押脚章""押脚印"。多为方形，也有其他形状。压角印通常大于名号印和起首印，内容涵盖诗文警句、格言，如"师造化""江山如此多娇"等。也有别号和斋、馆、楼、堂等名称，如文微明的"真赏斋"、石涛的"大涤草堂"、张大千的"大风堂"等，地名印、年龄印、肖形印也可作压脚来用。

名号印：

盖在题款后面或下面。大都是正方形，方形最好，正圆形亦可。内容为作者的姓名、字、号，两印之间要保留一方印间距。

拦边印：

盖在书画作品的左边或右边中间部位，也叫"腰章""边章"。拦边印面积要小于压脚印，内容常有词句、闲文、肖形，如齐白石的"骋望黄金吉室"。朱文、白文皆可，不可左右两边同用，可与压脚印配合使用，也可省去压角印，字号印、地名印、花押印也可用作边印。

补白印：

为了平衡画面、完善布局、填补空白而加盖的印章。通常较小，单字或生肖，有时也是闲章的综合运用。

收藏印：

皇帝鉴藏印一般盖在画幅的显要位置，著名收藏家盖在次要位置，普通收藏家盖在画幅外侧，有的甚至盖在裱绫衬上，以示实力或谦逊。一般为正方形，也有葫芦形、长方形等。历史上御藏用印有弘文之印、贞观、开元等，鉴藏名称有收藏、珍秘、审定、鉴赏、过目等。鉴藏用章，应视字画之大小而定，以不损字面与画面为要。

　　了解书画家的用印习惯对鉴定书画是大有益处的。如明末清初大画家石涛的印"搜尽奇峰打草稿"，可知他笔下的危峰怪景是有所来源的；"痴绝"则表明画家傻得可爱。八大山人有一印叫"可得神仙"，可见画完一幅画，钤下此印的境界是南面王不易也。齐白石是篆刻大师，画秋景时用"麓山红叶相思"，写春花时押上"故里山花此时开也"，极具怀念乡居的浪漫气息。傅抱石为毛泽东诗词作画，最喜欢用"不及万一""当惊世界殊"等；李可染画同样题材，则用"换了人间""为祖国山河立传"和"江山如此多娇"等。在一般的山水、人物题材的作品上，傅抱石用"纵迹大化""其命维新"，而李可染则用"废画三千""寄情""山水知音"等。而且傅抱石的款字小而有个性，印章的钤盖也极为讲究，真迹上从来不见只钤盖一方印的。

　　此外还有非画家本人在书画作品上作题记或题跋，盖公私收藏的钤印，我们通称为"收传印记"。这些有的是画家知悉的，而绝大部分是画家本人无法得见与同意的。如果钤印得法，那相得益彰；如若随意题款钤印，反而破坏原有画作的艺术美感。

　　印章在书画鉴定中起辅助作用，而非决定性因素，尤其随着造假技术手段的提高，现在印章不仅能翻刻，还能采用锌版或精刻机刻印，还有树脂质地的假印，绝对高仿，以假乱真。

　　题款的名号印是必不可少的，而且使用特别讲究，通常以一名一字为正，一姓一名亦可。款名，印字；款字，则用姓名章。款有姓，可用名章，款无姓，或不落款者，应用姓名章，以利辨识作者。古人用章，注重礼仪：凡卑幼致书尊长，当用名章；平辈间用字章；尊长给卑幼，用别号章即可。反之，则贻笑大方。姓名章一般分朱文、白文两种。一幅书法作品上盖两方姓名章时，最好一朱一白，上方是白文，下方是朱文，上面刻名字，下面刻字号，或者上面刻姓氏，下面刻名字。二方印最常见的是正方形，其次是正圆形，大小相宜。款尾用多章时，次序是先姓名章，后字、号章，在钤盖印章时不可靠得太近，印与款也应保留一定距离，上下呈垂直状。

　　这里特别提醒，钤盖两方姓名章有"上阴下阳"之说，也就是说上方是白文，下方是朱文。上阴下

阳已成定式，代代相传。书法名家也均以此为据，故一般人就没有必要反其道而行之了。

由此可见，书画作品上的印章不是随意钤盖的，要遵守一定的规则。闲章实则不"闲"，若钤印得当，既能起到笔墨的作用，又能起到笔墨所起不到的作用。反之，如若钤盖不当，非但不能锦上添花，还会弄巧成拙，不但破坏整幅作品的艺术效果，还贻笑后世。因此，怎样钤印，需要精心斟酌，认真对待。

本节归纳前人经验，梳理总结出钤印的八点讲究，即：大小比例要适中，数量宜少且逢单，钤印位置要恰当，朱白轻重要权衡，总体风格要一致，注重礼仪避忌讳，选材讲究名家刻，好印当然配好泥。

常见印泥有朱砂印泥和朱磦印泥。朱砂印泥色泽鲜红带紫，有人称之为朱砂红，是漂制朱砂时沉淀在乳钵最下层的一种朱砂制成的印泥。朱磦印泥略现红黄色，比较清雅，是漂制朱砂时取较上层的朱砂细末与艾绒油等调制而成的。朱砂或朱磦也有加银珠或加洋红及其他颜料的，故其还有"八宝""魁红""镜面"等品种，尤其以"八宝印泥"著称。

3. 装裱中的造假手法

书画造假手法五花八门，常见的有摹、临、仿、造、改、添、减、拆等，假货与赝品的出现和逐渐泛滥，古今书画收藏爱好者受骗上当的例子不胜枚举，就是著名鉴藏家也难免会出现"走眼"的情况。

摹、临、仿、造属于"无中生有"的艺术复制或再造，画芯完整，没有一点原书画成分，还有一种书画家本人默许的代笔书画，本节也纳入仿的范畴，只不过名款印记是真实的罢了。而改、添、减、拆属于"废物利用""起死回生"式的残片重组，针对的是部分原书画和古旧书画残片，依靠装裱师傅实现画芯的重组与修复托裱。本节从装裱修复的角度研究分析可能存在的造假手法，暂且分析改、添、减、拆。尽管许多装裱师傅具有识画、赏画、鉴别古画的能力，但这不是他们的主要职责。在书画修复过程中，当原有裱件被解剖的时候，装裱师傅作为第一接触人，最有机会发现这类造假。如果发现存在重组现象，那就有责任进行诊断，判断真伪，加以鉴定和考证。

常见的书画造假方法有以下几种：

3.1 "金蝉脱壳"

也叫"旧瓶装新酒""狸猫换太子"。利用原有装裱，揭去原画芯，将名人书画调包成品质较次、名头较低乃至造假的画芯。就立轴而言，绫绢镶裱、天地头、天地杆、标签、轴套，乃至镶裱上的题跋、钤印都是原装原配，是老货、真货，"壳"在，但画芯被调换了。

3.2 "移花接木"

也叫"转山头"。作伪者将同一作者的画意局部、题款、钤印嫁接到另一幅书画作品上，或者将同一幅作品裁割、减少元素，缩小尺寸，通过调整章法布局，重新装裱组合成一幅"新"的"旧"画，看似完整，却并非原画本来面目。这样做的前提是纸本画芯、材料相近，绢本则很难操作。该方法虽说其中有假，但未必是赝品。如 2003 年春嘉德拍卖的李可染大幅厅堂画《清漓胜境图》，就是现代画中少有的"转山头"情况。与现藏中国文物交流中心的沈周《飞来峰图轴》相同的是，这两件都是真迹，不同的是后者原画是沈周真迹，但题款与两方印章都是后人挖割原款添加的，原因可能是正品保存欠妥而导致画幅上端损烂；而前者是李可染自己对原来所画远山不满意，自行挖改的，因此，款、印也是与后补的画意一起添加上去的。可见"转山头"的情况也不是人们想的只是作伪那么简单，不能先入为主，一提到"转山头"就轻率地认为作品不真。

3.3 "张冠李戴"

也叫"改头换面"。作伪者将原书画作品的题款、钤印挖去，镶接上另一幅画作残留的题款、题跋和收藏印等，通常是镶接的题款、钤印有名，而原书画名气次之，乃至无名；当然也有用不同时代的作品残片混搭重组，以次充好，以新补旧，以后代作品冒充前人作品，通过修复装裱成为看似完整、相对独立的作品，这样无名改有名，小名家改成大名家，出现"真画假款""真款假画"。前提也是画芯是纸本且材料相近，书画风格也相近。宋代米芾《画史》中就有记载，隋唐画家李升的山水画被挖款

改名为唐代李思训的画作。

传统作伪还有"揭二层"的做法，实不多见，留在后文介绍。现在还有一种高仿真印刷品，用现代宣纸高仿真扫描喷印或木版水印再加墨、加色，作伪欺世冒充真迹。此类作品书画风格面貌、题款钤印看上去都没有问题，但线条板滞，色彩平淡不生动，过渡不自然，墨色浮在表面，没有沉着感，印章轮廓清楚但无印泥色泽。

在识款环节需要遵从装裱师傅的职业操守，尊重历史，尊重文物，擦亮眼睛仔细观察诊断，必要时借助工具，借鉴典籍，请教名师加以鉴别，并将结果向书画装裱修复的相关委托方说清楚。

4."解剖"中需注意的几种情况

将书画原裱件拆解、揭裱相当于医学中的解剖，许多病症只有解剖后才能确诊，许多问题也只有解剖后才能解决。

4.1 保留画芯镶口

在拆解原裱的边圈时，我们会遇到镶料未经助条直接扣压在画芯边圈上的情况，书法作品尤其常见。这种裱法，画意四周都被压了一个糊口的宽度，必须将这一部分释放出来，否则画幅就变小了。方法是用毛笔蘸水把压缝润湿闷透，然后把上面的边圈揭去，恢复原来的画幅。

4.2 妥善拆解骑缝章

在裱件画芯相接处或画芯与隔水、圈档相接处，如果遇到骑缝印章要特别注意。在拆解原裱的边圈时，用水润透轻轻地揭开接缝或压缝，不能使两接口损伤，务必保证按照原裱复原，既不破坏画芯也不破坏镶料，然后一块一块地揭托、镶覆。

4.3 镶补款侧画边

题款、钤印有碍方裁时，务必留全。如左下图中的画芯，印章和字款已经在画的边缘，这时画芯切不可草率方裁，必须通过揭裱、托补或镶嵌助条的方式来实现放宽加固，也叫"衬边"，后经全色补全画芯，以保证印章、字款协调而不局促。在传世字画的装裱修复中，要尽最大努力保留原作，尽可能不裁去原有画芯。正如《赏延素心录》记载："缀补破画，法备前人，无可增损，惟有经裱多次，上下边际

骑缝章

裁切过度

为恶手滥割，必须觅一色纸绢，接阔一分，才不逼画位。"

以上这些问题可能单独存在，也可能或多或少同步存在，操作中宜先干后湿，先易后难，有的问题可以在同一状态下一并考虑，注重程序统筹，提高工作效率。

根据以上诊断评估，综合判断该幅作品"病况"如何，属于基本完好、轻度损伤、中度损伤或是损伤严重，最终制定修复方案，选择"保留原裱""还旧处理"还是"重新装裱"，因画施策。实质性的操作程序详见第五章"苏裱修复中的苏工妙技"。

揭裱、去污后，画芯气色初始复原，再经托补，方可恢复基本容貌，"风华气韵，翩翩遒上"。一经镶裱，书画亦算完全"康复"，自然神清气爽、容光焕发，加之使用讲究、收藏得法，书画作品自然会延年益寿，为后人提供更多的欣赏机会。

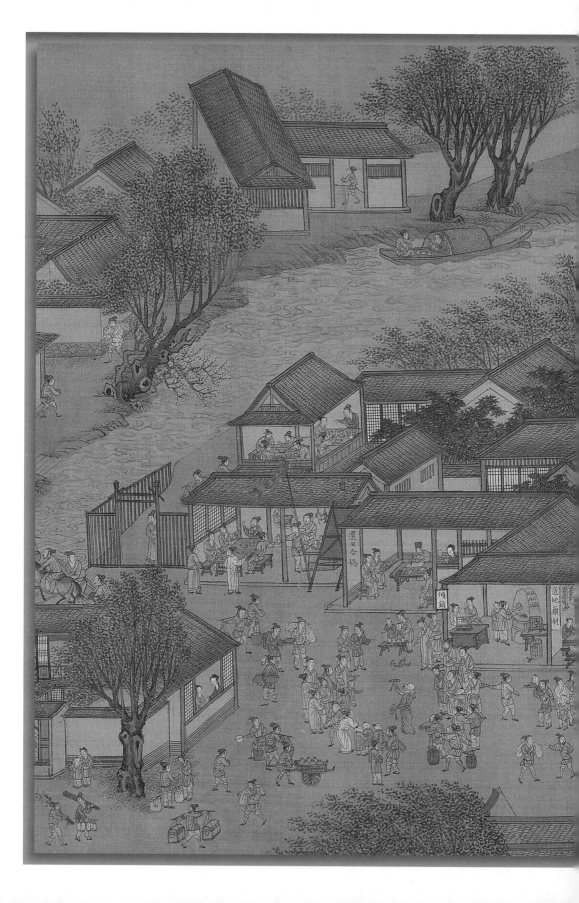

第五章　苏裱修复中的苏工妙技

苏裱修复中的苏工妙技

　　"三分书画，七分裱"，从画家手中诞生的画作，要经过一道非常重要的技术关，才能保护面目、流传后世，这就是与书画作品共生共存的装裱技艺。这门技艺的最高境界是掌握修复破损书画的独门秘籍，观颜识画，妙手回春。清李斗《扬州画舫录》记载："吴县叶御夫装潢店在董子祠旁。御夫得唐熟纸法，旧画绢地虽极损至千百片，一入叶手，遂为完物。"苏州装裱师叶御夫被载入《扬州画舫录》。清代陆时化也由衷地赞叹苏州苏裱名家："书画不遇名手装褫，虽破烂不堪，宁包好藏之匣中，不可压以他物。不可性急而付拙工；性急而付拙工，是灭其迹也。拙工谓之杀画刽子。今吴中张玉瑞之治破纸本，沈迎文之治破绢本，实超前绝后之技，为名贤之功臣。"

　　苏裱名家修复书画技艺高超，以最大限度延长书画寿命为宗旨。郑逸梅《艺林散叶》中云："苏派擅精裱纸本及绢本，虽数百年不损也，但漂洗灰暗之纸绢及修补割裂等技，远逊于扬派。扬派能一经装潢，洁白如新，奈不及百年，纸绢损裂矣。"其实，苏裱的出发点为保护书画，切忌漂洗，在修复材料选择和技法实施上态度严谨，兼顾古书画的历史流传面貌和艺术审美价值。古人说："古迹重裱，如病延医……医善则随手而起，医不善则随手而毙。"

每张字画都有其特点，存在的问题各不相同，苏裱师傅修复破碎书画前，对每一道工艺都会进行思考和设计，做到胸有成竹方能有条不紊，这是开展工作的指导，也是对文物负责的态度。如今纸质文物保护国家文物局重点科研基地南京博物院编写的《中国书画文物修复导则》针对博物馆文物修复有一系列规范标准，藏品修复前须进行文物现状调查与病害评估，填写信息采集、装裱工艺调查、材料分析、病害分析与评估等表格，制定修复实施方案等。此正是苏裱良工之"预为酌定"之意，如此方有补天之手、贯虱之睛的妙计施展。

第一节　纸本书画修复

书画修复，主要针对原裱不佳或由于收藏保管不善，发生空壳脱落、受潮发霉、糟朽断裂、虫蛀鼠咬的传世书画，以及博物馆收藏的破损书画、考古出土的败坏书画。

古旧字画以纸本居多，苏裱通过审画定法，用试水固色、淋洗去污、揭旧补缺、刮磨残口、托纸保护、全色接笔的画芯修复技法和不同品式的镶覆、砑光、上杆等裱装工序，使破败的书画恢复完整、牢固、美观，从而更宜展观欣赏。

1. 修复前的准备

修复前进行现状调查，做好信息采集。通过了解原件的破损程度，分析判断字芯纸张性质及附属信息，拍照记录，确定保护修复技术路线，备置修复材料和工具。

字幅慢慢展开，查看裱装形式，观其面貌，字芯纸薄、霉污严重，有破洞、裂纹、缺损，印章走油，墨色浓且有部分书写晕墨，修复时可能会有晕墨，对光观察，曾有修复痕迹，无隐蔽疑难问题。注意：如遇到已发脆破碎无法打开的画作，可水蒸或喷雾水使其软化展开；已成碎片的需拼合，类似拼图组合，使画面达到基本完整。摄影留存资料。

修复前须事先测试墨色是否掉色，如掉色要固色；清洗除霉和揭托纸时需要采取保护措施；补全字幅底部部分缺损；托纸无须染色，托纸方法采取复托。选择棉料纸若干，准备糨糊、骨胶、颜料、墨等修复材料。修复工具有排笔、棕刷、毛笔、针锥、镊子、马蹄刀、量尺、竹起子等专用工具。

2. 表面清理

对字芯表面初步去浮尘、去污物。

掸去字芯浮污：用鸡毛掸子或羊毛刷轻掸画面，去除浮于纸面的霉花和灰尘。（纸芯上如有虫屎、黑点等污物，用马蹄刀尖剔刮去黏结的杂垢。）此字幅无裱边，若遇到有天地裱边且具有特色的，能保留的须尽力保留，待清洗后揭下复用；破碎无用者裁切去除；覆背空起的可用"干揭法"，小心揭去。

3. 清洗

残损古画被烟熏尘染、昆虫霉菌危害，质地发黄染黑，需要清水漂洗去污。破碎严重的书画在拼接整理后可先在背面托纸保护，再用水洗。

3.1 固色

3.1.1 检测掉色情况

具体方法有一看、二抹、三试水。一看，墨色浓厚且开裂无光泽者、颜色灰暗并呈微小颗粒者，说明已脱胶，易掉，熟纸、半熟纸上的墨色颜料易晕化脱落。

二抹，用手指在墨色颜料处抹一下，看手指是否沾到墨彩。此字幅墨色浓，手指抚摩不掉墨，需用第三种方法试水测试。手指蘸水滴在浓墨彩处，用白色宣纸覆盖并手指抚压，然后看宣纸上有无沾到墨彩，结果有掉色现象。

3.1.2 施胶

文字墨色不稳定，泡化明胶，用毛笔施淡胶水，描写文字，晾干。

3.2 洗画芯

画面颜色稳固，针对不同污渍采用不同方法清洗：用清水冲洗可去除水渍，同时脱酸；污迹较重，可用温水冲洗；若遇霉斑、颜色返铅，需用特殊手法处理。

这里介绍在裱台上洗画的常用方法。在台面上刷一张纤维纸，画芯正面朝上摆放其上，整理画芯使其对齐纤维纸。

喷水微润，用毛笔或小排笔将破裂处拼接合缝，并平整字画。然后将另一张纤维纸平刷于画芯上。用多层宣纸条围于四周，亦可用毛巾围起。喷50℃温水清洗。

拿一条干净的白毛巾，将毛巾卷起，在字幅上滚动，吸取脏污的水，挤入水盆，反复清洗几次，待挤出的水干净了即可。

4. 揭旧

揭旧即揭去字幅背面原先破碎的背纸和命纸。若原命纸完好，能不揭就不揭，破碎的命纸则需要揭除，重新换上坚实牢固的保护纸。

将清洗完成的字幅连同上下纤维纸一同翻转。用羊毛刷刷平于桌面。将背面纤维纸拿去，即可揭字幅托纸。

一般字画要揭覆背纸和托纸，揭覆背纸前需喷水闷润，待原黏结糨糊水解，用手指或镊子慢慢地轻轻拉起揭除。但也有顽固黏结者，需要闷润使其化解，短至两小时，长则需要一至两天。注意：用水闷润时要时刻关注，以防时间过长闷热而生霉；揭覆背纸时切勿伤及命纸。有些残破糟朽的画芯，揭旧纸需较多时日，应注意保湿，以防画芯干裂错位。此幅无覆背纸，直接揭托纸。

揭除字幅原托纸是极为重要的技术步骤，需要足够的耐心和细心，掌握好纸张的干湿度，太干不易揭取，会造成揭荒现象；太湿画芯纸松散容易被带起，造成新的损坏。

揭纸时要能精准判断画纸、补纸、托纸。用手指或镊子小心翼翼地揭去托纸，有些旧时补纸视具体

情况决定去留，做到画芯均匀。这个过程需要脑、眼、手、心协调一致，静气凝神，按上下顺序小心翼翼地揭，绝对不能伤及画芯。如果碰到不能一片一片揭去的情况，就要用手指轻轻揉搓，揉搓成的细条，用手指粘离或用镊子夹走。残损破裂处揭纸时如果带起原画芯纸，应立即停止，用毛笔蘸水刷贴在原伤处，让损伤处按位复原。

遇到残破难揭的画作，揭托纸需要一定时日，对于未揭部位需保持纸张湿度，边揭还要边用湿润的纸张覆盖揭好的部位，保证画芯有一定的湿润度，不再干裂。如当天未能完成，需覆盖湿毛巾，然后加一层塑料薄膜。若天气炎热温度高，要避免闷闭生霉。揭托纸应尽快完成。

5. 托补

已揭好的画芯，如完整，可调制糨水，将配好的托纸平刷于画芯背面托画芯，起加固保护作用。如有大块残缺，可补纸后再托画芯，细小的破洞可托好画芯后隐补。

5.1 镶补

字幅下方缺失大片，在托纸前

补纸,用毛笔在缺损边缘涂上糨糊,将宣纸合对纹理补上粘好,然后将多余部分小心地用马蹄刀刮去,使接缝处厚度适宜。

5.2 上托纸

修复破损书画上托纸用复托方法,确保修补拼接不移位。

将托纸刷上糨水,吸水纸吸取多余水分,刷于画芯之上并用棕刷排实。

5.3 上助条

字幅四周上助条(助条约8厘米宽,长度按字芯周边长度裁,字芯四周上糨,贴助条),整体翻转,揭去字芯正面纤维纸,需特别小心,不能带走字芯碎片。然后上挺板挣平,待其干挺平整。

5.4 刮口子

用马蹄刀轻轻刮去残破口黑边,使破损边口与补纸形成衔接坡口过渡。使边口平整,整体厚薄一致。

5.5 隐补

隐补用于较小的破洞和边缘,在命纸后面透光可见洞眼。选与字芯纸张同质补纸,在破洞处涂糨糊,补纸对准帘纹粘贴,压实补好破洞,用马蹄刀刮去多余部分,衔接坡口在1毫米以内。

5.6 贴折条

字芯托纸后,由于画面横向开裂处会出现一条条凹痕(称折痕),需要贴折条加固。用料半纸裁切1.5—3毫米的直条,一一按凹痕走向骑缝粘贴,垫纸吸水压平。为保证贴补效果,可用马蹄刀压住纸条撕出细条粘贴,撕出的纸条为毛边,边缘过渡柔和。(现在一般将宣纸裁切成3毫米左右的直条用作贴条)通常字芯的折痕不会一下子全出现,可将字芯卷起放一放,松开还会出现,松卷几次,仔细查找,将折痕都贴实就完成了。

6. 全色接笔

字画经揭托修补完成,看上去已经完整。但修补的一个个破洞依然明显可见。全色就是通过笔墨用色填补缺色,使画面色调达到统一的效果。在全色前务使补纸的矾性适度,否则,矾轻则透色,矾重则滞笔。接笔应力求使补全的一笔一点、一墨一皴均与原画浑然一体。

6.1 上胶矾水

明胶、明矾与水混合后称为胶矾水，通常三者比例为 1：0.3：100 为宜，为纸张提供更多的氢键结合，提高纸张物理性能，固定画面色泽，在全色时不易渗水透色。视破洞情况调制浓淡适宜的胶矾水（淡一点为好），字芯下垫一张吸水纸，用毛刷在字芯反面均匀刷上胶矾水，不能漏刷，晾干试一下破洞处是否漏水，若漏水则再补刷一遍。

6.2 喷水挣平

喷水微湿字芯，四周上糨贴平在板面上，利用北面光全色。因为北面光较稳定，有利于辨别色彩。

6.3 配制颜色

选色以画芯本色与补纸相比较，缺什么色加什么色，调色宁浅勿深，一定要在废边上试色，不能一次加色过重，一般刚上的色看着合适，干后就显得浅了，可多补几次。全色要按顺序一方块一方块消灭，不能东一笔西一笔；还要远近、上下、左右多观察，掌握色界的过渡。切忌修改烘染原画未损坏处，破坏画面原貌。

6.4 接笔

画芯有缺笔的需接笔。审视画作气韵及用笔特点，然后轻勾轮廓，调兑墨色，进而全之。古旧字画接笔要求有根据，不能凭想象随意接笔，反成狗尾续貂。对于一些具有重要学术研究价值的经卷、书籍、契证等文物，残缺不必求其复原，只把残缺处的色调全补得与通幅基本一致即可。

6.5 平整后镶覆装帧

在苏裱老师傅看来，书画装裱修复基本继承了传统技艺，所用的工具、材料和操作的流程、步骤与过去相比都没有太大的变化。然而想要修复得天衣无缝，就绝不能做个只会按部就班的"熟练工"。古画的年代、破损程度各不相同，墨色、纸质也千差万别，犹如生了病的人，需要各开良方、对症下药。故而修复古书画，态度认真、善于总结、积累经验是最重要的，这样才能因"画"制宜、灵活应用。

第二节　绢本书画修复

　　《画学全史》谓："古本多用绢，宋人以后用纸，明人又继之以绫。"宋人绘画用绢分为两种，一种是社会上普通画家所用的质地稀薄的绢，一种是为满足宫廷书画需要而特别制作的"细密如纸"的院绢。明人书画所用材料除绢外，还盛行用绫。

　　在织物上书写、绘画早于纸质书画，有生绢、熟绢、板绫等材质。生绢用生丝织造，质地比较粗疏，经纬间并不十分精密，很难画得精细入微。生绢通过加糨、捶压等整理工序，可以变成密度较大、坚韧挺括、平整均匀的熟绢，洁白如银，质地平滑。绫以双丝或多丝为纬，反面为方格眼，正面则平滑如镜，为练熟的丝织成，性软，着墨时有部分渗化。

　　苏裱绢画必用宣纸托芯，不提倡整绢托裱。因为绢质绘画材料较纸张材料更易老化，年久酥脆，糟朽后黏结无法揭背，如果托裱未采用优质适宜的素绢会影响画芯的寿命。特别是修复古旧绢画，绵柔的纸张更能起到长久保护的作用。苏裱历代装裱修复绢本画的做法为抢救、保护珍贵绢画做出了贡献。

1. 修复前的准备

　　修复前先采集信息，调查现状。修复绢本书画必须了解原件画绢的品类和绢丝织造手法，不同时代的绢自然而然带有该时代丝织工艺的特点。例如绢画为丝线一经两纬细密编织、经施矾捶打加工的熟绢。绢画装裱形式为册页单片，尺幅较大，色泛黄，存在严重发霉、绢质脆化、断裂严重、若干缺失等损害情况。修复前要详细拍照记录。

　　针对绢画芯存在的问题，要先测试颜色是否掉色，如掉色要固色，通过试水判断未有墨色渗透。如绢画脆化断裂，严重起翘，一般决定用水油纸保护揭画芯托纸，另托宣纸制作成单页的推篷册页保藏。要注意，古代丝绢编织有网洞较稀疏者，通常托纸后再绘制，绘写时有墨色渗过丝绢透至托纸，此托纸苏裱界称之为命纸，遇到这种画作不要去揭命纸，如果揭去会让画面失色淡化，甚至消失无形。如出现脱糨空起，则用"滚

糊法"补糊,在绢画正面上薄糊水,让糊水通过经纬线孔洞渗透到命纸上,命纸下面多垫些宣纸吸水,有利于糊糊的渗透。

准备棉料纸若干,以及毛边纸、补绢、糊糊、桐油、骨胶、颜料、墨等修复材料。修复工具有排笔、棕刷、毛笔、针锥、镊子、马蹄刀、量尺、竹起子等专用工具。观察经纬线的粗细、宽窄和颜色,选择补绢并染色,来实施修补。

2. 备制修复用材

2.1 制作水油纸

整张毛边纸刷上桐油,需均匀满布,不能漏刷;刷好后放阴凉处晾干。

2.2 配托纸、补绢

托纸、补绢根据画芯颜色做旧色处理(目的是使颜色与画芯协调)。补绢要选择与画作绢料相同的丝绢。可调制颜色水,用白色绢料托纸后染制,工艺同染色纸。

3. 湿润清洗

3.1 喷水润画

将绢画置于裱台,正面朝上,慢慢边喷雾边展开平服于裱台上,注意喷水要微量,不能湿透绢画。用小排笔蘸纯净水轻刷霉污,然后喷水湿润清洗,可用白毛巾平铺吸出脏水,亦可将毛巾推卷后在画面滚动,挤出脏水,反复几次即可。

3.2 检查清洗效果

若发现仍有斑驳顽固霉斑未能洗净,须用水油纸保护,揭去厚实背纸后,定点局部处理。上水油纸前要拼合并撸直丝绢经纬线。

3.3 上水油纸

水油纸刷上薄薄的稠糊糊,使其均匀附糊。然后将水油纸刷于画面上,固定画芯不移动。

3.4 整体翻转

双手提起,整体翻转,使绢画正面朝下,平服于裱台。

3.5 揭背

层层揭去覆背纸。快揭至托纸时,先从边缘或画意空白处试探揭取,保留画芯托纸层。如托纸残留画意笔墨,则需保留,此为命纸。

3.6 局部清洗霉斑

将绢画放入不锈钢洗画盆中,

视霉污情况调配紫色高锰酸钾溶液（此类化学药剂的使用，宁淡勿浓），用棉签或毛笔涂抹于霉斑处，待其互相作用变成棕色后，用草酸做还原处理。化学药剂使用后务必用清水彻底冲洗干净，以免残留而蚀伤绢质。

4. 修复

4.1 吸干水分

清洗完成后，用毛巾将水吸干，从洗盆中取出平置于裱台。

4.2 揭托纸

绢本画芯较纸本画芯简单一些，用力要适度，以免伤及绢丝，也要小心揭取，做到揭必净。完成后需再次检查画面破损处裂缝等情况，进行绢丝合缝规直的整理。

4.3 补缀画面残缺破口

将画芯置于拷贝台上，利用透光原理发现画芯残缺破损处，按破损形状进行补全。

4.4 托命纸

将修补完成的画芯喷水润湿刷平于裱台上（水油纸在下，画芯在上），将染好的托纸刷上糨水，挑除托纸背面的排笔毛。用吸水纸衬置托纸下吸水后，将托纸刷平覆托在画芯背面，用棕刷排实。

4.5 揭水油纸

翻转画作，保持画作湿润度，在糨糊润化的状态下将水油纸一片一片揭下，注意撕揭力度，特别是破损处不能带起画芯绢丝。

4.6 撤糨

撤糨即去除画面上残留的糨糊。用手指轻轻抚搓画面，使糨糊黏结成条状去除；亦可粘于指腹拭去。撤糨时，要保持画作的湿润度，有序清除，除必净。

4.7 上挺板

画芯四周沿糨，上挺板挣平。

4.8 隐补、贴条、上胶矾水

画芯干后取下，进行隐补和贴折条。亦需视破洞情况调制胶矾水，在画芯背面上胶矾水晾干。方法与纸质书画的隐补、贴折条和上胶矾相同。

5. 全色接笔

画芯反面朝上，喷水微湿画芯，

将画芯刷平在裱台上，四周上糨，贴平在白板面上，待干后全色。全色需调制适配色，用小号狼毫笔在补绢上由浅淡至画色，由小洞至块面，慢慢进行修补。

接笔主要将马颈背上的墨色补上，与周边鬃毛协调，需根据要求实施，不可随意接笔。

6. 平整后镶覆装帧

第三节　折扇的修复

折扇在中国有着悠久的历史，以其精良的制作技艺和高妙的书画艺术深受人们的喜爱。折扇由于年代久远，长期被把玩使用，加之材质脆弱，破损毁坏极多，复原修复成为当今折扇保护的重要手段。苏州有"苏裱名家曹氏合扇技艺不外传，一根金条合一把扇子"的佳话，这说明了苏裱技艺水平的高超。学习扇面污垢清洗、破损修复、合扇组装的技术要领，对传承这项技艺、有效保护我国的传统文化遗产有重要意义。

1. 修复前的准备

修复前先采集信息，调查现状。主要分析破损原因和破损程度，拍照记录，确定保护修复技术路线，备置修复材料和工具。

示例：此扇是水磨竹骨，纸质扇面，正面绘青绿山水，背面题书法诗句。牛骨扇钉和扇骨完好，扇面存在磨损、断裂、多处破口、霉斑、污渍等问题，两处断裂曾被粘胶纸粘贴修补，竹制扇骨与扇面纸接触处酸化变质，为中度破损。

修复按拆分扇骨、揭扇面、去污除胶、全色合扇、上骨组装的技术路线实施，并根据扇子的材质、缺损情况配置扇面补纸、皮纸、棉料纸、丝绢若干及糨糊等修复材料。修复工具除常用的排笔、棕刷、毛笔、针锥、镊子、马蹄刀、量尺、竹起子外，还需准备通钎、压条、砂纸、水油纸、毛巾等专用工具材料。

由于扇面材质特殊，有几处破损较严重，画面颜料易褪色，修复要以缓解病害、有效保护为主要目标，合理选材，灵活运用技术手段，以达到最佳修复效果。

2. 扇面揭裱

2.1 扇骨与扇面拆分

破损的折扇在修复前须将纸质扇面与扇骨分离。

2.2 扇面揭分

将扇面的绘画页与书法页揭开，最常用的方法是"干揭法"。

2.3 清洗整理

扇页清洗只能针对污渍局部和小面积进行。由于扇页面纸为云母纸，山水青绿重彩绘制，为防止云母、颜料脱落，不能用温水清洗，更严禁用药水泡洗。

2.4 揭背纸

揭去扇面页的破裂衬纸，以便重新托制完好的纸张用于保护。

2.5 扇面补洞和托裱保护

贴补扇面破裂处，补全扇面破洞，然后用托纸加固保护。

3. 合扇

书法、绘画两页扇纸合而为一称作合扇，也是折扇修复最关键的技术。

3.1 裁切夹条

其作用是隔离糨糊，留出穿入小骨的位置，也能增强扇面的挺括度。选棉料纸或连史纸，根据小骨芯梢的宽窄度裁切成三五毫米宽的纸条若干，长度稍长于扇形侧边，数量按小骨数量增加四五条，以备贴错替补。

3.2 贴夹条

取下平整的扇页，按扇面形状裁去托纸废边。裱台上平刷一张水油纸或塑料薄膜。绘画扇页面放在裱画台一边，用湿毛巾覆盖，使其湿润伸展。取书法扇页面朝下平置于保护油纸上，均匀地刷上稍黏稠的糨糊，顶端一格留出贴大骨，可按原先的贴痕，按贴一条空一格的顺序粘贴，如无贴痕可循，需在刷糨糊前画出粘贴位置。注意夹条面上不能沾染糨糊，以避免合扇后条孔粘连而小骨无法穿入。

3.3 扇页黏合

绘画页与书法页两页齐整合对。

从中间折痕开始，向左向右分别格对格、折痕对折痕小心对准压实，不可操之过急，直到完全对上，垫保护纸刷平，排实，起台晾干用压板压平。

3.4 通条

制作折扇时，通条一般是扇面与扇骨组装合成的最后一道工序，但修复扇面时，在合成压平后就要进行通条。因为在平整的扇面上能操作得准确无误。

右手拿通扦沿夹条位置慢慢穿入顺通，左手按压在通条一侧，循通扦走向慢慢移动按压，通扦不能走偏也不能戳破画面。

3.5 修整沿边

裁齐扇面上下沿口，上沿口用绢条或色纸包边，确保其平直伏贴。

4. 组装折扇的操作

扇面修复、合扇完成后还不能马上组装折扇，需检查扇骨，如有毛刺用沙皮打磨，大骨内侧粘贴扇面的部位如有纸屑、粘胶等一定要清理干净，找一块纯棉布擦拭扇骨表面，作用是清洁扇骨以及再抛光。清点小骨数量是否有缺，若有折断开裂的，须根据材质、形制修配。扇钉是扇骨尾部之枢纽，掌握好扇钉松紧度，确保其开合的舒适度。

5. 修复检查

我们从品相、手感等方面来判断折扇修复效果。展开扇页，画面需洁净，检查破损是否修补完善，安装是否牢固。合拢折扇，检查大骨是否收拢并上沿内扣，扇页折口需平整对齐，上下沿口整齐划一；侧面看小骨排列是否整齐，尾部是否平齐，从侧面也可以看出整个扇子小骨和大骨配合的整体效果。手指捻动大骨将扇子展开，感受用力的大小，判断扇页的软硬度和干涩度，一展一合若吱嘎作响，则是扇页太硬或扇钉过紧，展开一定要顺滑。

苏裱技艺的一整套颇具特色的破损折扇传统手工修复技法，是我国丰富的艺术遗产、工艺遗产中极其宝贵的部分，亟待我们学习继承。

纸本书画修复

修复前的准备

画作存在霉污、走油、断裂、缺损等病害。

表面清理

轻刷霉污。

检测掉色情况

在书写墨迹上滴一滴水。

用白色宣纸覆上吸水。

宣纸吸水有黑色墨汁。

施胶

调制明胶水。

描写文字。

洗画芯

画芯下垫纸，整理画芯。

喷水湿润画芯。

清洗前画芯上垫纸保护。

喷水清洗。

取干净白毛巾，用毛巾滚动吸水。

挤出吸出的脏水。

揭旧

将字幅翻转，刷平于桌面上。

揭去保护纸。

揭托纸

揭去托纸。

用手指小心搓托纸。

镶补

补纸。

镶补边口涂糨糊。

刮去多余补纸。

上托纸

托纸上糨后吸水。

上助条

上挺板挣平。

刮补口

隐补

破缺处涂糨。

补宣纸。

刮去多余补纸。

贴折条

撕折条。

折条涂糨。

折条印。

贴折条。

上胶矾水

喷水上板挣平

配制颜色

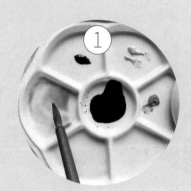

① 调色。

② 全色。

接笔

平整后镶覆装帧

绢本书画修复

制作水油纸

配托纸、补绢

喷水润画

喷水湿润。

毛巾吸水去污。

检查清洗效果

检查是否仍有顽固霉斑。

绢丝规直。

上水油纸

整体翻转

揭背

局部清洗霉斑

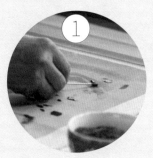

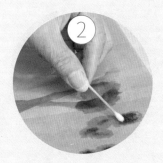

涂高锰酸钾溶液（此类化学药剂的使用，宁淡勿浓）。

以草酸还原。

冲洗药水。

吸干水分

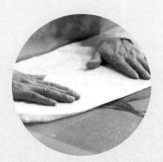

揭托纸

补缀画面残缺破口

在拷贝台上将破洞的边沿刮出破口。

将补绢置于缺损处，使其经纬线与画芯的经纬线对齐，按破洞大小形状用铅笔勾画出形状，略放 0.1 厘米。

沿轮廓线剪出缺损形状的补绢。

破口处涂上糨糊，将补绢粘贴在缺损处；垫纸用手压实。

待干后，刮薄黏结口搭连绢丝，使补口相合。

托命纸

揭水油纸

撤糨

上挺板

隐补，贴条，上胶矾水

全色接笔

平整后镶覆装帧

折扇的修复

扇骨与扇面拆分

1. 用排笔拂去扇面上浮尘、污垢等固态污渍。毛笔蘸清水湿润扇面与两边扇大骨连接处，等待粘胶软化，用针锥或通条轻挑起口，慢慢将纸面与竹骨分开揭下。如遇纸面胶黏难揭，则要水湿闷润半小时以上，或在连接边缝处用点水法，慢慢晕开，确保扇纸胶粘面完好。

2. 将大骨向下转开，扇面合拢，一手拿捏扇面纸，一手将扇小骨抽出，使扇面与扇骨分离。

扇面揭分

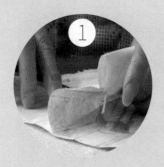 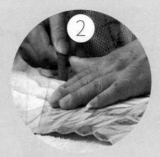

1. 在裱画台上，扇面上下用湿水拧干的毛巾闷一会儿，然后拿掉毛巾，将扇页绢边取下，在扇面边口揭一个豁口，慢慢撕揭。

2. 亦可左手轻按扇面，右手拿通钎从靠边扇骨通口插入，慢慢左右探索，使力分出开口，然后一点点揭开，随时观察分离状况，绝不能揭破扇页表层。遇到阻力揭不开时需要润水，注意控制水量。

清洗整理

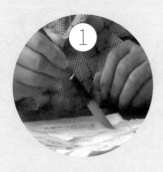 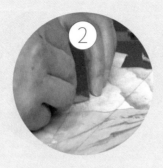

局部残留的粘胶用毛笔蘸热水
一点点软化。

用马蹄刀轻轻剔刮去除粘胶。

揭背纸

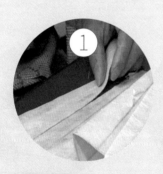

1.在裱画台上铺水油纸或薄膜纸，扇页画面向下平置进行拼接。断裂条块按画面和诗句文
字的顺序编号标记，对号入座，严格控制拼缝大小。拼接这一步非常重要，关系到修复整
体效果。

2.扇页用湿毛巾覆盖闷润揭去衬纸，此扇面用上等的加工宣纸做表层，中间衬纸用三层皮
棉裱成，须揭去损坏的衬纸另行托纸加固。在不损伤扇页表层的前提下用手指慢慢碾搓衬纸，
直至搓净，完成揭背。注意揭去衬纸的厚薄，准确把握托纸厚薄，做到心中有数。

扇面补洞和托裱保护

再次检查扇页拼接合缝情况，不能有隙缝也不能叠压，用量尺测量上中下距离，确保一致。用小皮纸贴补加固开裂口，补纸补全破洞。

托裱选用小皮纸，牢固柔韧。使用覆托手法，避免在破损扇页上刷糨时拼接碎片走位、扇页受潮。扇页加固完成后上挺板挣平晾干。

待干后，沿扇面弧形将上下托纸废边剪平齐。

裁切夹条

贴夹条

扇页黏合

通条

修整沿边

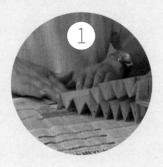

折叠扇痕。按扇形画面的阴阳折痕来折叠收拢扇面，注意间距对准不要错位，慢慢调整加力至准确划一。

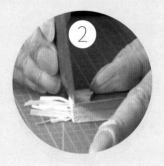

裁齐沿口。扇页合拢后将扇面上下沿口留有的夹条纸裁掉，切头用马蹄刀垂直扇面90度切下，要一气呵成，先切扇面下端，再切上端。这两刀说容易也容易，说难也难，以裁切平整为佳。

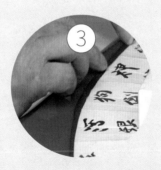

沿边。所用的材料通常分为两种：纸和丝帛。颜色以棕色、藏青居多。先染绢边。此扇原沿边为藏青色绢质，磨损断裂不能复用。选择绢料、托纸、裁切、染制，宽度较原沿边宽度宽0.1厘米，以防新沿边露出原印痕影响美观，长度根据扇面外圆决定，重新染配。再沿绢边。操作时掌握好糨糊的厚薄，绢条均匀上糨，展开折扇面，按个人习惯从左或从右，一手提沿边条，看准原沿线痕迹，一手向下按贴抚平，段一段正反相对按捏。注意绢条在两侧的位置要均匀挺直。完成粘贴后，将扇面收拢，观察、调整绢条，绢条呈直线状即完成。

组装折扇的操作

小骨入位。把扇面正面朝上折叠整齐，用中指和食指夹紧实扇面中间，然后打开扇骨的大边露出小骨，由下到上把小骨一一对入，上端穿入1—2厘米。

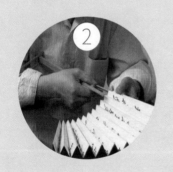

小骨上端都穿好后，双手协调着一边轻轻地晃动扇面，一边慢慢地推进，直至到位，压实完成。

粘贴折扇大边。粘大边需要准备若干个平头铁夹子，具体做法是将大边打开，用手指均匀地将糨糊涂抹在扇骨的两根大边内侧部位。这里要注意，一定不能涂得太多，否则会造成粘贴时出现气泡。糨糊稍干后把大边对准合上，不能有褶皱，一定要对齐边沿，这样才不会贴得歪歪扭扭。用铁夹子夹住大边的上端固定，等待5—10分钟，粘贴牢固后裁边，用裁刀直接沿扇骨的大边裁下毛边即可。

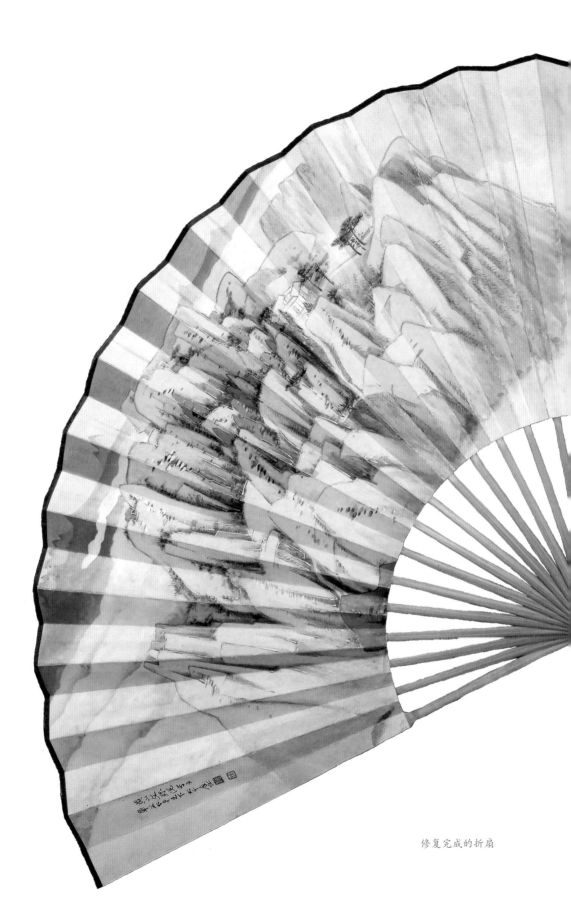

修复完成的折扇

第六章　苏裱逸事漫谈

苏裱逸事漫谈

作为国家级非物质文化遗产的苏裱技艺是中国书画艺术保护史上，以活态形式原汁原味传承至今的，具有重要历史价值、艺术价值、文化价值、科学价值与社会价值的传统艺术。随着时间的流逝、自然的消磨、人类的遗忘，苏裱技艺在漫长的传承过程中，已经出现了技艺信息的流失。我们必须趁苏裱大师尚健在的时候，将他们脑海里鲜活的记忆发掘并记录下来，尽可能多地传承和弘扬苏裱技艺，并将其一代一代地发展下去。

历史悠久的苏裱技艺具有很强的专业性和艺术性，其与中国书画艺术相生共存，书画作品一经装裱，便呈现出独特的文化形态，阐释并传播着东方文化精神。明代周嘉胄《装潢志》指出："窃谓装潢者，书画之司命也。"装裱是决定书画生命的关键，故"宝书画者，不可不究装潢"。

随着现代大工业的迅速崛起，传统手工艺受到前所未有的冲击，很多规模生产正试图以机械化取而代之。但实践告诉我们，苏裱技艺并不可能被简单地取代，新科学、新技术的发展也不应该以毁灭传统为代价。保护传承苏裱技艺既是认识历史、传承文明的需要，也是文化创新、艺术创新、科技创新的需要。

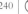

第一节　苏裱心语

千百年来，书画装裱艺术是随着中国书画的出现而发展起来的，古代珍贵书画都是经过装裱而收藏保存至今的。人们历来珍视书画艺术，也重视探求书画装裱知识，相关的矛盾冲突时有发生，但探索求真从未停止。这里略加细说，希望装裱从业者、爱好者和书画收藏家加以理解，以便于更好地参与书画装裱工作，共同保护中国书画艺术。

1. 苏裱中水的重要性

水贯穿于书画装裱的全过程。从古至今，装裱用水都要求洁净。有人说装裱是一种水和糨糊的艺术，所言甚是。

古时候装裱用水多用"天落水"即雨水，因为河水污染多，地下井水矿物质太多，而旧时空气没有污染，天降的雨水相对是最好的。一般在露天搁置一个大缸，把雨水积攒起来，防虫防灰，慢慢使用。也有采用山涧溪水，溪水也多源自雨水，因为它温度低，没有细菌滋生，比一般的雨水好，所以古人装裱书画选用这样的水是有道理的。

现在装裱修复书画一般采用自来水，不过苏裱用水要求更高。在20世纪五六十年代的苏州，书画装裱已经使用蒸馏水。观前街宫巷有个清泉浴室，出售蒸馏水，裱画人员提着加仑桶去购买。蒸馏水水质柔软纯净，没有矿物质残留，主要用于古旧画的修复。在那时使用蒸馏水还是比较奢侈的。现在也可使用烧沸的开水，务必等待温度自然冷却至常温，水垢沉淀后使用，这样没有细菌，也没有杂质。当然使用纯净水更好，水干净不含矿物质和化学残留物，符合书画修复用水洁净的要求。

修复装裱书画几乎每一步都需要水，打糨糊、托画芯、洗画、揭画等都需要用水，洗刷工具、打理环境卫生也离不开水，水在装裱技艺中起着不可或缺的作用。

2. 书画装裱力求品质

苏裱业界，有装裱店便有精裱与行活之分。精裱者，技艺水平较高，活路精妙，用材讲究，质量优良，且能揭裱修复古旧书画。而从事行活者，其工艺标准较低，活路较粗，以装裱普通书画为主。

当我们评论一幅书画裱件的质量时，首先需观察其展挂的效果。

现代书画装裱中多用纯净水

评判幅面是否平展、画面是否干净、款式是否得当、配色是否协调。苏裱特别要求裱件柔软平整、清淡雅致、款式美观。其次看书画裱件的精度。装裱书画各道工序的操作都要严谨缜密，遵循一定的规范。其镶缝的宽度要纤细均等，包边或转边的宽度要整齐划一，天地杆安装要妥帖，砑背要光滑……做工精细微妙，才能保证书画裱件的精度。再者就是讲究用料。绫绢挑丝、露底影响美观，纸张杂质多、起毛、厚薄不匀等都会对画作产生不良影响。采用上好的绫绢、宣纸与采用质量较差的稀绢、杂纸，装裱效果是截然不同的。书画装裱中也存在着粗制滥造的现象，出现诸如裱件粗糙、褶皱、起壳、折裂等瑕疵和病害，只要有其一就是装裱质量问题，会影响书画的悬挂、欣赏和收藏，甚至危及书画的寿命，即所谓裱工不善者不如不裱。

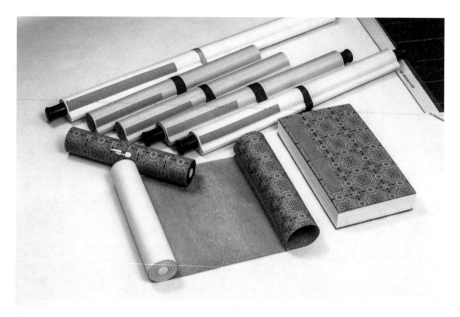

装裱后的各类书画

3. 机器装裱之利弊

20世纪70年代初，自动矸画机、裁纸机和制杆机等装裱机器已经开始应用，但并没有达到普及的程度。90年代各地装裱机的运用，无疑给装裱行业带来了新的气象。该工艺无须用水，其工作原理犹如巨型熨斗，采用特制的双面胶膜装裱材料进行书画的托裱、熨干工序，实际算是"书画装裱熨干机"。很多装裱店为提高工效、降低成本纷纷购买使用，但苏裱界分析过其利弊。

装裱机能对裱件起到快速熨干、压平的作用，不受季节和天气变化的影响，缩短了装裱时间，为应急的装裱任务提供了可能和便利。热熔塑料胶膜的绫绢及装裱用纸的使用取代了糨糊，方便、快捷、干净，有效防止了霉变和虫蛀。熨干、压平保证了裱件的平整度，直观看来整体

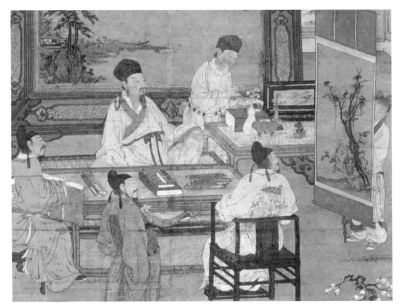

古时观赏书画

效果较好。但装裱机的高温"熨干"或"熨合"，不仅会使书画纸绢质地受到损害，对颜料、墨迹的危害也是不言而喻的，挤压与高温烫平会影响画面的色彩质感，甚至会影响作品的艺术寿命。尤其是采用热熔塑料胶膜再使用机器熨合的裱件，其胶膜渗透黏结，日后揭裱较难，甚至根本无法揭裱。现已遇到机裱件无法揭裱只能丢弃的现象，正如古人所言："如药用砒霜，永世不能再揭，画命绝矣！"故名人书画装裱和古旧书画修复绝对不能使用装裱机。

4. 书画装裱的取舍

书画系只限于室内悬挂或展示的艺术品，最忌风吹日晒、潮湿水污、尘土飞虫，若书画被潮气侵蚀较重，或已生霉、脱落，应斟酌进行揭裱

修复。张彦远《历代名画记》记述："图画岁月既久，耗散将尽，名人艺士不复更生，可不惜哉！夫人不善宝玩者，动见劳辱，卷舒失所者，操揉便损。不解装褫者，随手弃捐，遂使真迹渐少，不亦痛哉。"阐述了爱惜书画的重要性和不善于保护书画的危害性。

书画一般需付诸装裱才便于悬挂观赏和收藏。但书画收藏者经常会提出书法绘画作品是否必须装裱才能收藏的问题，其实装裱师傅在实践中得出了一些经验。对于刚书写不久的书法作品或刚画就的绘画作品，如需马上付诸装裱，应告知装裱师实情，不然易产生晕墨和晕色现象，造成书画的损毁。有的书画收藏者觉得书画收藏不需要装裱，其实要具体情况具体对待。如果收藏书画是为了欣赏，那只有装裱后才能体现书画艺术的完整性，使之焕发艺术魅力，便于鉴赏。从这一角度讲，收藏的画作要装裱。如果收藏者藏画较多，有许多位书画家的几幅或几十幅作品，且内容、形式和艺术水平相似，那么只需选其中一两幅装裱以供欣赏，其余作为藏品，妥善存放即可，无须一一装裱。

不适宜的装裱形式

有收藏者将画芯托好收藏，不折叠、挤压，最好将托好的画芯平放或收卷存放于画筒或画盒中。但这种方法也不建议使用。未经装裱的书画可用薄宣纸以纸卷或光滑的木杆为轴卷起，外用报纸包裹，既能吸潮也可利用报纸的油墨驱虫，亦可用塑料膜包装，然后置于书画筒或画盒中，最好置于香樟木书画橱或箱柜中。

如果收藏的书画是容易破损、折裂而不便久存的书画，还是及早装裱存放为好。诸如纸质较薄、脆弱的画芯，纸绢胶矾过重的画芯，长期折叠存放已出现断裂或边际破损的画芯，墨迹色彩跑胶走油、出现皲裂的画芯，存置遭遇水浸虫害出现局部糟朽的画芯，都应及时装裱。

5. 书画裱件展观要得法

书画收藏者视书画如珍宝，在展观欣赏时，不宜妄传书画，随意卷拉抚弄，以免使书画受损毁坏。张彦远在《历代名画记》中指出："非好事者不可妄传书画，近火烛不可观书画。向风日、正餐饮、唾涕、不洗手并不可观书画。"他还提出了展示书画的方法，要"置一平安床褥，拂拭舒展观之。大卷轴宜造一架，观则悬之"。

珍爱书画之人要有良好的展示欣赏习惯。展观书画要戴上手套、口罩，防止脏手或汗渍浸污裱件，防止说话、咳嗽或打喷嚏时唾沫等沾于书画幅面上。通常打开立轴时，要一人拿天杆牵扎带，一人两手持立轴两边的轴头，将其徐徐舒展，慢慢欣赏。较妥当的方法是悬挂起来或铺在干净的大平桌上展开欣赏，桌上不能放置水杯、烟缸以及食物。手卷展观则必须在桌子上进行，边舒边卷，严禁凭空手持，造成幅面折损。悬挂书画裱件需一手持画叉挑住天杆部位的绦绳，一手托住书画裱件，徐徐升起，将书画裱件挂牢后，放下画叉，双手将未展开的部分慢慢放下。收卷立轴时则应一手轻握地杆中间，右手转动右端轴头，将之轻轻卷起，不宜卷得过紧或过松，以防书画裱件变形、镶口脱落乃至折毁。收卷后，将扎带适度捆扎打结存放。

6. 书画裱件的改装

书画装裱款式并非一直不变。形式多样的传世古旧书画裱件，因其装裱形式而遭损坏的现象常有发

生。比如书画扇页立轴形式的装裱，一般是两幅扇页，上面一幅折扇面，下面一幅团扇面，挖镶装裱，刚装裱好悬挂时既新颖又好看，但由于扇页为熟宣且形状不规则，当它收卷保藏后，随着时间的推移和时常展观的影响，日久打开后会出现扇面断裂损坏、悬挂不平的现象。另有存世的书画册页，每幅画作都是对折形式装裱，经常展阅欣赏，开合频次过多，往往在画幅中央折痕处出现断裂，损失画意。鉴于此类情况，裱件最终必须改装。

扇页立轴改装款式一般以册页为主，不再舒卷，避免其展观损坏。书画册页可根据大小和实际需要选择不同装裱形式，如果开本为较小的"蝴蝶式"册页，可改装为"推篷式"或手卷款式；如果是开本较大的书画册页，可改装为立轴款式或镜片款式，目的只有一个：为了更好更久地收藏和观赏。

7. "苏州片"并非装裱界伪作

古画名作历来是人们收藏追捧的对象，也是历朝历代艺术品投资市场造假作伪的对象。"苏州片"是指在苏州地区出现的书画伪作，自明万历年间始一直沿袭到近现代，历史记载有仿仇英的《清明上河图》《白描罗汉图》《西园雅集图》《十八学士图》等，仿本的特点是以绢本设色居多，题材广泛，布置紧密，色彩艳丽，画法工细，但艺术格调不高。到了民国时期，"苏州片"高仿书画艺术水平和欣赏价值相对变高，与历代的赝品相比，这些出自"名家之手"的东西与原作十分近似，且相传有装裱师傅参与做旧装裱。

著名画家、美术史论家俞剑华先生在《历代名画记》导言中说："历来工于揭裱者每工于作伪，有不少假画均出于裱工之手，而以作假画为业者亦必须与裱工联合，方能得售。"可见对装裱行业的误解至深，导致有的收藏者不敢将所藏书画名迹拿去装裱或揭裱。

或许装裱行业中有极个别品德欠佳者有此不轨行为，但并不代表大多数，更不能代表苏州装裱界。老一代装裱师傅文化水平普遍不高，又不擅长书法和绘画，怎么会"工于作伪"呢？在业内如果装裱师有了造假、售假的劣迹和声名，哪位藏家愿意将手中书画交给他装裱？而他又怎么能继续在装裱业立足呢？历代苏裱师傅皆以传承职业

古代书画收藏

锦盒收藏古书画

道德为己任，如若弟子有不良心思必定被逐出师门。

《装潢志》云："好事贤主，欲得良工为终世书画之托，固自不易，而良工之得贤主以骋技，更难其人。苟相遇合，则异迹当冥冥降灵归托重生也。凡重装尽善，如超劫还丹，机缘凑合，岂不有神助耶？而宾主定当预为酌定装式，彼此意惬，然后从事，则两获令终之美。"凡书画家和书画收藏者，都有自己可信赖的装裱师为之装裱书画，并和装裱师商榷画作装裱事宜。如今，藏品在付诸装裱之前，可先一一拍照留底，委托业内口碑优秀的装裱师装裱，绝无书画被调包之虑。

诚然，随着现代信息技术、材料科学的发展，书画造假作伪水平更高，鉴定真伪的难度也随之加大。书画收藏者在新时代需要加强学习，不断提高书画鉴赏和辨别能力。

8. 收藏古书画注意事项

古书画裱件收藏存放，需要用丝绸或棉布包裹，再配以桐木书画盒，也可选用红木、檀木和楠木，不仅起保护作用，还使书画更显珍贵。若要布置厅堂，要注意对书画的保护。基于书画怕潮、怕热和怕

风的特点，应选择适当的位置悬挂，不宜长期暴露悬挂，避开阳光直射、水汽潮湿和窗口风大的地方。一般夏天燥热蚊蝇滋生，不宜展挂古旧书画藏品；另外江南雨水多，黄梅季也不宜展挂，否则会使原已脆弱的书画加速老化、变酥，缩短寿命。

古旧书画揭裱一次，对书画的纸绢就损伤一次。如果原裱尚能悬挂，画芯亦无破损，一般不宜急于揭裱。但是对于原裱已经脱落，或画芯已经破损、折裂的古旧书画，应及时付诸揭裱和修复。然揭裱古旧书画，并非一般裱技所能为之，周嘉胄云："其书画高值者，装善则可倍值，装不善则为弃物。"所以古旧名迹的揭裱与修复，需乞高手施灵。清人陆时化曾说："书画不遇名手装褫，虽破烂不堪，宁包好藏之匣中，不可压以他物。不可性急而付拙工；性急而付拙工，是灭其迹也。"作为书画收藏者，理应将珍藏的名迹托付信赖的装裱师傅装裱或揭裱，万万不可马虎大意，使名迹毁于拙工之手。如果已经破损的古旧书画由于某种原因一时不能揭裱的，应谨慎收存，不要轻易展示，以防加剧书画破损。

古代名人书画流传至今已所剩无几。苏裱技艺有责任把当代诸多的书画名迹保护好，把这些珍贵的文化遗产留传给后代，使书画存之得所、藏之有法、免遭损失，此系当务之急。书画收藏可以丰富人们的精神生活，提升人们的文化素养，对于研究、继承和发展中国书画艺术事业具有深远的意义。

第二节　苏裱巧技的流传之谜

书画装裱和修复是一项实用性很强、艺术性很高的专门技艺。《装潢志》《赏延素心录》等众多书论、画论和浩如烟海的笔记、史籍、文集中均介绍和讲解了我国古代高超的装潢技艺和丰富经验。现今许多技艺被新技术替代，有些技艺面临失传不再被提起，还有的被误传造成误导，不利于技艺遗产原汁原味地保护传承。苏裱是幸运的，它传承着中国书画装裱修复技艺，将理论学习与实践经验相结合，固本存真，融古今技艺之精华，促使书画修复水平在继承中得到发展。

1."千年陈糨"的误传

装裱书画所用的糨糊，冲制好后需要养糨,退去"火气"方能使用。清代周二学在《赏延素心录》中要求："夏裱制糊十日之前,春秋制糊一月之前。"当今著述中也都强调制糊一星期后方可使用,但这仅是理论上的概念。如果是在高温季节(包括春末和秋初)制作的糨糊,即使天天换水浸泡,七天以后也难免不发酵变质,更谈不上存放十日或一个月了。

"千年陈糨"之说,认为糨糊存放越久使用越适宜,其实是对吴方言的误传。原话应该是"千研成糨"。以前的面粉比较粗,打糨糊是在研钵里,糨糊研磨次数越多越匀就越好,黏性增加,收缩力减少。现在的做法是使用糨糊时需要将原糨捣研,捣研次数越多,糨糊就越细腻,黏性也越好,这就是"千研成糨"的道理。听说在日本有将制作的糨糊放在地底下千日拿出来用的做法,这种可能性也不大,"千年陈糨"就更不现实了。不过,养糨三天左右还是必要的,并且要做到天天换清洁的水。要根据气候的变化顺势而为,在夏天要更加注意防腐,换水频次适当增加,在冬天

节节草

要注意防冰冻,受冰冻的糨糊不可使用。取用糨糊时,先将上面的清水倒掉,用竹起子或勺子取糊,切忌用手抓挖,取用完后及时加清水保养。

2.节节草打磨坡口

画芯经过洗净、揭裱后,大小破洞、断裂缺损都显露出来,需要补残。修补中要特别注重修补接口处的坡面处理。一般的方法是:右手握马蹄刀,依破口处边沿轻轻刮出0.1—0.15厘米的坡度,使粘补的接口厚薄均匀。现在也有用极细

的砂纸打磨，使接口处形成一个斜坡面。苏裱古法采用节节草，节节草亦称木贼草，李时珍《本草纲目》这样记载木贼草："此草有节，面糙涩，治木骨者，用之磋擦则光净，犹云木之贼也。"节节草通常晾干保存，使用时用温水浸泡就能恢复直挺，用于木制品打磨，既保证了部件的光滑、亮度，又不伤及雕刻纹饰，是天然环保的打磨用料。苏裱师傅将打磨木制品的木贼草用于书画修复中打磨破洞口，既利用其天然环保的特点，又保证了坡口光滑，与打磨木制品有异曲同工之效。

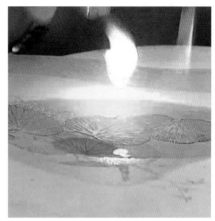

"火烧法"去铅泛

3. 神秘的"火烧法"

铅泛是古旧书画中一种常见的损害现象。在设色画中，如花瓣、人物的面庞等部位常用含铅的白粉做垫色或烘染，由于铅是很活泼的化学元素，会与空气中的氧气发生化学反应，再加上其他环境影响，经过长时间的变化，用过白粉的部位就渐渐地变成了黑色，俗称铅泛。出现铅泛的绘画作品会呈现面目全非的残损状态，人物变成黑脸，花朵黑污，失去原先的斑斓色彩，对古旧书画艺术品伤害极大。

"火烧法"是古书画修复的一种方法，被称为"神秘的修复工艺"。具体做法是将出现铅泛的古书画平铺于铁片或不锈钢面上，画芯返铅部位用湿宣纸（湿棉线）将返铅处圈好，倒入50°—60°的白酒，纸圈起围坝作用，使白酒不外溢。点火燃烧，使氧化铅粉还原，重新焕发光彩，然后用拧干的湿毛巾盖灭。此法亦可去除油污，但因为存在一定的危险性，一般不提倡采用。现今不用传统的"火烧法"，采用比较安全而又成熟的化学药剂过氧化氢（即双氧水）还原法。用棉签蘸取药水轻轻涂于黑斑处，等

书法"揭二层"

待一会儿变黑的部分就会去掉铅泛，还原变白。如果白粉较厚则需多次涂抹，不能操之过急用力涂擦，否则会拭去白粉颜料，破坏画意。

4. 不可思议的"揭二层"

在社会上流传着这样一种说法：技艺高超的装裱师能将一幅书画揭裱成两张。传得神乎其神。

在装裱界确实存在这种可以"一揭为二"的字画，但极少。这种方法是作伪者利用书画揭裱之机，把书画真迹的画芯表层与夹层或命纸揭离，由于夹层或命纸即二层上有从表层渗透下来的笔墨和印色，作伪者便利用揭离的二层来修补、添色、加墨、补印泥，按照原书画裱件装帧形制修复成一模一样的作品。揭二层的一个先决条件是，原画件采用了较粗的绢本、古旧夹宣纸，并且是在先托后画的情况下进行创作的。另一个前提条件是作品墨色浓重水分足，力透纸背，字画会清楚地透背渗印下去。事实上这种概率并不高。此外，还要求所用墨色含胶不能太重，不然有墨迹的地方是揭不开的。还有就是画芯要没有装裱过，因为裱过的画芯糨糊用得很重，糨糊渗透到纸张中，也不易揭开。清末的赵之谦，他作画喜欢用生宣，而且用色浓重艳丽，这样的绘画是不容易模仿出来的，却给"揭二层"带来了机会。如北京故宫所藏赵之谦《牡丹图》轴，沈阳故宫也有一件几乎一模一样的，沈阳的那件就是用"揭二层"的方法做出来的。

书画中夹宣质地好的书画芯所占的比例极少，99%的书画芯都是不能揭成两张的，单宣画是无论如何都揭不出来的。南宋周密在《齐东野语》"绍兴御府书画式"一章云："应古厚纸，不许揭薄，若纸去其

半，则损字精神，一如摹本矣。"试想质地为双宣的书画芯，如果系泼墨写意画或积墨山水画，揭下一层绝不可能成为又一张画，因为揭下的这一层虽尚有墨色留存但已比较模糊且不完整，题款与印章仅有痕迹而已，不是原画的复版。通常装裱师在遇到双宣书画芯时，一般也不会贸然行事。有质地为三层的双宣书画，若揭去一层，对画面的气色并无大碍，但有的双宣书画芯若揭掉一层，便使得画面墨色明显单薄，失去了原有的气色，削弱了应有的艺术效果。

传说中的巧技绝活还有很多，由于客观条件的改变，有些可为，有些不可为，有些随着岁月的流逝已慢慢被遗忘。苏裱作为一门传统手工技艺，随着苏裱师傅年岁趋高，后继学徒匮乏，苏裱技艺的传承出现了人才断档，那些枯木逢春、出神入化的装裱故事，只能留在传说中了。

第三节　妙手回春的"画郎中"

一幅古画，纵使受损程度相当严重，在裱画师手里，也可以起死回生。裱画师的高超技艺不能不令人佩服。苏裱大师不仅能把书画装裱保护好，还能使破碎失色的画作复原，焕发光彩。所以，裱画是一门讲究技艺、考验功夫的艺术活，裱画师被称为"书画郎中"。苏裱技艺发展到现在，已经成为一项传统的手工技艺，被列为国家级非物质文物遗产。

多年来苏裱行业人才辈出，受到广泛的颂扬。近现代有记述苏裱大师刘定之与书画家们友谊和修复技艺高超的故事，也有学者采访撰写的古画修复故事，还有苏裱大师的回忆口述，一个个小故事流传至今，在钦佩大师德艺之余，我们来讲几段珍奇书画的保护逸事。

1. 干泥巴包裹的《金刚经》手卷

1977 年，苏州博物馆收到两件泛黄并裹着厚厚干泥巴的纸卷，这是从江苏溧阳一座宋朝墓葬中发掘出土的文物。文物工作者先后将其送到几家知名博物馆，都无人能将此卷展开。

当时，上海博物馆就有人说："此卷非洪秋声莫开了。"

此卷的特点是体积较小，宛如泥棒，高约 10 厘米，直径约 3 厘米。又加之年代久远，潮湿严重，纸质酥朽，泥与纸黏结为一体。若想将此卷展开，采取传统的清水冲洗法，无疑是不适用的。

洪秋声和其子洪德兴经过精心细致地反复探索、研究，在继承传统经验的基础上，采用不同的方法，揭展去污，终获成功。

首先把纸卷用绢松松地裹住，放在蒸架上熏蒸，使泥土和纸卷软化。然后浸入盛有温水的盘内，待其逐渐润透，用镊子将纸卷外的泥剥去，逐圈揭展。揭展时需在纸卷下面衬垫水油纸或塑料薄膜，随揭随拉出水面，并用宣纸吸去纸卷上的水分。待纸卷全部揭开后，令其阴干再揭而托之，装裱成手卷。

经专家鉴定，此卷是北宋初年用白金书写在藏经纸上的两幅《金刚经》经卷。最早的《金刚经》只见唐咸通九年（868）的木刻本，而洪秋声成功展现的是宋人用白金手抄的珍贵纸质文物。

2. 千疮百孔的国宝《五牛图》

孙承枝是声名显赫的苏裱名家，20 世纪 50 年代被请入故宫博物院文物修复厂为故宫修复古书画文物。他曾主持修复了现存最古的纸本中国名画《五牛图》。

这幅辗转流传 1300 多年的名画当时在周恩来总理的重视和指示下，以六万港元购得回归祖国。该画作当时遍体霉斑，已经糟朽，更有大小洞蚀数百处。

1977 年 1 月 28 日，《五牛图》被送到故宫博物院文物修复厂修复。根据《五牛图与孙承枝》一书记录，孙师傅接手《五牛图》后，心情凝重，寝食难安。数日之间，图卷陈于几案，未曾妄动。他借助放大镜反复探查，潜心思索，寻求最佳修复方案。该画作纸质为麻料，补破洞需要选与原画纸质地、帘纹、光泽、颜色适配的补纸，孙师傅在故宫旧藏纸中反复筛选，屡次用小样较试，才择定一种年代相近、质色相当的旧纸，方觉称心。

孙师傅对《五牛图》一遍遍轻柔地淋洗，祛除了污垢和霉斑，使纸色、墨彩、印鉴、题跋焕然一新。仅是揭除画作上的一张托纸，孙师傅就足足用了五天时间。面对伤洞累累的画芯，孙师傅不急不躁，仔细琢磨每一处破洞的大小、缘口纹路、残损形态，然后择纸裁割拼对，

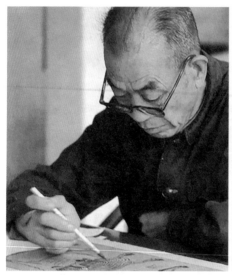

孙承枝正在修复《五牛图》

粘连缀合，确保补口四周厚薄均匀，平整干净，不留痕迹。

经过八个月的妙手修补，孙师傅竟然把这幅有大小破洞五百多处的《五牛图》补缀得完好如初，天衣无缝。验收专家组给予高度评价，认为图卷在补配处的全色及接笔不露丝毫痕迹，与原画保持了统一，裱工精良，裱件平整、美观，达到了较高的装裱修复水平。

至此，国之宝藏《五牛图》在装裱大师孙承枝手中重新焕发生机。

3. 零落的 289 片梅花屑

20 世纪 60 年代初一个春天的上午，一位戴着细边眼镜温文儒雅的省军区老将军带着一个神秘的包裹来到苏州，拜访时任苏州市政协副主席、文化局局长、文管会主任谢孝思先生，请求帮助找装裱高手救救其家祖传的古画——明代石涛的《梅花图》。这位老将军是经其战友兼画友、原苏州地委书记宫维桢同志介绍而来的。他和宫维桢均是画家，尤喜泼墨大写意。他就是时任南京军区后勤部副政委的张加洛将军。张将军家传

修复完成的《五牛图》局部

的这幅《梅花图》古画糟朽断裂，破碎严重，说是一幅画，实际上是一包古画屑，因为已经碎成289片了。

张将军为了这幅画颇费心思，遍访全国各地裱画高手，均被打了回票。他抱着再试一试的念头找到了苏州。谢老打开包一看，颇为踌躇，后还是决定陪张将军一起到景德路黄鹂坊桥的"古松轩"裱画社找谢根宝先生当面商议。

谢根宝先生是久负盛名的装裱界顶尖名师，"古松轩"又高手云集，马荷荪、唐文彬、纪国钧、王良生、连海泉等皆是盛极一时的装裱师。

众高手围上来一看这包碎成289片的画屑，均沉吟半晌，不出一语……少顷，有几位高手轻轻地走开了。谢孝思见状焦急地说："解放军同志是我们的子弟兵。难道此画真没一点办法可想了？"众人仍不语。

张将军笑着对众人说："石涛此画乃国宝。因家传，故我暂为保管，以后一定捐给国家。这是此画最好的归宿，也是真正为人民所有！"语气极其豪爽，极为诚挚！

谢根宝正在修复画作

这时，谢根宝先生的学生，当时三十岁的范广畴轻轻对谢根宝说："师父，我看此画多花点功夫是可以修复的。但接笔、全色要请徐绍青、施仁两位老师援手。"

谢根宝师徒又走到一旁轻轻商量了一番，接着谢根宝先生回来向谢孝思先生和张加洛将军说："刚才商量时间久了，请两位领导见谅。此画我们接了。我们师徒一定尽全力细心修复，但时间上一定不能急，不能催！"

张将军喜出望外，连连表示感谢，并保证不急不催。只要能修复，

一切听谢根宝师傅的。

谢孝思先生立即电话商请徐绍青、施仁两位老师参与此事，适时惠以援手。

送走谢老和张将军，谢根宝先生将此画全部交给范广畴处理，有意给自己的得意弟子压压担子，"蹾蹾苗"。

经过半年多反复细排、揭洗、配比，《梅花图》大致形制逐步显现。谢根宝先生看在眼里，喜在心上。他特意问范广畴："广畴，你是如何从这些画屑中找出线索，而一一配齐的呢？"范广畴说："师父，您一直关照我们，裱画要细心，修复古画特别要当心。这些天我心里一直在琢磨，此《梅花图》虽是泼墨大写意，但形态还是有规律可循的。我先找树干老桩，后找粗枝，再接树梢，梅花相形对拼，花蕾一般在树梢头。如此循迹而行，事半功倍。现整幅画大致拼成，缺笔处要请徐先生补上。"谢根宝先生一面点头一面称赞："好，好！广畴啊，功夫不负有心人哪！徐绍青先生那儿，就请你拿过去吧。"

范广畴将画送至徐绍青先生处，请其接笔。徐绍青先生乃大画家吴湖帆入室弟子，诸艺皆通，山

水画尤得吴老真髓。徐绍青先生见画后对范广畴说："广畴啊，接笔我来弄。这画纸古色斑斓，不易写意着色，因此全色的活还得你来干。因为你全色比我更细心匀称。"范广畴应嘱照办。经徐绍青先生接笔，范广畴全色，又经施仁先生细心补全石涛的题诗落款，《梅花图》神采奕奕，峥嵘重现。

八个月后，谢孝思先生陪着张加洛将军再来"古松轩"。谢根宝师徒将修复裱好的《梅花图》徐徐展开，谢老和张将军大惊复大喜！神气充足、水墨淋漓的石涛《梅花图》让两人激动不已！

谢根宝先生自豪地说："这幅画主要是我徒弟范广畴修复的。徐绍青、施仁两位老师接笔补题诗，天衣无缝。此画现在我总算可以向两位领导交差了！"

谢孝思老先生和张将军紧紧握着谢根宝和范广畴的手，连连道谢。

俗话说，"乱世黄金，盛世书画"，这个讲述枯木逢春、出神入化的古画修复技艺的经典装裱故事，至今还在口口相传。

4.《飞瀑听琴图》残画不残

著名书画家谭以文得到朋友转让的一幅傅抱石《飞瀑听琴图》。此画历经坎坷，辗转流落，几度易主。虽为名画，可破败残缺，画面四周特别是左上角的半部损毁严重，底面裂卷，笔墨已分辨不清，画中央草亭里的三高士尚依稀可见，但手中均无古琴，草亭外山道则一片模糊……

谭以文夫妇及女儿谭彦冰三人一起携画到范广畴先生家中请教，寒暄后展开画幅，表达了想重新装裱的意图，同时也表露出重裱是否会损坏更甚的担忧。

范广畴先生细细端详画作，而后果断地对他们说："你们的担心情有可原。但不重裱是错误的。"

三双眼睛迫切地期待着！

范大师接着说："我经手修裱傅抱石先生的画作很多，但精彩如此幅画者很少。这幅画气势豪迈，是傅先生精品中的精品。画右所钤那方印虽不太清楚，但很像是傅抱石先生只在自己精品上才盖的'抱石得心之作'

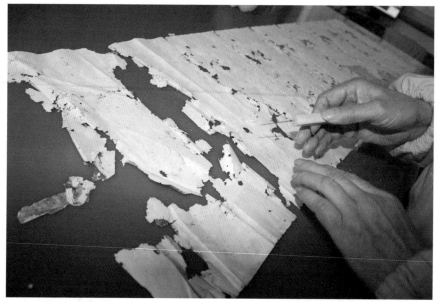

范广畴在拼接残画

（另一枚是'往往醉后'），我是因裱多了而推测的。"言表语气之中洋溢着如获至宝的喜悦。

他若有所思："现在这幅画污损破旧，就像是人生了病，而且病得还不轻！但不能就此讳疾忌医，而应通过'望、闻、问、切'精审其病，谨辨阴阳，对症下药，才能药到病除，益寿延年！这是一幅极难得的好画，我一看就很激动，也一定能帮你们把它重新修复装裱好。但此画病得较重啊！'病去如抽丝'，医时宜审慎，必须花相当的时间并且得特别小心，才能治好它的病。你们千万别心急。"

谭以文夫妇异口同声地说："不急，不急。"

半年以后，范广畴先生托人带信给谭以文老师："画裱好了，得空来取。"

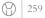

谭老师连忙赶去，一看喜出望外！

整幅《飞瀑听琴图》平整熨挺，神采奕奕。傅抱石先生大气磅礴、睥睨千古的豪情尽展无遗。画幅左上角倾泻而下的大瀑布势撼天地，摄人心魄！草亭内三高士谈笑观瀑，神态各异；草亭处两童子侍茶、抱琴，稚气可掬（原本看不清楚）；草亭下怪石嶙峋，飞泉四溅，回流急湍，迅疾骇人。画面上笔墨纵横，劈、敷、擦，笔笔清晰，"抱石"之继古开今的得意之笔又可见矣！

在精妙的苏裱技艺下，残画不残、遗韵延绵。

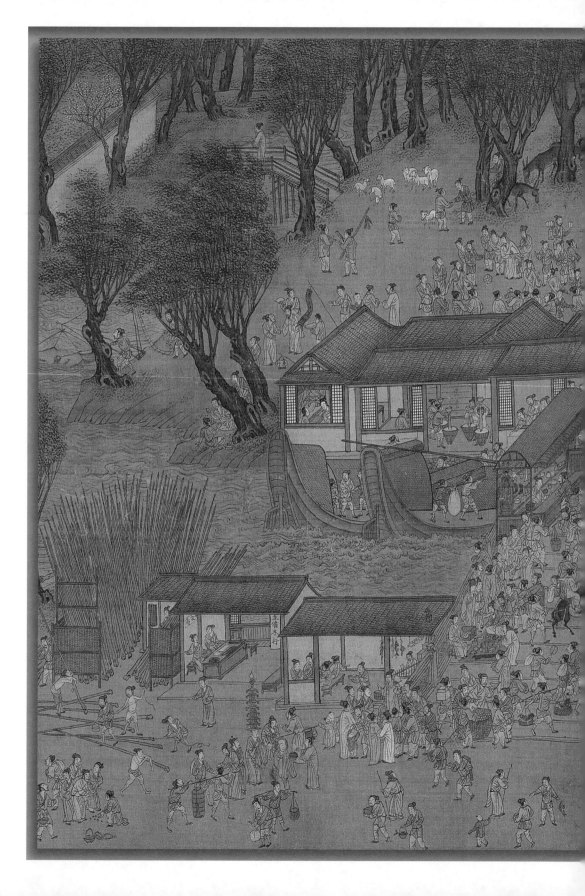

第七章　苏裱传承中的继往开来

苏裱传承中的继往开来

2011 年，苏州书画装裱技艺被正式纳入国家级非物质文化遗产扩展名录，同时，此项传统技艺的传承保护被纳入苏州市政府文化保护中长期规划，苏裱技艺的传承与发展迎来了崭新的机遇。

苏裱技艺的传承保护，其意义不仅在于传统技艺本身的遗产价值，更在于其对我国书画遗产的重要保护作用。目前苏裱传承保护正面临着种种困难与挑战，如传承经费问题、传承模式问题、专业队伍建设问题、传承人保护及其积极性提高问题、科学发掘和创新问题等。身怀绝技的传承人日趋老龄化，手艺面临失传，众多古旧书画文物亟待修复，种种现状突显传承好这门技艺的紧迫性。

苏裱大师是苏裱技艺古今传承链条上重要的一环，前有无数的名师前辈，后有踮起脚尖想通过自己的努力汲取知识、提升技能的莘莘学子。时间不等人，人在艺在，苏裱技艺一旦失传，就无法挽回。当务之急就是做好非遗代表性传承人的保护和评定工作，鼓励德艺双馨的传承人加大人才培养力度，规范传承，加强有效管理。

近十年来，政府部门的担当支持，社会组织的积极作为，传承人无私传授的努力，掌握科技知识的学徒学习热情的高涨，

使濒临失传的苏裱技艺生机勃勃地发展起来。众人拾柴火焰高，相信苏裱技艺必将传承创新，生生不息。

第一节　民间师徒的规范传承

"荒年饿不死手艺人""凡学百艺，莫不有师"，民间拜师学艺是农耕社会生活模式下求生的方式之一。

1. 传统师徒传承的特点

中国传统思想中比较重视氏族、家法、血亲、传统遗风的强固力量和传承延续。自古以来，苏裱技术传承多为父子相授、祖孙相传，外人涉足必须拜师学艺，师徒传承都有规矩与标准，师承文化在人们心目中留下了很深的烙印。

1.1 古代师徒制的精神底蕴

民间师徒的传承关系类似于血缘宗法模式，是经过历代师徒承袭交织起来的人伦网络。这种纽带关系尊长有序，具有人情味，能产生一种心灵的归属感。师父之于徒弟地位非常高，正所谓"一日为师，终身为父"，师徒关系非常亲密，一经确立，师父必须尽力传授徒弟，徒弟务必努力学习，学成之后方能出师，延续传承。

"道之所存，师之所存也。"师徒传承的内容是技艺，传承的精髓是道义，有担当有情怀的师父会将徒子徒孙枝繁叶茂、生生不息的传承局面视作光宗耀祖的大事。师徒传承是人类生存技能最原始、最广泛的传承方式，也是先进生产力发展最直接最有效的带动方式。同门技艺传承犹如血缘基因般相对稳定，师徒传承模式至今仍然具有其存在的现实意义。

为师者应该"为人师表"，早在先秦时期，孔子就有"不能正其身，如正人何"的箴言。对于传统苏裱传习而言，师父的正道和功行主要表现为师者的德行和躬身传道两方面。韩愈说："师者，所以传道、授业、解惑也。"常言道："要学真本事，首先重择师。"叫一声师父，就是一

师徒传承的内容是"技艺"，传承的精髓是"道义"

辈子的缘分与追求；喊一声徒儿，更是一辈子的承诺与担当。师徒相授，既需传承技艺，增强徒弟的谋生本领，又需教化心灵，提升徒弟从业的职业品德。

1.2 师徒传承的传授方式

言传身教、师徒传承的传统方法是徒弟住在师父家里，由师父面对面、手把手地教授技艺。

首先师父向徒弟讲解，然后徒弟看师父操作示范，之后徒弟在师父的指导下反复模仿，同时师父对徒弟在模仿过程中出现的问题及时指正，最后徒弟在掌握熟练以后脱离师父的指导，独自完成技艺习作。在整个

言传身教，师徒传承

学习过程中，师父通过口传手授完成教学，并指点迷津，传授经验。有一句话叫"苦练三年，不如名师一点"，这足以说明师父在技艺传承中指点迷津的重要性。严格的言传身教使珍贵的技艺得以流传，保证了生产力的不断发展和进步。

2. 苏裱师徒传承的程式

"师父领进门，修行靠个人"，任何手艺活，基本功总是最要紧的，学习苏裱也不例外，多学、多问、多练、多思、多悟是关键，"业精于勤荒于嬉"。苏裱师徒传承的常用程式包括六步。

第一步，徒弟先要了解装裱书画的专业术语和全程工序。通过研读装裱工具书和实地观摩操作工序，加深理解和记忆。

第二步，熟悉、制作和使用工具。师父身体力行做示范，徒弟了解工具功能及规范操作姿势，加强自我训练。

第三步，观察师父在日常装裱工作中的操作。一方面给师父"打下手"，比如擦桌子、递工具、打水、扶活等，一方面注意留心师父的技术动作要领，理解并掌握每一步的衔接和处理步骤。

第四步，在师父的示范和指导下学习治糊用糊。学习糨糊的冲制、糨水的调制，了解不同工序中糨糊的浓度，通过一次次的练习来掌握治糊用糊技巧。

第五步，开始练习素白册页本的装裱。熟悉纸张的选用方法，学习排笔刷纸和棕刷上纸技术、运用马蹄刀裁切技术、方裁纸张等技艺，在不断练习中掌握运用，规范动作。

第六步，可以实践书画作品的装裱。一般从镜片的装裱操作练习开始，学习三种托画芯的方法、托绫绢方法、裁镶画芯、覆背，掌握装裱书画的先后工序，做到心到手到，效果达到，善思慎行。

苏裱每个步骤看上去都很简单，但在实际操作中却是"差之毫厘，失之千里"。基本功训练由简至繁，循序渐进，师父因材施教，深入传授各种款式裱件的装裱技巧，继而传授古旧书画的修复秘籍。每一道工序环环相扣，只有前一道工序掌握好了，才能进行下一道，一旦失败绝不能将就，必须及时修正乃至返工。能通过师父的考核只算是掌握苏裱技艺的基础，将来能接受社会的检验和历史的考验才是苏裱的使命和责任。

苏裱获"吴装最善"美誉，必定是能工巧匠们穷究书画装裱技艺、心研书画保护之法的结果。每一位苏裱技艺学习者都要苦练内功，学以致用，精益求精，融会贯通，努力成长为一名优秀的苏裱师傅。

3. 师徒道义与工匠精神

工匠精神是一种职业精神，是职业道德、职业能力、职业品质的体现，是从业者的职业价值取向和行为指南。中华民族拥有悠久且不间断的历史，师徒传承模式及工匠精神延续至今。孔子主张"执事敬""事思静""修己以敬"。古代的工匠精神意味着从业的执着和坚韧，几十年如一日，以达到像"庖

丁解牛"般游刃有余的水平和境界。苏裱技艺传承的工匠精神就是敬天惜物、专注执着、精益求精。

师承的精髓是"道义",道德标准是师父择徒的要求,同时也是师父应当树立的风范。为师者担负着徒弟道德教育的责任,师父在传承技艺的同时要培养徒弟吃苦耐劳、坚韧不拔的意志品质,对徒弟进行职业道德和社会公德的教育,讲授为人处世的方法,灌输"天道酬勤""地道酬德""人道酬诚"的道义信条。

敬业乐群、忠于职守是中华民族的传统美德,古人言"术业有专攻",一旦选定行业,务必心无旁骛,锲而不舍。"艺痴者技必良",只要对技艺足够专注痴迷,讲究一丝不苟、精益求精,技艺水平一定能精进超群。正如老子言:"天下大事,必作于细。"

苏裱技艺更加强调工匠精神,每件作品都是高超技艺与典雅审美相融合的产物,一定离不开师徒之间的心缘传承。唯有师承,才能把传统技艺所凝结的职业精神和情怀传承下去,才能把审美的标准与技艺的内涵传承下去。道义和工匠精神是师父多年的经验总结,是骨子里的神和韵,是其他科技和装备无法替代的,也是当今社会稀缺的东西。

4. 传统师徒传承的不足

师承关系尽管历史悠久,但是需要"取其精华,去其糟粕"。优秀的师父总是希望徒弟"青出于蓝而胜于蓝",但是现实中鱼龙混杂,还存在许多不尽如人意的现象。

传统师徒传承虽然相对稳定,但相对封闭,技艺的单一性明显,加之传统的"艺不轻授,道不轻传",师父传授时就可能会打折扣,徒弟学习吸收再打折扣,所以会出现一代不如一代的现象。

传统技艺的执业师傅往往实践经验丰富,理论修为不足,重"术"轻"学"。历史上论述书画装裱的学术著作就很少,首推唐代张彦远的《历史名画记》和宋代米芾的《画史》《书史》。明清始有装裱专著,即明代周嘉胄的《装潢志》和清代周二学的《赏延素心录》。这两本专著提纲挈领,立论精到,不失全面,至今仍是苏裱发展的指导性、权威性著作。

受传统观念的影响以及出于谋生的压力,民间有的师父存在"教

会徒弟，饿死师父"的陈旧观念，还有些师父择徒标准较高，"宁缺毋滥"，导致部分传统技艺人亡技亡，永久失传，甚为遗憾。

名师方能出高徒，如果师父自身师德不济，无以做到为人师表，只顾一味索取供养，把收徒传承当作逐利行为，那徒弟只能一知半解，学得似是而非，这样的师徒传授最终只会误人子弟。

有些徒弟急功近利，其学艺的目的是博取虚名，往往追求"短、平、快"效益。而苏裱传统技艺却恰恰需要执着与坚守，一分耕耘一分收获，遵循功到自然成的规律，如果经不起时间的磨炼，必然成不了大器。

再者，现在许多年轻人不愿从事这些繁杂的手工技艺活，师父对于徒弟的选择空间不大。假如做事三心二意，不够专注，只能半途而废。有的具备耐苦恒久的意志力，还要看其是否头脑灵活有悟性，若是没这慧根，师父的栽培也终是徒劳。

对于苏裱技艺精髓的掌握，还未曾听说有无师自通的，这种"拜师学艺"的模式仍需保留。

5. 开拓师徒传承的创新模式

为了克服传统师徒传承模式封闭性、单一性的不足，师承模式亟待开拓创新。

5.1 开拓多师多徒的师承先河

不同时期，不同技艺的师承模式常态为一师一徒，也有一师多徒，相对稳定但技术封闭，缺乏横向交流切磋。

中华人民共和国成立后，苏州相继成立了"裱画生产小组""裱画合作社""民间工艺厂"，规模化加工苏裱工艺产品，为苏州经济发展出口创外汇。当时的"大生产"模式会聚了苏州苏裱界的不少知名老师父，每位老师父都带有徒弟，大家在一起工作，相互学习交流，相互增益。好学的年轻人善问善学，老师父们也都耐心指教，当时实际上形成了技艺传承上的多师多徒格局，极大地推动了苏裱技艺的传承和水准提升。可惜的是，如今"民间工艺厂"已不复存在。

现代师徒关系，已经衍生为学校里的师生关系和培训机构中的师徒关系。教学周期长短不一，同一个学徒有多位师父。师承方式一改原来的一师一徒或一师多徒，变成了多师多徒的群体授课，照本宣科，蜻蜓点水，程序化教学，成效参差不齐。

现在最为正规的苏裱师徒传承主要存在于政府建设的博物馆及其文保单位，如故宫博物院文物医院、南京博物院文物保护科学技术研究所、安徽博物院文物科技保护中心和苏州博物馆文物科技修复部等，师徒文脉连续清晰，师资力量雄厚，会集了各级非遗代表性传承人以及高学历、高职称的专业技术人员，师徒传承，学术双修，既承担了国家和政府的重点文物修复任务，又较好地推进了苏裱技艺的研究传承。

5.2 探索传承人与院校师资共享互通模式

现代师徒模式更加注重理论与实践相结合，注重学术双修。许多苏裱师傅，特别是一些开明的非遗代表性传承人更是鼓励徒弟汲取众家之长，大胆探索，坚持实践出真知的检验标准，倡导开拓创新，体现了包容开放的创新创业精神，为新时期工匠精神注入新的内涵。

坚持学术相长的发展思路，突破传统门户观念的禁锢，建议探索建立非遗传承人与专业技术院校师资的合作共享机制，让民间大师有机会走进"象牙塔"为高校学生传授技艺，同时邀请高校老师为民间学徒加强理论辅导，实现经验学识共享互补，彼此互动交流借鉴，协同推进新时代师徒模式的开拓创新，让苏裱技艺迈上新台阶。

苏裱技艺依赖个人实践经验，以师徒之间的口传手授来实现传承和创新。新时代，个性化、底蕴浓厚的手工艺正在重回人们的视野，苏裱传承所依托的师承文化和工匠精神，又有了新的生命力。

苏裱技艺的师徒传承薪火相传，带着滚烫的传承激情，带着灼热的人文关怀。我们要倡导敬天惜物、尊师重教、尊重创造的价值观，宣传、引导全社会深刻认识新时代精益求精、融合精进的工匠精神，让传统苏裱技艺代代传承，生生不息。

第二节　社会组织的有效作为

苏州非物质文化遗产保护已建立国家级、市级、区级三级名录和传承人体系，其中人类非遗名录项目 6 项，国家级非遗名录项目 32 项，省级非遗名录项目 124 项，市级非遗名录项目 159 项。然而，一个不容忽视的事实是，苏州地区非遗保护事业的快速发展，仅靠政府的力量是不够的，苏裱技艺的保护急需社会组织更有力、更广泛的参与。

2015 年 6 月成立的苏州市工艺美术学会苏裱技艺研究会，是由从事国家级非物质文化遗产"苏州书画装裱修复技艺"（简称"苏裱技艺"）工作和研究的人员自愿组成的，以保护传承传统苏裱技艺为共同意愿，按照章程开展活动的学术性、非营利性社会组织，是苏州工艺美术学会的分支机构。作为联系政府与传承人、保护单位、专业机构以及社会力量的桥梁，苏裱技艺研究会将配合政府为苏裱非遗保护传承事业建立一个社会化服务平台。

苏州市工艺美术学会苏裱技艺研究会成员合影

自成立以来，研究会致力于国家非物质文化遗产"苏裱技艺"的传承保护和宣传教育工作，策划组织的"苏裱精工传天下，名士妙手扬国学"——苏州书画装裱技艺巡回展及教育演示活动，在姑苏区市民文化活动中心、吴江图书馆、大丰博物馆、苏州大学博物馆巡回展出。展览主要展出立轴、对联、镜片等款式的破损书画装裱修复作品，同时采用展板辅以照片的形式表现修复前后的对比，并介绍书画修复的工具材料、修复过程、传统技艺和国家级、省级、市级传承人的技艺特色。各级非遗传承人与苏裱专业从业人员配合展览，参与展览设计、作品指导、交流发言、现场技艺演示等系列活动。活动吸引了广大市民、学校师生和书画收藏爱好者踊跃参加。传承人讲座气氛热烈而活泼，激发了参观者对中国古书画修复保护技艺的兴趣和保护热情，形成了良好的社会效应。每年的巡回展让体现苏州地域文化特色的苏裱技艺作品走进博物馆、社区、校园，促进苏裱技艺和苏裱文化的理论研究与传播，为繁荣吴地文化、丰富大众文化生活添砖加瓦。

研究会发挥传承人的技艺资源优势，开展并参与苏州博物馆书画装裱基础、折扇装裱、拓片装裱等技艺培训活动，还积极组织苏裱非遗传承人参加专业学校的教学活动，在南京艺术学院人文学院开展"文物修复大师工作坊"系列讲座，参加苏州工艺美术学院书画装裱专业毕业生成果展，鼓励学生刻苦钻研技艺，助力学校专业教学。对于学生会员，国家级非遗代表性传承人范广畴大师要求他们多练习、多思考、多提问题，他会毫无保留地给予帮助和指导。

2017年研究会与南京非物质文化遗产专业学院共建人才孵化基地，发挥研究会自身技艺人才资源优势，在技术服务、新技术研用等方面为学校提供支持和帮助，参与学生技艺技能培训，为不断提高学生整体素质做贡献。并根据学院的教学工作需要，积极加强苏裱技艺资料的整合，提供教学素材，根据书画装裱行业的发展情况，及时开展交流研讨活动，配合调整、修正专业培养计划，与学院共同开展苏裱技艺技能的会员培训活动和学生调研活动。

目前苏裱技艺研究会会员遍布全国各地，研究会设立了各地的

"苏裱精工传天下，名士妙手扬国学"——苏州书画装裱技艺巡回展及教育演示活动现场

联络员，会员还可以通过研究会微信平台加强交流与沟通，为研究会的发展建言献策，相互切磋技艺。如何进一步发挥好研究会的作用，使研究会获得长足发展，是研究会目前关注的重点，也是每一位会员都要思考的问题。

1. 每年研究会都有新会员加入，为研究会输送了新鲜血液。但我们注重的不是拥有多少会员，而是为苏裱留下了多少人才，更加注重的是会员在我们这个年轻的集体中能收获多少，是否学以致用，依旧在从事苏裱工作。

2. 要培养专业人才，加强内部管理，提高整体形象。完善组织构架，明确工作内容，保障工作秩序。积极与普通高等院校、职业技术院校以及相关单位联合开展苏裱专业传承学习，培养专门人才。

3. 加强会员间的交流与沟通，鼓励会员通过微信平台为研究会发展

提出意见和建议。组织代表性传承人和会员进行学习答疑和技巧演示活动。通过各种形式的活动来让会员们相互了解，切磋技艺。

4. 了解和收集各研讨会、展览、培训、公益活动等情况信息，承办或参与相关项目，积极开拓活动渠道，通过走进学校、社区等形式，组织代表性传承人和会员传播非物质文化遗产知识。

希望在研究会的发展中，会员们能认识到研究会自身的缺点和不足，齐心协力补短板，把我们的研究会建设好、发展好。愿苏州工艺美术学会苏裱技艺研究会的明天更加美好！

第三节　新科技新材料的创新应用

苏裱技艺在长期的实践、探索和积累过程中形成了一整套颇具特色的优良传统。不仅体现在对每一件书画作品精心修复、精工装裱的追求上，更是落实在不断钻研保护技术和学习先进理念的行动上。苏裱师傅们积极协助新材料、新工具、新技术的研发和试用，配合对传统技艺的科学性发掘，在新的历史时期留下了丰硕的文化成果。

20世纪90年代，苏州吴门画苑的苏裱师傅就积极开展书画装裱的技术革新，比如研制砑画机试图减轻工作强度，自制纸张修补书画，改良修复工具，研究书画去霉污的方法；糨糊新品开发科研成果还获得了江苏省科技进步四等奖。但据苏裱师傅回忆，很多做法在后来的实践中都没能推广，基本还是在运用千百年传承下来的传统技术。

可喜的是，近年来许多先进的科技仪器，为古旧书画的修复装裱在准确采集信息方面发挥了重要的作用。比如电子显微镜、纸张厚度仪、酸碱度仪、纸张纤维分析仪、分光测色仪等，对古书画修复前期的研判帮助很大。照相机、录像机等录制设备应用于书画修复工作中，把修复实践录制记录下来，便于交流和传承，这一点非常值得推广。现在很多科技仪器都成为了苏裱师傅的好帮手。

苏裱技艺的工序较多，包括固色、清洗、揭旧、补缺、托芯、贴条、全色、接笔等修复步骤以及覆背、镶料、挣平、打蜡、砑光、上

用分光测色仪检测画作颜料色泽度

轴等装裱步骤，一般依靠苏裱师傅的经验来判断和实施，在近年来的传承过程中科研人员开始探寻其科学的依据，并融入现代文物保护修复科技，使传统工艺与现代科技有机地结合，让现代科技更好地服务于传统工艺的传承和发展。

在书画清洗方面，故宫博物院科技部尚力、刘恩迪等在借鉴国外经验的基础上，分析中国书画的特点，开发研制了"多功能洗画机"，有效改善了书画清洗过程中脏污环境、易伤及画芯、二次污染等问题。南京博物院文物保护科学研究所近几年开展了系列科学化研究，解决在装裱修复中出现的实际问题。研发了基于虹吸技术，融清洗、脱酸、加固于一体的"虹吸清洗机"，避免了常规清洗和真空压力对书画表面造成的水流或气流的冲击。设备上辅助的蒸汽、泡沫发生等系统，可针对病害和污染程度选择施加清洗剂和保护剂，在达到有效清洗和保护的同时，增强清洗与保护的可操作性和可控性。

苏裱使用的分析检测设备

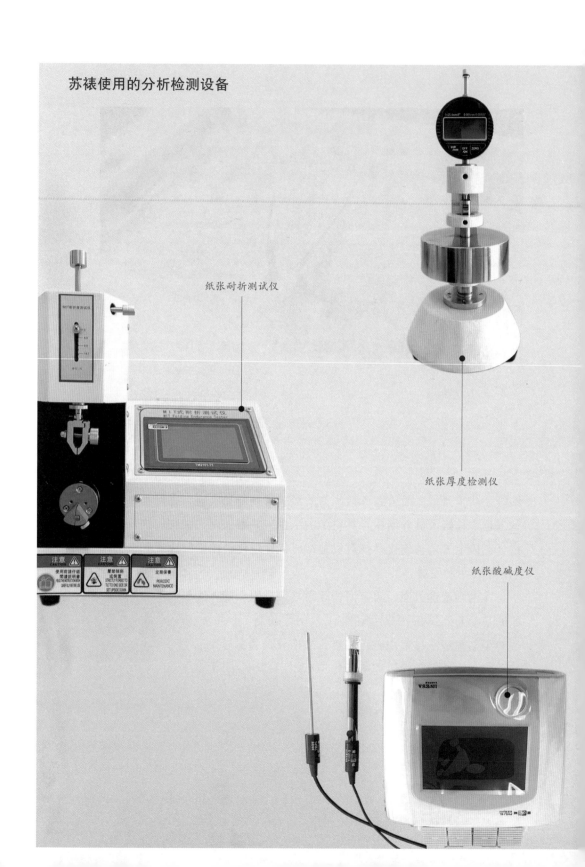

纸张耐折测试仪

纸张厚度检测仪

纸张酸碱度仪

纸张白度色度仪

便携式数码显微镜

全自动耐折度试验机

各式书画收纳

包装锦帜

手卷收藏锦盒

折扇收纳盒

在去除书画污斑材料的研制上，南京博物院研制了纸本字画污斑清洗凝胶材料。据介绍，通过调节凝胶材料的黏性，掺入具有吸附功能的材料，选择不同的溶剂增强吸附作用，从而将纸本字画表面的有色物质去除。凝胶材料的操作工艺简单，而且属中性材料，不会对书画本体的酸碱度产生影响，处理有色污斑后不留任何残留物，对纸张纤维无影响。其在纸本字画污斑的去除中将具有重要的应用价值。

在对书画保护越来越重视的今天，很多科研人员通过努力，研制出新的材料和药剂用于书画装裱。苏裱师傅站在保护文物的角度，对此提出了建设性意见。通常要先做多方面实验，确定新产品对书画没有损害，方可用于古书画修复。比如日本很多书画装裱好以后，看着很好，他们用的糨糊是淀粉加树脂，比较软，虽然柔韧性好，但是时间久了，树脂容易老化。推行试用的揭裱溶剂，理论上可以解决旧画揭裱的困难，但是使用时一定要确保将酵素酶清除干净，并且不是所有的书画都能使用，一定要有可靠的验证。

中国书画艺术是世界文化艺术宝库中的精华，是人类历史上值得品鉴和典藏的艺术珍品。书画受到的自然和人为的损坏，靠修复来弥补终究是亡羊补牢。国家提倡文物预防性保护应立足长远，做好保护才能使脆弱的书画不受损害。明代周嘉胄在《装潢志》一书中指出："包首易残，最为画患。装褫始就，急用囊函。"清周二学在《赏延素心录》一书中也有"小画做匣""大画做橱""卷册用旧锦作囊，或紫白檀作匣"的论述，可见古人对书画的保护已经很关注。一般书画保护器具有锦帙、木匣、锦盒、函套、书匣等，在现今来讲就是书画的预防性保护意识。

书画在存放过程中受环境温湿度、光照度的影响，有防火、防虫、防霉、防酸的现实需要。随着社会科技水平快速提高，科研人员在书画保护与研究领域开展了大量卓有成效的科研和实践活动，针对书画实行预防性保护，并将不断推出新技术和新材料。

苏裱技艺的继承和发展，需在传统经验的基础上，融合当今科技手段。苏裱传承人和从业者要在实践检验的安全性保障中合理、有效地运用新材料、新技术，不断提

高书画文物装裱修复的安全性、可靠性和科学性，使苏裱技艺不断规范、发展，并与广大科技工作者一起努力保护好祖国的书画艺术。

第四节　苏裱传承中的政府担当

每一个民族、每一个地域都有自己的文化。不同文化的独特性和感染力不同，它们以各自民族或地域文化的原创性与继承能力为基础，通过具有创新价值的文化成果和文化形式来承载，推动着自身的发展演变的同时，记录并传递着人类社会活动持续发展演进的信息，与人的意识发展要求相适应，承担着重要的教化和审美功能。

2003 年 10 月，联合国教科文组织第 32 届大会通过了《保护非物质文化遗产公约》（简称《公约》），旨在保护以传统、口头表述、节庆礼仪、手工技能、音乐、舞蹈等为代表的非物质文化遗产（简称非遗）。《公约》于 2006 年 4 月生效。

其实叫不叫"非遗"，有没有这个《公约》，尚存的文化都在那里，只不过其中不少正面临快速消亡和濒临灭绝的境地。大多数非遗项目都是以人为载体传承的，一旦传承人去世又后继无人，这个非遗也就自然消亡了。我们要深深地明白，如果这些非遗失传了，我们损失的不只是某种文化形态，更重要的是失去了寄寓在非遗中的宝贵的智慧和精神血脉。正因为这样，《公约》所提非遗保护的科学理念具有划时代的意义，它不仅意味着人类对文化遗产的认识从有形上升到无形的高度，也向全世界发出抢救和保护非遗的呼吁。

中国的书画艺术是我们民族的瑰宝，在世界各地的知名博物馆里，都藏有中国历代书画家的真迹、摹本等，这些都是有形的物质文化遗产。如果没有装裱技艺，没有"文房四宝"等非物质文化遗产的传承与支撑，今天的我们怎么能够欣赏到如此辉煌的文化遗存，并为世界呈现精彩的文化呢？

这里讲一段尺八的心酸故事。早在中国隋唐时期，有一种传统乐器叫尺八，其音色苍凉辽阔，最能表现空灵与恬静的意境。唐代，尺八作

为雅乐传到日本，继而融入日本本土音乐并成为日本的传统乐器。而在它的故乡中国，至今知道尺八的人却寥寥无几。国际研究机构也习惯性地把尺八称为日本民族乐器。这是不是很令人心酸，甚是遗憾？

失去的已经失去，存在的我们要珍惜，我们不能老是告诉子孙后代曾经的辉煌，然后脸红地叹息、埋怨这个或那个已经不存在了，也不能频频谈及中国的某某文化却总是要到异国他乡去领略和学习，非遗的保护确实已经到了刻不容缓的时候。

保护好我们的文化遗产，就是守护我们共同的精神家园。所以我们要像保护濒危物种那样保护文化遗产。今天的我们要有义不容辞的自觉和责无旁贷的担当。

2011 年，苏州书画装裱修复技艺被正式纳入国家级非物质文化遗产扩展名录。苏裱作为一项重要的非物质文化遗产，其保护工作开启了新纪元。

前面我们讲述了民间师徒的规范传承依然是苏裱技艺传承最传统的方法，社会组织的有效参与也能助推苏裱技艺的研究推广，增进苏裱从业者之间的交流，方便切磋技艺，同时还能去伪存真，维护苏裱作为非遗文化的原真性。当然苏裱的传承与保护也离不开高等院校和科研院所的专业化介入，如何从口述文化中加以研究探索、提炼总结、规范标准，从无本可依到有本有据，研究现代化的仪器设备，健全科学的理论体系和工艺规程，为苏裱技艺的可持续发展奠定基础，是亟需我们思考并解决的现实问题。

当然，苏裱技艺作为与国粹中国书画比翼双飞的重要艺术形式，它的保护与传承更需要政府的重视与担当。采取系统科学的方式是非物质文化遗产保护的重要保障。

1. 政府高度重视

中华文明是世界上唯一没有断线的古老文明，保护文化就是保护我们国家和民族的精神血脉。政府应高度重视苏裱等非遗保护工作，可将其纳入地方政府的文化工作规划和政绩考核体系，以极大的关注度和科学的标准考核非遗保护工作，从思想认识上、部署和行动上都做到高度统一。

2. 抢救性发掘记录

非遗是通过口头、经验、实

践在民间生产传播的，反映着劳动人民的智慧与生活状态，具有很大的人文历史研究价值。现在许多非遗项目传承人都年岁已高，开展抢救性人文历史的发掘是哲学和社会科学保护研究的重要内容，我们要组织专门力量将苏裱技艺等非遗项目进行资料收集、整理和造册，加强代表性传承人的摸排，形成体系完整的非遗项目保护单位和代表性传承人的保护工作档案。最好是以口述历史的方式全方位记录，记录历史，记录传承人的故事，记录技艺的工序技巧，包括文字、照片、视频、工具装备、代表性作品以及尚存的碎片化资料等，越详细越好，积少成多，建立地方非物质文化遗产资料库，为苏裱等非遗的全面保护和可持续发展打好基础。

3. 建立评估体系，加强法律保护和制度保障

非遗的存在和发展都有其历史性机遇和客观条件，门类繁多的非遗项目要形成科学的评估体系，分门别类，因势利导，实行科学、规范、有序的保护。

为保障非遗保护措施的顺利进行，有关部门需要重视建立非遗保护地方性法规和制度体系。立法保护是保护非物质文化遗产的根本保证，充分体现尊重知识、尊重人才和保护知识产权的理念；制度的保障是政策措施的完善、系统化，与立法保护相辅相成。《苏州市非物质文化遗产保护条例》自 2014 年 1 月 1 日起施行。《上海市非物质文化遗产保护条例》自 2016 年 5 月 1 日起施行。法律为苏裱技艺等非遗项目的保护和传承提供了最有力的保障。还需提出必要的财政扶持政策，给予非遗传承人、非遗传承项目和非遗传承突出业绩以奖励和激励。

4. 非遗活态展示

回归生活是最好的保护，接轨现代是最好的传承，非遗源于生活，只有与时俱进地融入现代社会，才能"活"得更滋润。我们要树立一种活态传承的理念，因为非遗不是不可移动的文物，不是放进博物馆保护起来就行，而应该在活态流变中延续。比如，加强宣传教育是提高全民

保护意识的有效措施。非遗要想真正活起来，就要走进大众生活，在不断汲取时代元素的前提下，实现其艺术价值和经济价值，并构建起非遗保护、传承、开发、发展等要素融合相济、统筹协调的格局，必要时可以采取区域性整体保护措施。可搭建平台加大推介，有条件的地方可以建立非遗展示馆、苏裱技艺展示馆，组织展览、演示、论坛、讲座等公益活动，让更多的人真正了解苏裱，了解其清新典雅的审美风格、精致考究的选材配料以及精妙绝伦的操作工序。

非遗保护的目的就是要让它们"活下去"，活在我们现实的生活中，保证口传手授的连续性和保真度，建议政府设立专项资金，采取资助、补贴的方式支持传承人培养培训，建立保护基地和名师工作室，组织推进非遗项目名师带徒等工作，从而赢得更多的欣赏者、传承者和消费者，使非遗得以有效宣传、推介和传承。

5. 非遗生产性保护

以保护促进生存、以生产带动保护是开展生产性保护的主要出发点。进行生产性保护，既可惠民、富民，又能增强保护工作自身的造血功能，增强非物质文化遗产的生命力和影响力，促使其走向全国，走向世界。生产性保护已经成为中国非遗保护经验的重要组成部分。

政府需加大非遗保护的财政投入，畅通渠道，优化环境，探索性营建非遗特色街区，形成非遗文化生产性基地、作坊、工作室。这些地点既可以作为文化旅游的参观点，也可以作为游客购物点以及政府部门必要性商品的采购点，积极引导市场消费导向和消费时尚向传统文化产品倾斜。政府可积极推销非遗文化产品，文化既是软实力也是精神生活的消费品，非遗文化产品高雅、大气，能够有效提高人民群众生活的幸福感和获得感。当然也要避免打着保护的旗号将非遗当成标签，不合理利用或者过度开发，这与保护初衷和非遗原有的价值内涵不相吻合。

6. 推进国际交流合作

中国书画不管目前收藏在世界的哪个角落都始终属于中国文化的成果，有书画就离不开装裱。政府可牵线搭桥，创造机会推进苏裱技艺的国际交流与合作。这是非遗

保护的必要途径，也是全面系统性保护中国文化、中国书画的有效方式。东西方文化存在差异，美学思维有其不同但更有其共性，但凡是美好的东西都会被更多人接受和欣赏，中国书画的保护也是如此。在国际交流与合作中，应加强材料应用科学的探索，加强传统技艺精髓的交流，加强创新性设施设备的研发以及工序技法的切磋，国内外装裱从业人员可以共同探讨对书画的保护、抢救、修复以及合理利用和传承发展。

我们要以高度的文化自觉加强非遗保护，真正树立起"断痕即消亡"的警觉意识，以时不我待的紧迫感，积极开展保护传承，绝不能让文化遗产变成"文化遗憾"。正如原文化部部长孙家正所说："这是守望我们自己的精神家园，是记住我们民族自己回家的路。"面对未来，非遗保护任重道远，苏裱技艺的保护传承正在路上。

后记

《大学》开篇说道："知止而后有定，定而后能静，静而后能安，安而后能虑，虑而后能得。"

2019 年，在文汇雅聚的倡议下，我们作为国家级非遗代表性传承人范广畴先生的学生决定执笔撰写一本苏裱技艺研究和传承方面的书，范先生也给予了大力支持，欣然同意挂帅。于是此书开始酝酿、构思、整理资料。

冬去春萌，2020 年的春天非同一般，全球抗击新冠肺炎疫情，是人与病毒斗争的春天。我们除了做好必要的防护、坚持上班外，其他时间各自宅在家中，专心写作，思绪沉浸于章节的细微之处，在理论与实践中不断寻找逻辑关联，并相互印证。在简单的生活中，各自平静地安排属于自己的闲暇时光，内心始终沐浴在踏实和快乐之中。遇到问题及时沟通或请先生指点，语言文字的推敲、章节段落的调整、技艺演示插图的选配、技艺要领表述的斟酌……师徒三人都非常严谨，耐心细致地打磨书稿，时常废寝忘食。我们先后历经四次统稿、校对，终于在 2022 年完稿，打印呈送范先生审阅。先生年岁已高，视力衰退，通篇审阅需借助放大镜才得以完成，整个编撰过程极其辛劳。先生所表现出来的对苏裱艺术的热爱、对苏裱技艺

传承的执着和担当奉献精神十分令人钦佩。

如今，此书终于与大家见面了，我们既感到如释重负，也觉得无比欣慰。编撰和出版工作得到诸多单位、领导、老师和友人的帮助和支持。我们衷心感谢苏州博物馆、南京博物院和安徽省博物院同仁给予照片资料的支持！感谢苏州市工艺美术学会苏裱技艺研究会给予的支持！感谢苏州市委宣传部原副部长、苏州市新闻工作者协会主席、苏裱研究会顾问郦方先生给予本书编撰工作的悉心指导，并为本书赋序！感谢刘亚玉博士参与审稿！感谢苏州博物馆连杏生先生、张华先生给予的技术示范帮助！本书参考了不少文献资料，在此一并表示感谢！感谢文汇雅聚为本书出版给予的鼎力支持！向为此付出辛勤劳动的相关人员表示我们的敬意！最后感谢我们的家人，感谢他们的全力支持！

限于可查阅的资料不多，本书许多内容是传统苏裱技艺中实际应用的经验梳理。由于我们参与传世画作修复的经验有限，加之苏裱技术的博大精深以及复杂性、困难性、艰巨性，书中难免存在瑕疵，敬请各位专家学者、业界大师批评教正，我们不胜感激！

万物皆有灵气，万事皆有欢喜。此书只是苏裱技艺传承中的沧海拾贝。

学无止境。

2022 年 11 月

参考书目

1.〔明〕周嘉胄著，尚莲霞编著.装潢志[M].中华书局，2012.2.

2.〔明〕文震亨著，李瑞豪编著.长物志[M].中华书局，2012.7.

3. 冯增木.中国书画装裱[M].山东美术出版社，2008.6.

4.〔唐〕张彦远.历代名画记[M].上海人民美术出版社，1964.1.

5.〔清〕周二学.赏延素心录[M].广陵书社，2016.11.

6. 杜子熊.书画装潢学[M].上海书画出版社，1986.5.

7. 故宫博物院修复厂裱画组.书画的装裱与修复[M].文物出版社，1981.3.

8. 南京博物院.传统书画装裱与修复[M].译林出版社，2013.10.

9. 甘岚主编，杜露露副主编.装裱修复技艺实践与研究[M].河南人民出版社，2014.9.

10. 苏州博物馆.治画技艺[M].文汇出版社，2015.10.

11. 龚良.中国书画文物修复导则[M].译林出版社，2017.9.

12. 王耀庭.如何看中国画[M].中信出版社，2016.6.

13. 杨丹霞.中国书画真伪识别[M].辽宁人民出版社，2016.8.

14. 张珩.怎样鉴定书画[M].浙江人民美术出版社，2015.5.

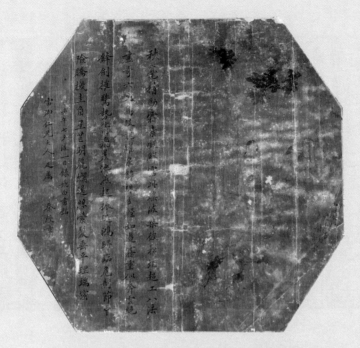

陈荣画、秦绶章《飞白书势铭》团扇

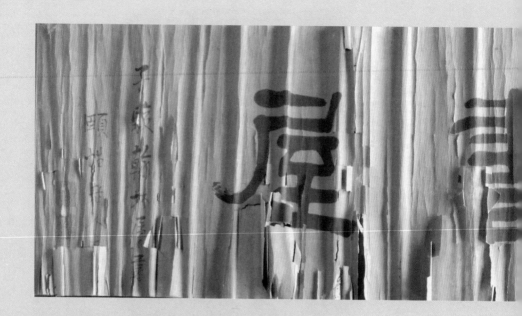

颐性老人书法横披

吴石仙《雨景图》